Fluffy

사쿠라 오리코

먹

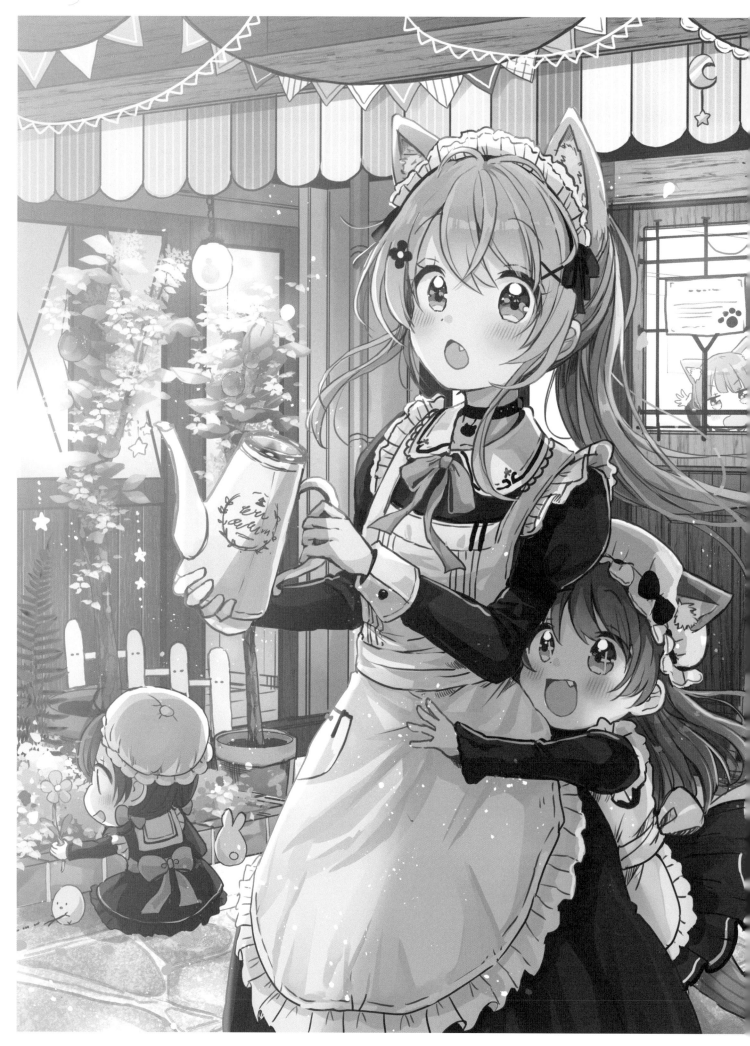

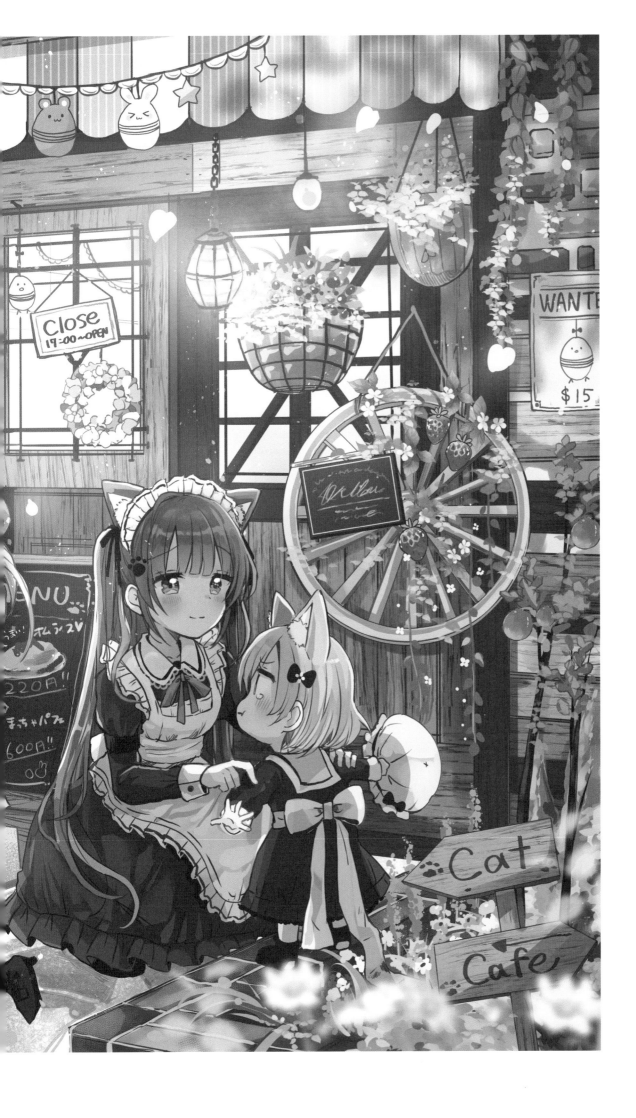

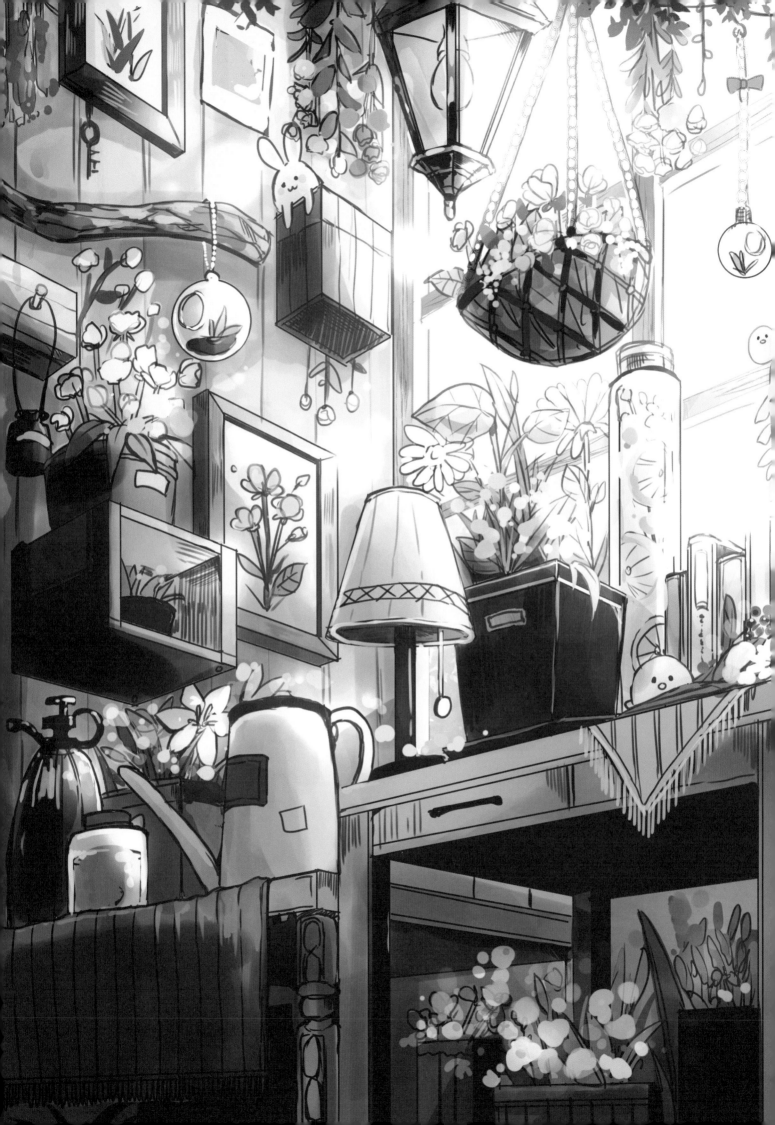

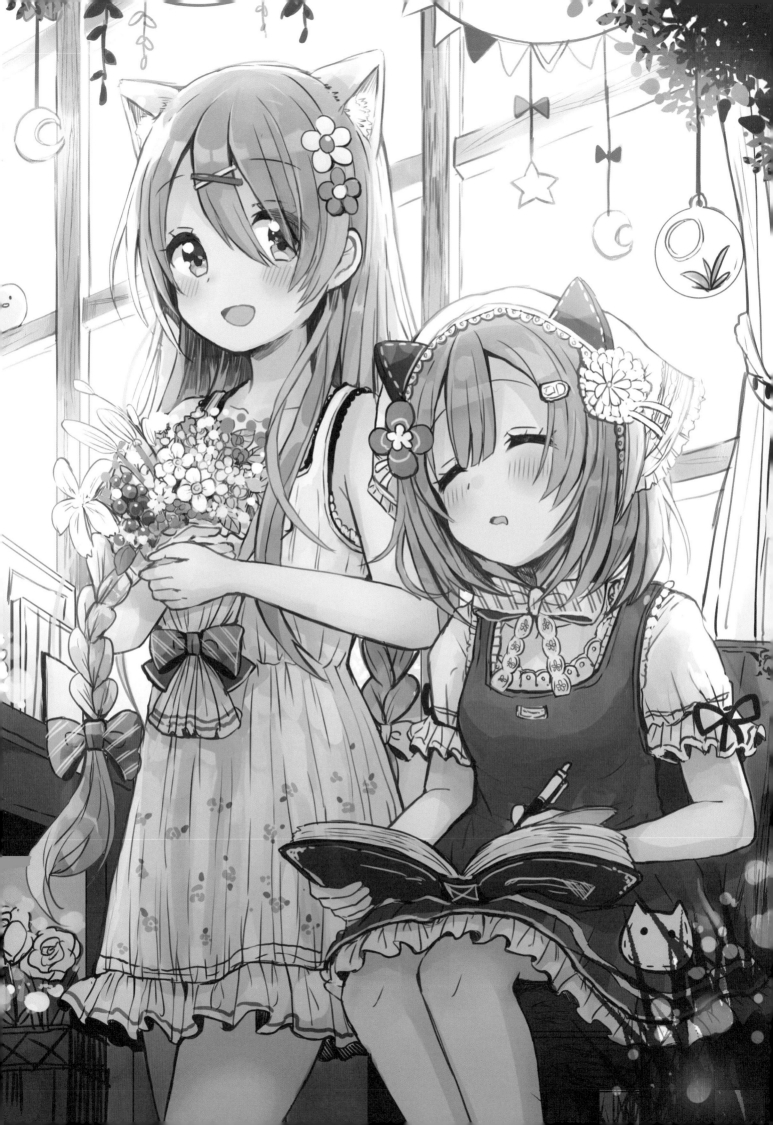

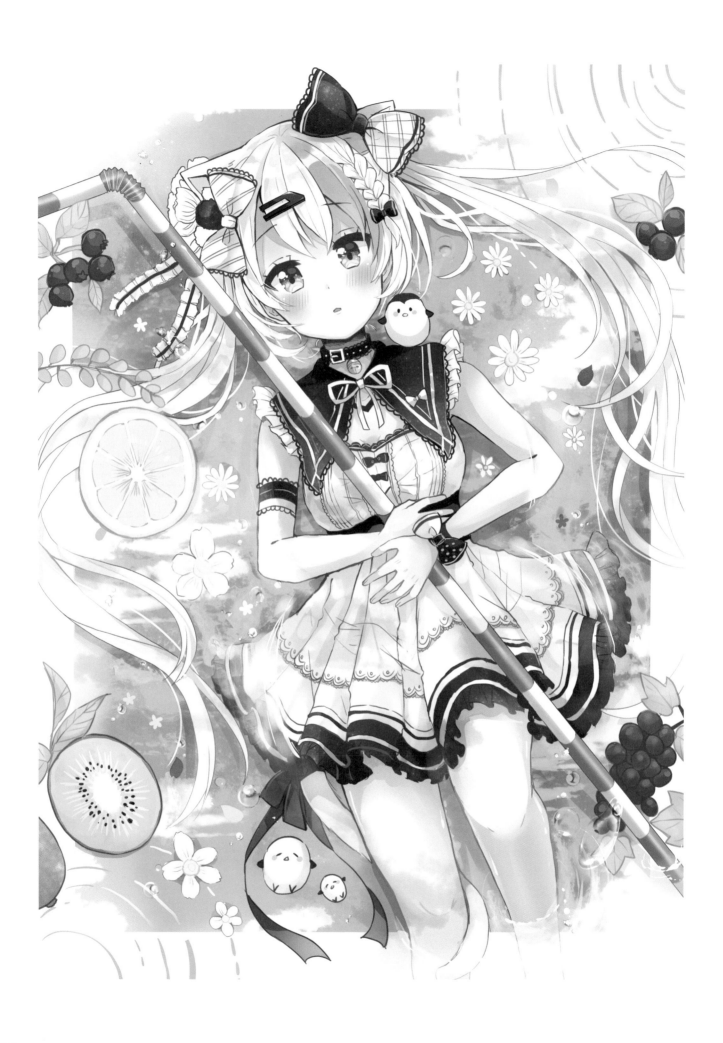

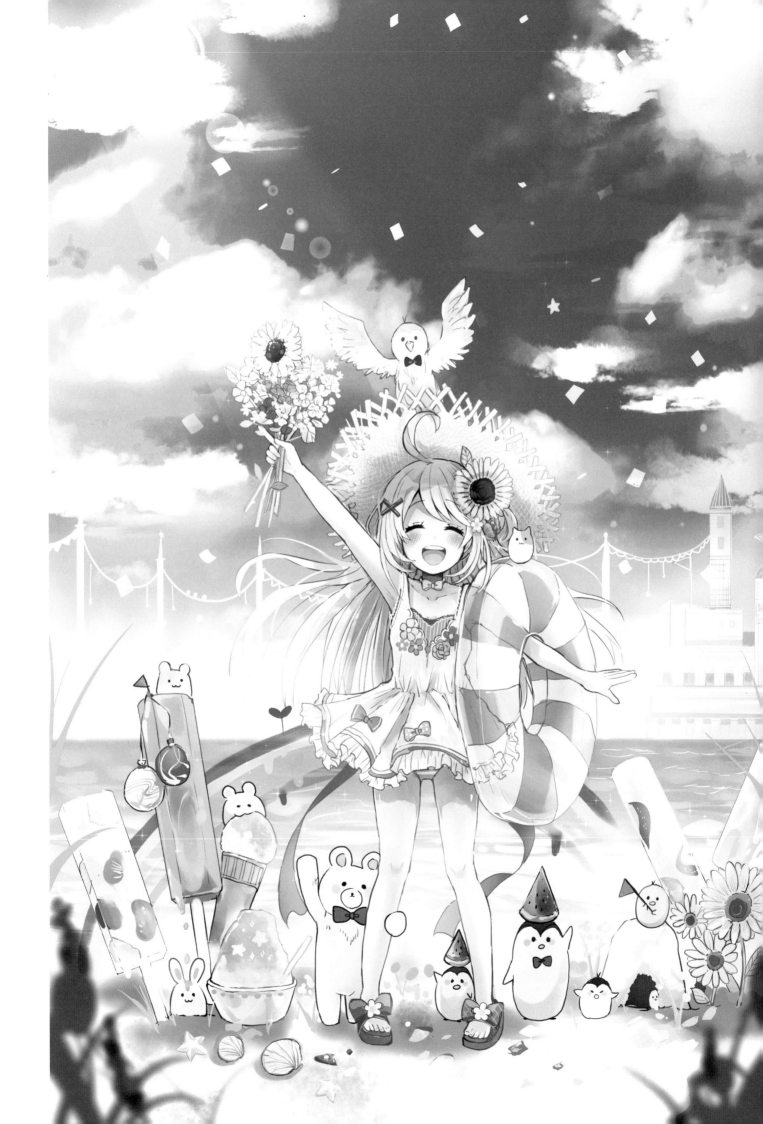

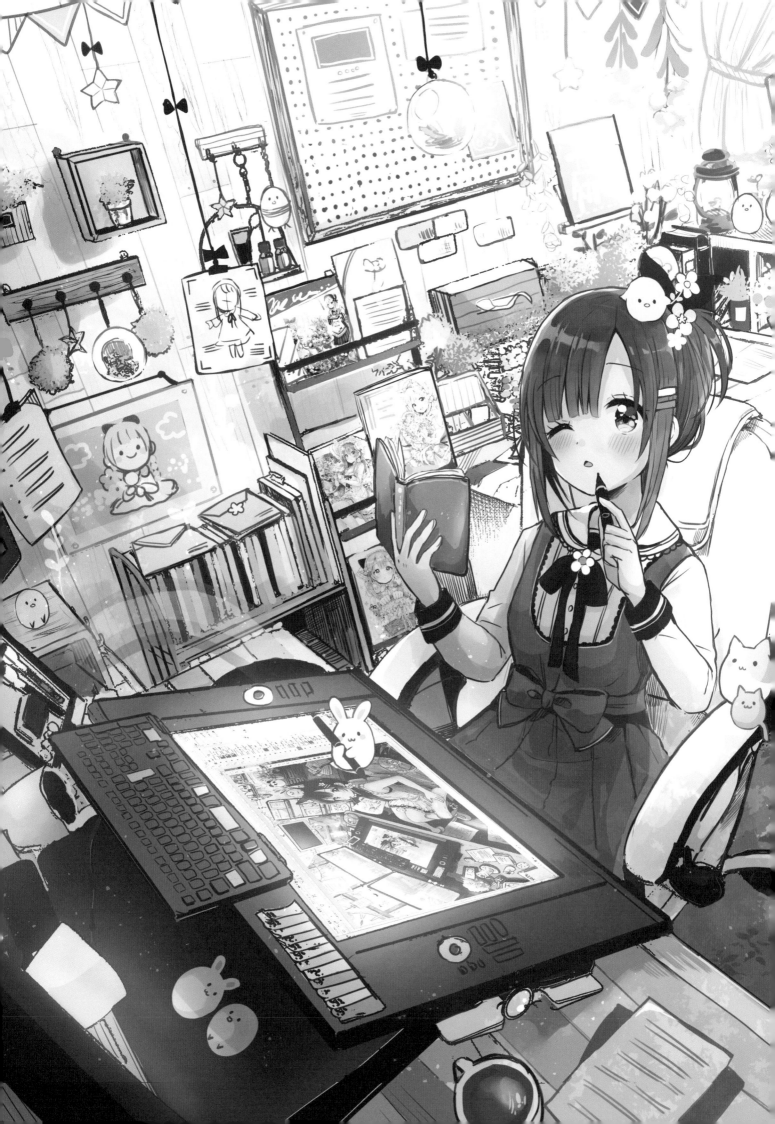

INTRODUCTION

안녕하세요, 사쿠라 오리코입니다.

첫 화집을 구입해 주셔서 대단히 감사합니다.
제목의 'Fluffy'에는 '푹신푹신한'이라는 뜻이 담겨 있습니다.
사랑스러움 속에 어딘가 푹신푹신하고 다정함도 넘치는,
그런 일러스트가 모여있는 책이라고 생각해
화집의 제목으로 삼았습니다.

저의 작품과 활동을 항상 응원해 주시는 여러분 덕분에
이렇게 화집도 낼 수 있게 되었습니다.
진심으로 감사드립니다.

프리랜서가 된 지도 어느덧 3년 반이 지났습니다.
이 화집에는 제가 학생 때부터 디자이너 시절을 거쳐,
프리랜서가 된 지금에 이르기까지
그린 일러스트가 수록되어 있습니다.
그렇기 때문에 저의 성장 과정을 느낄 수 있는
책이기도 합니다.

'귀여움'을 가득 담은 메르헨 의상 디자인이나
작은 생물과 소녀가 함께 있는
다정한 세계관을 무척 좋아하기 때문에
앞으로도 계속 표현해 나가고 싶습니다.

제 일러스트가 여러분의 마음을
조금이나마 편안하게 해주었으면 합니다.

그럼, 이제 메르헨 판타지의 세계를 즐겨보시기 바랍니다.

2020년 9월 사쿠라 오리코

2020. 9. 30

Private

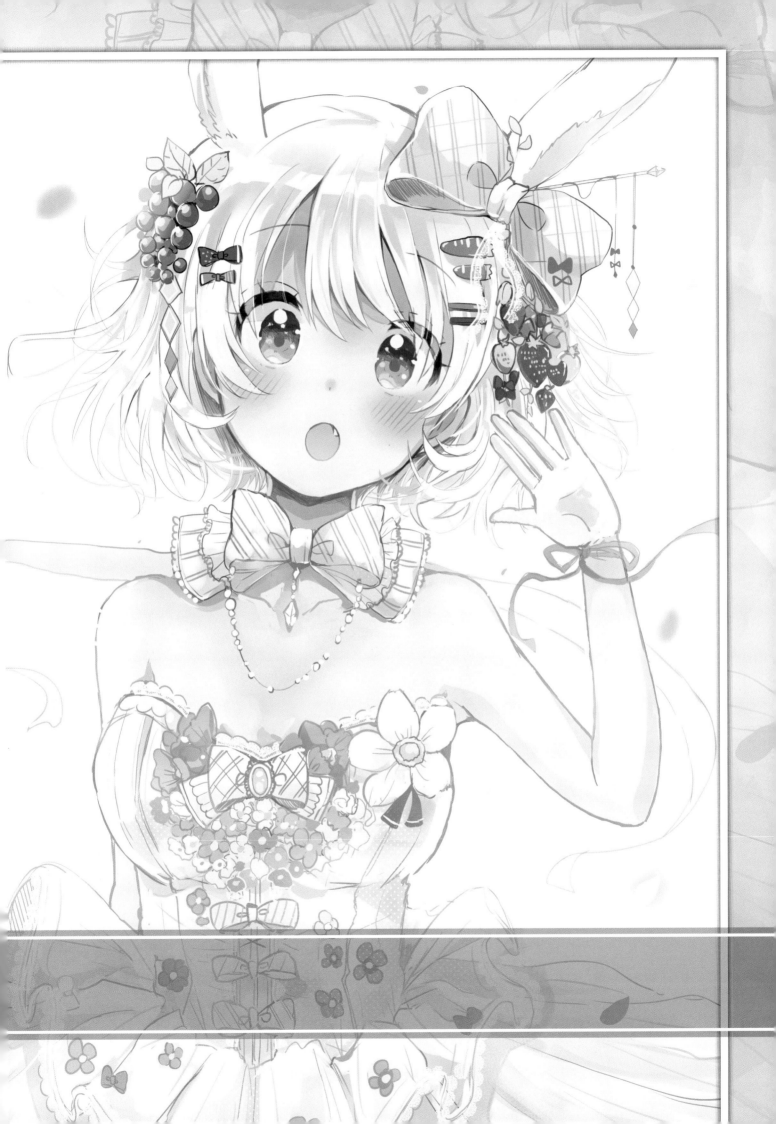

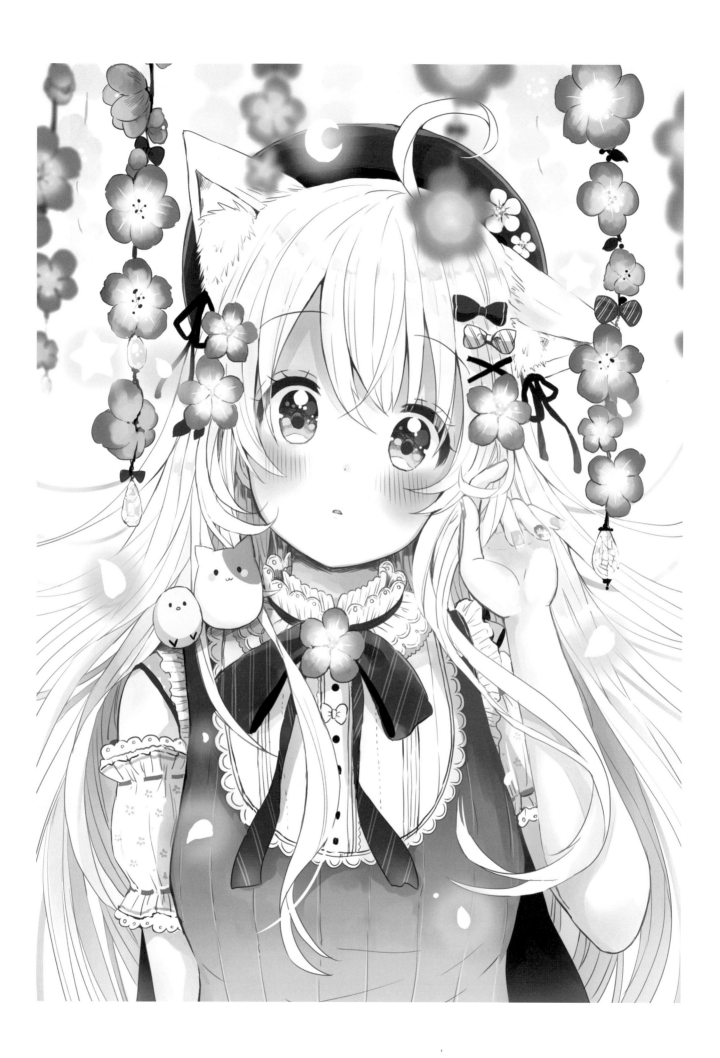

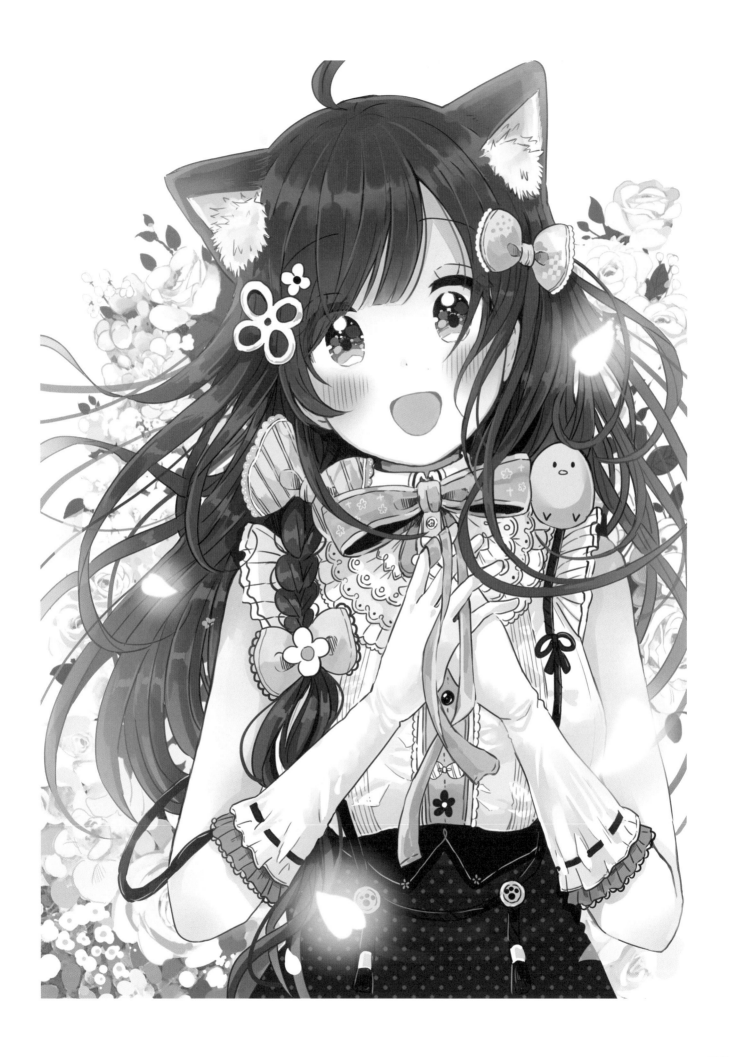

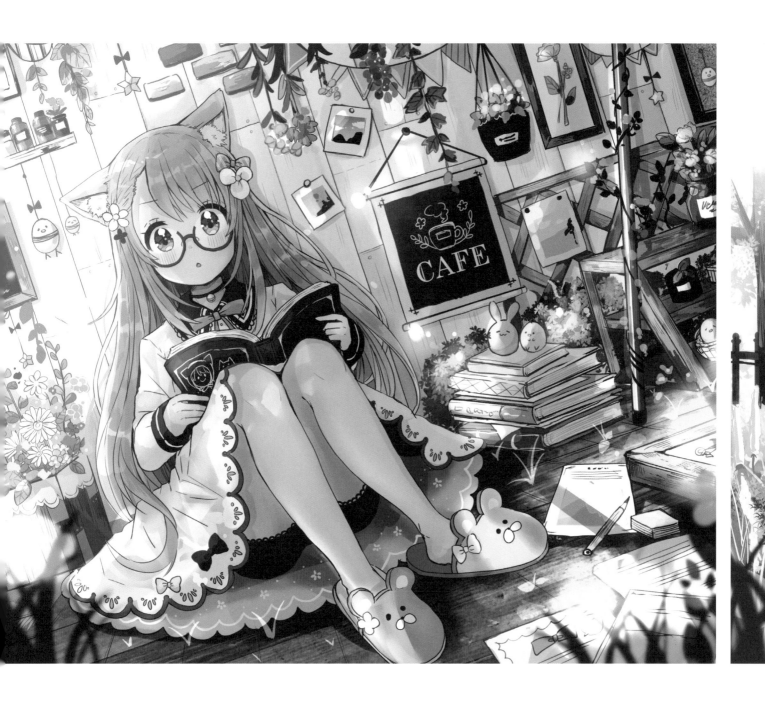

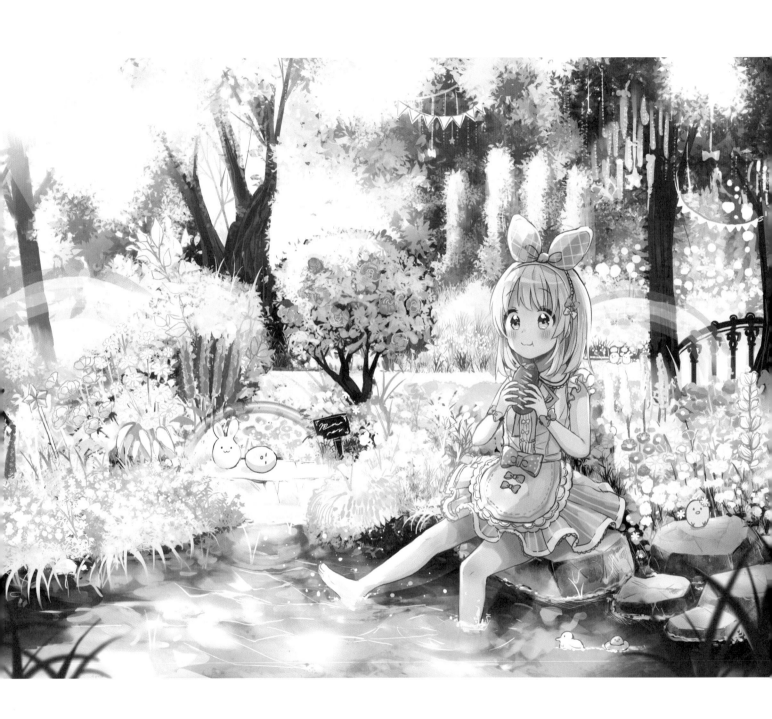

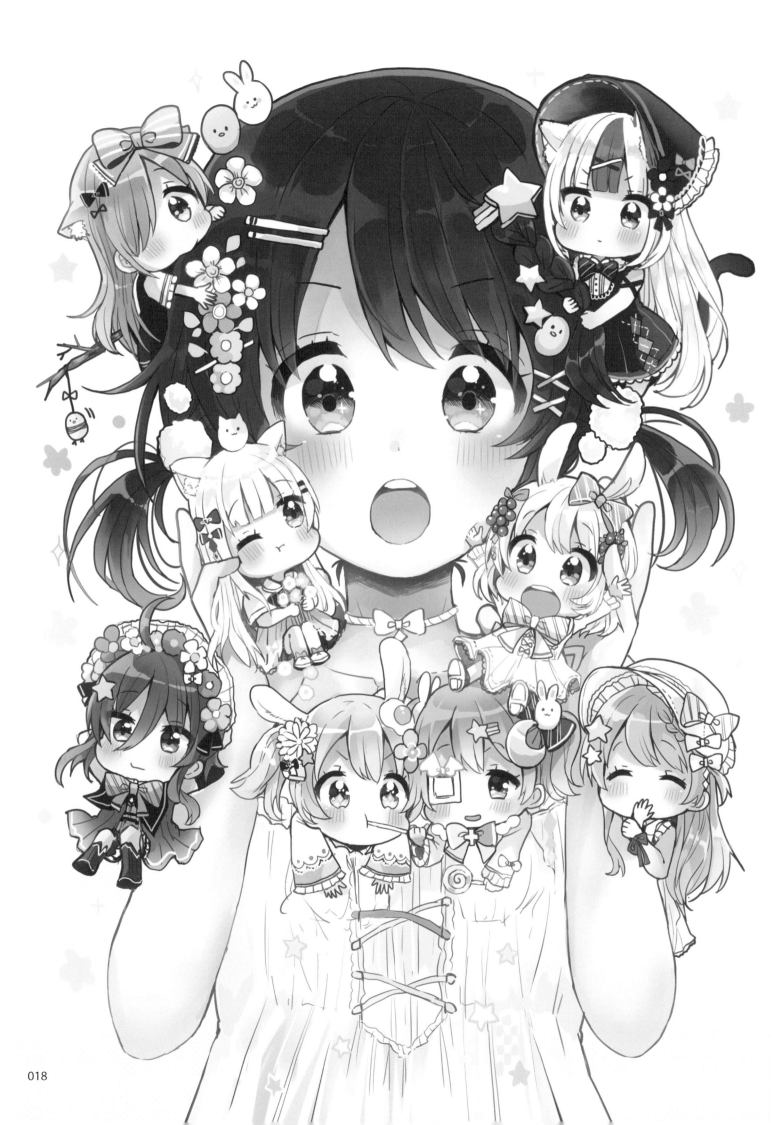

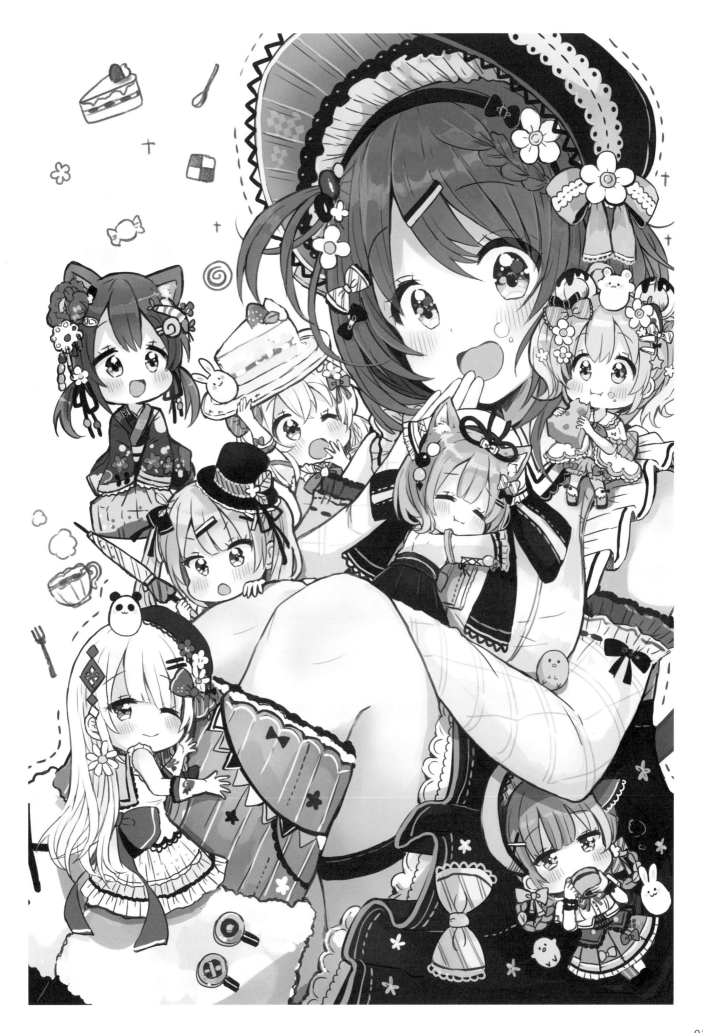

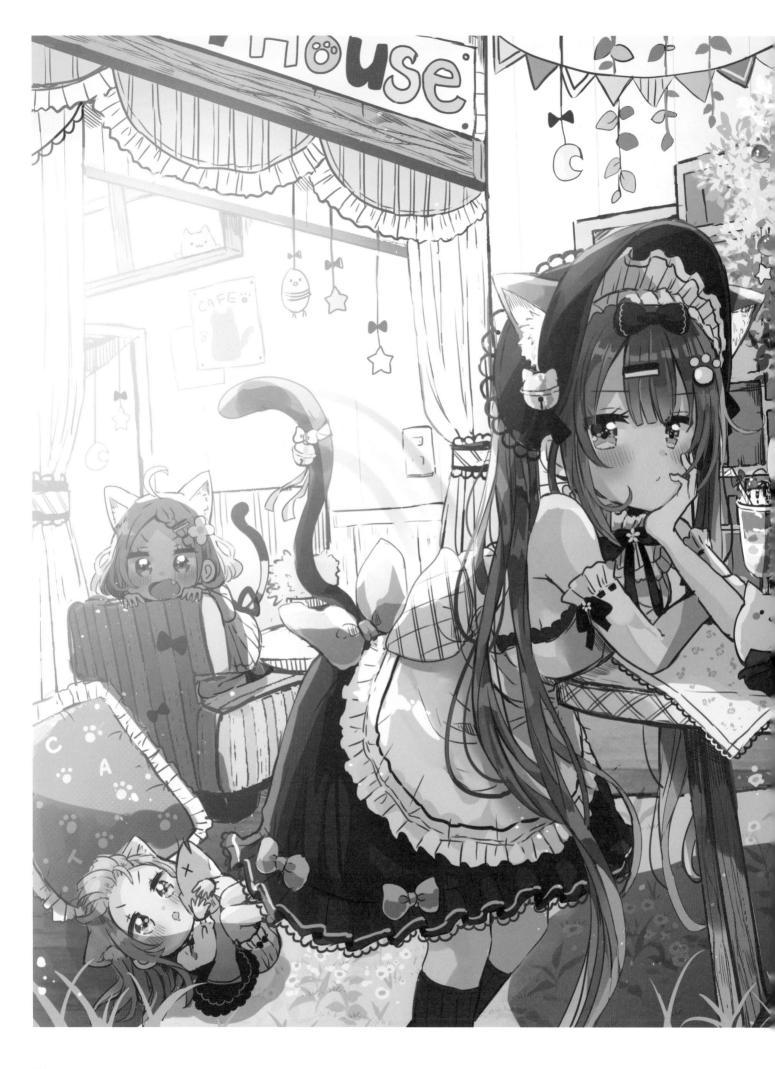

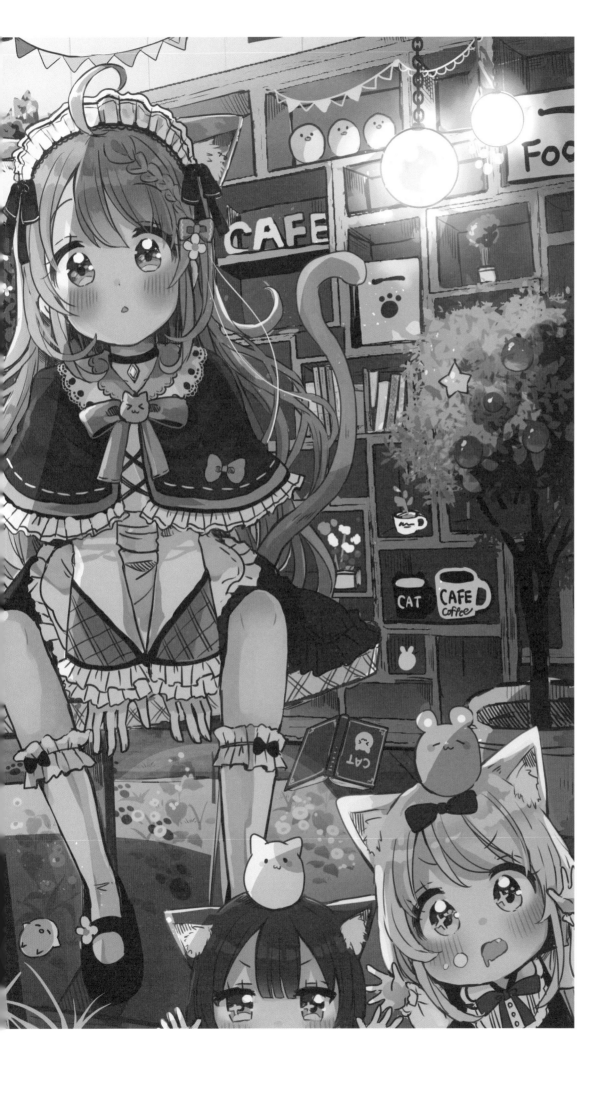

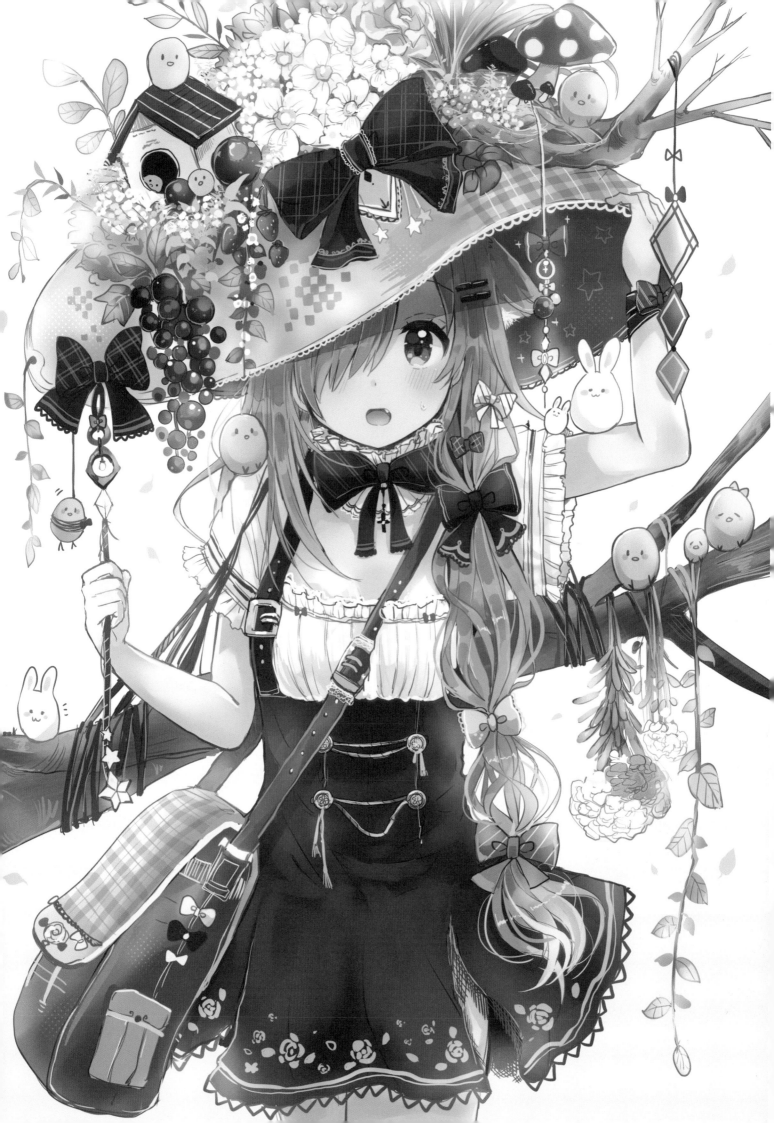

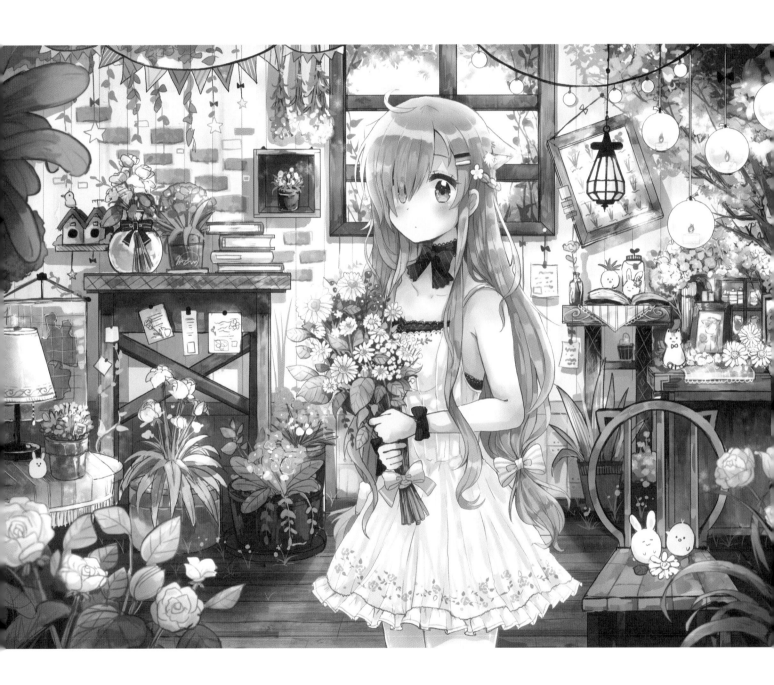

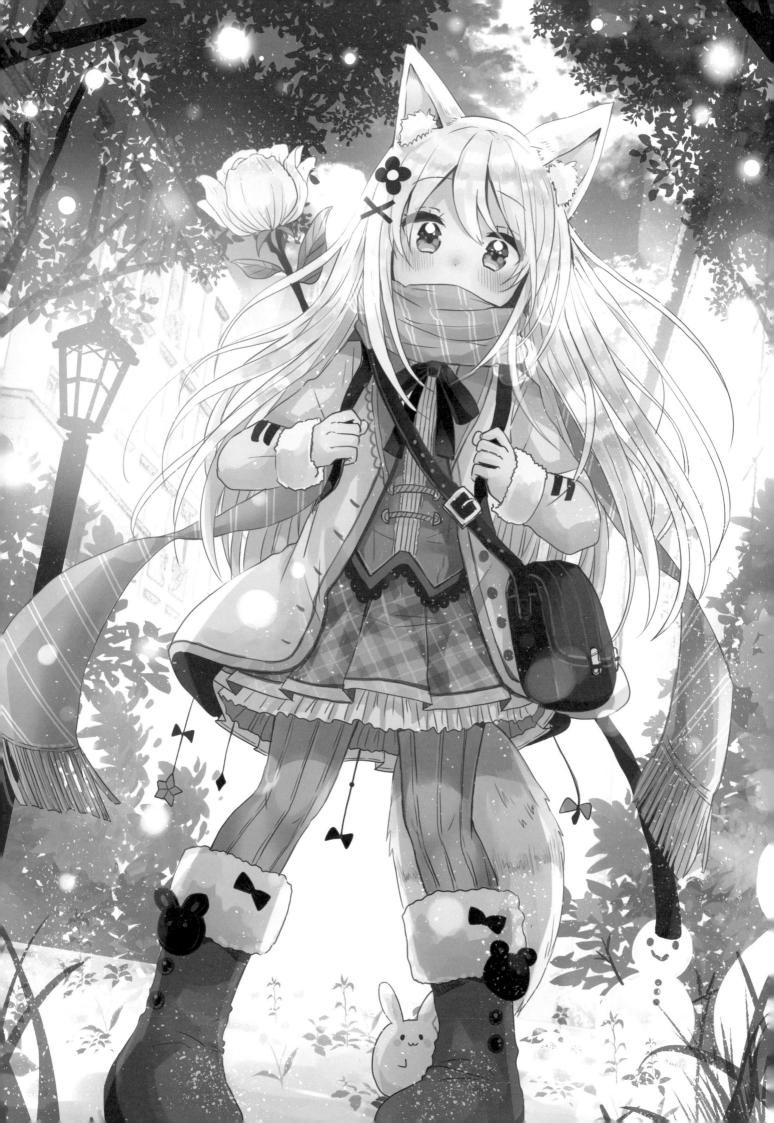

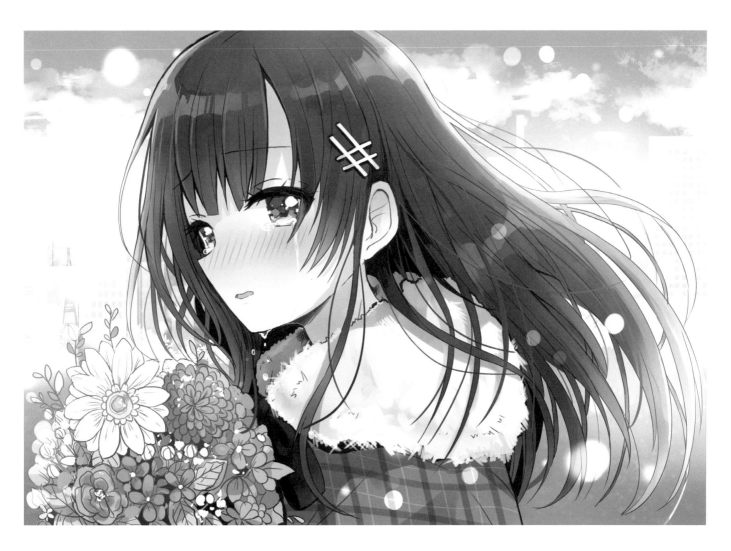

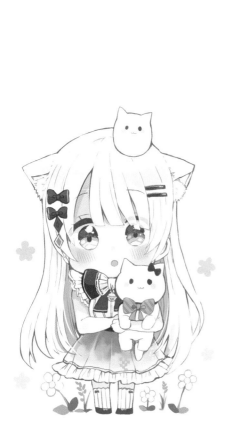

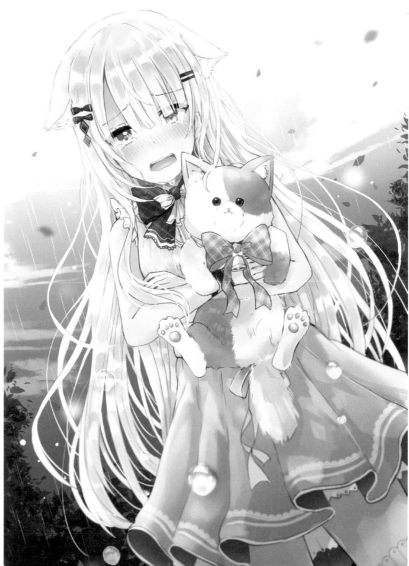

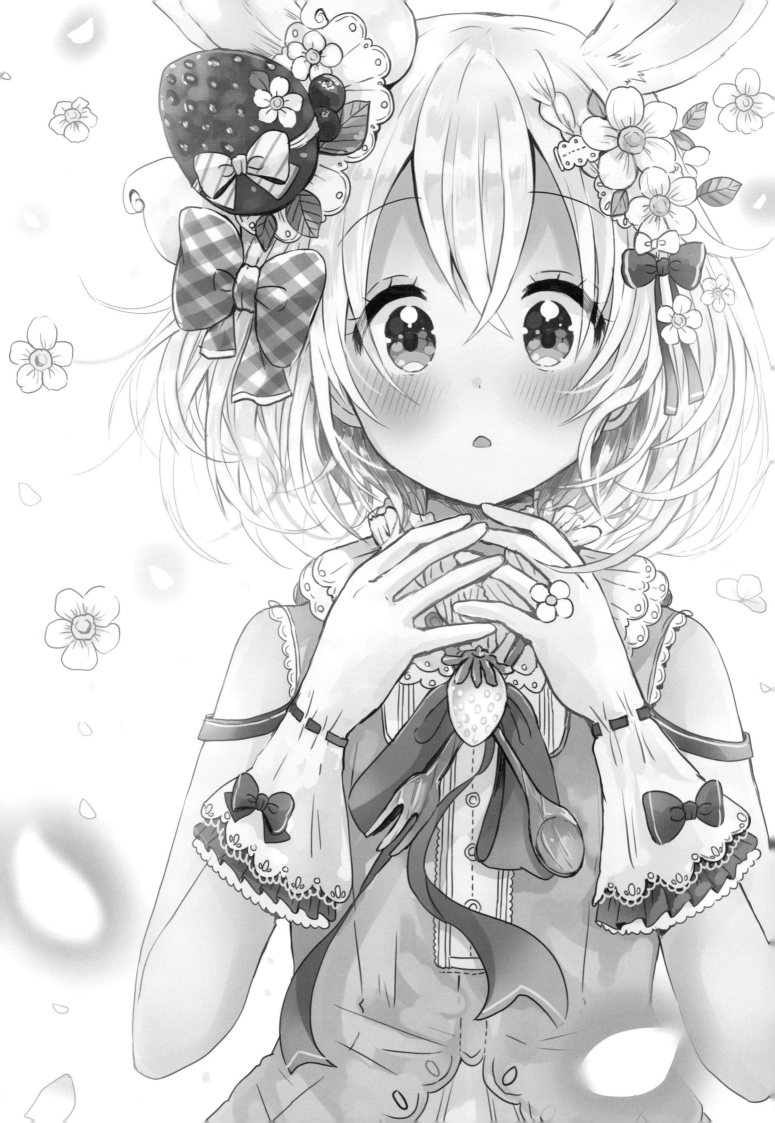

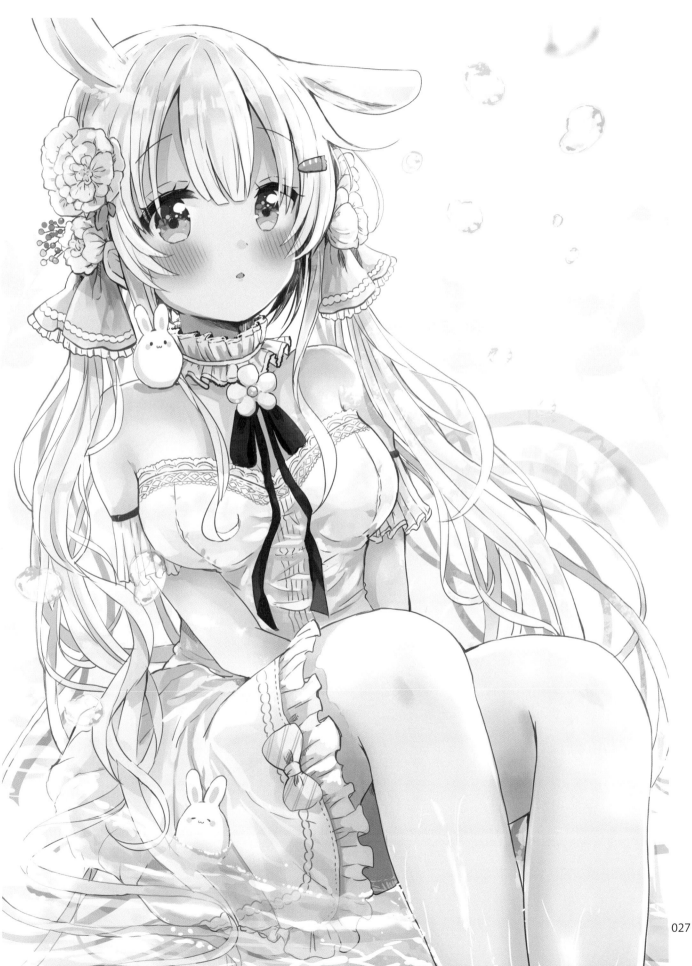

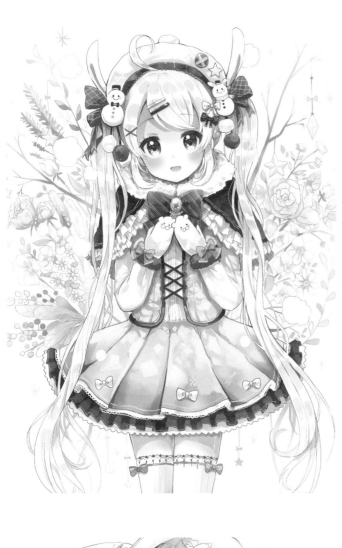
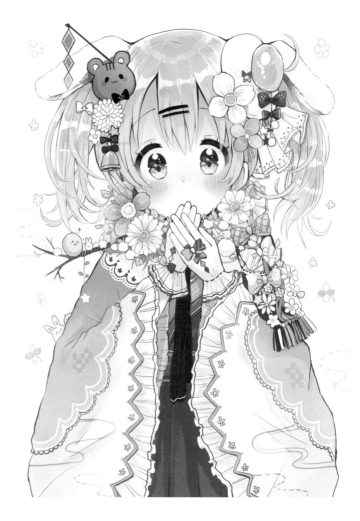
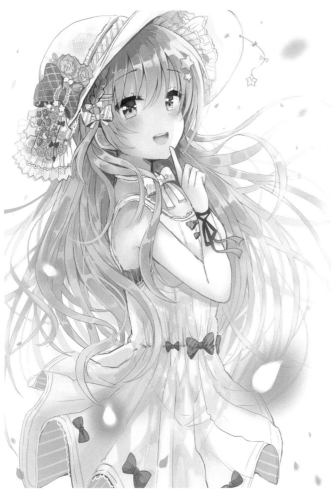
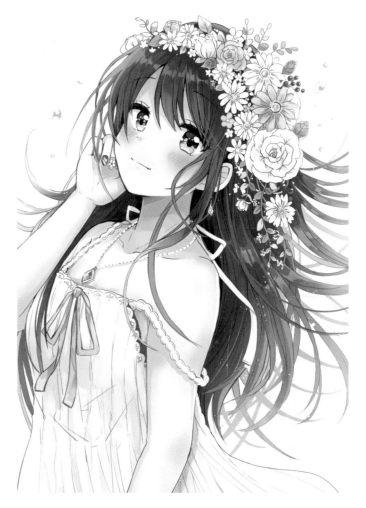

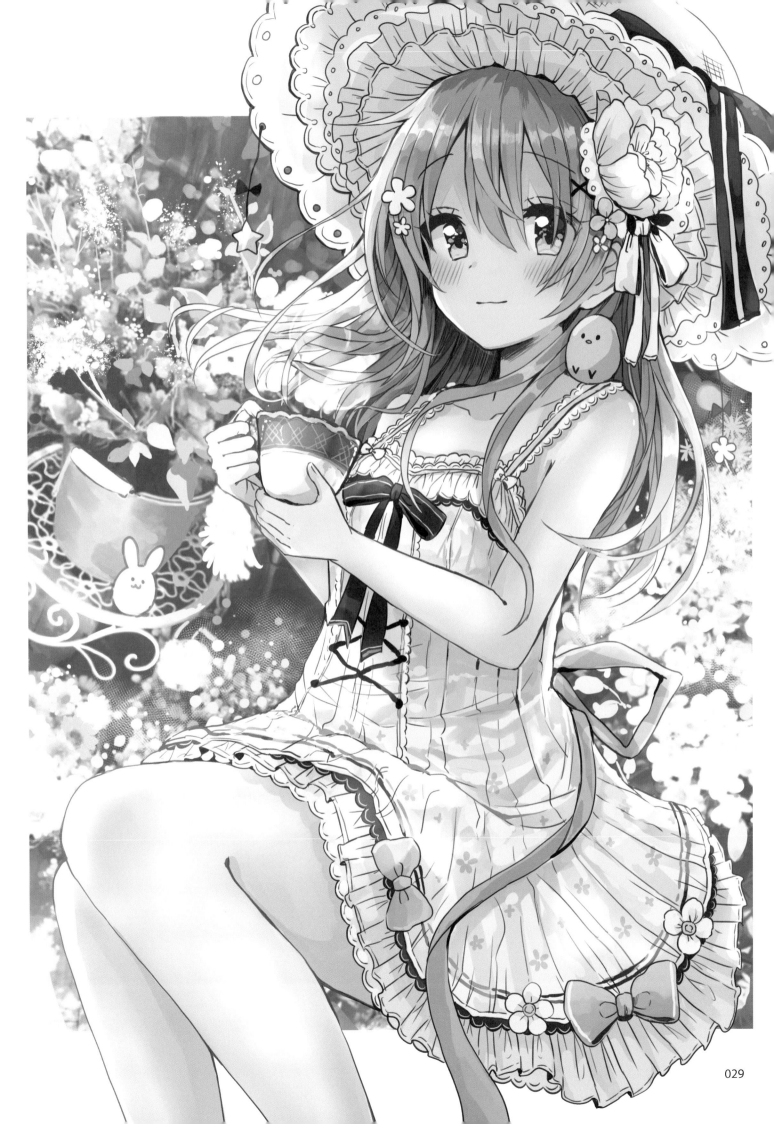

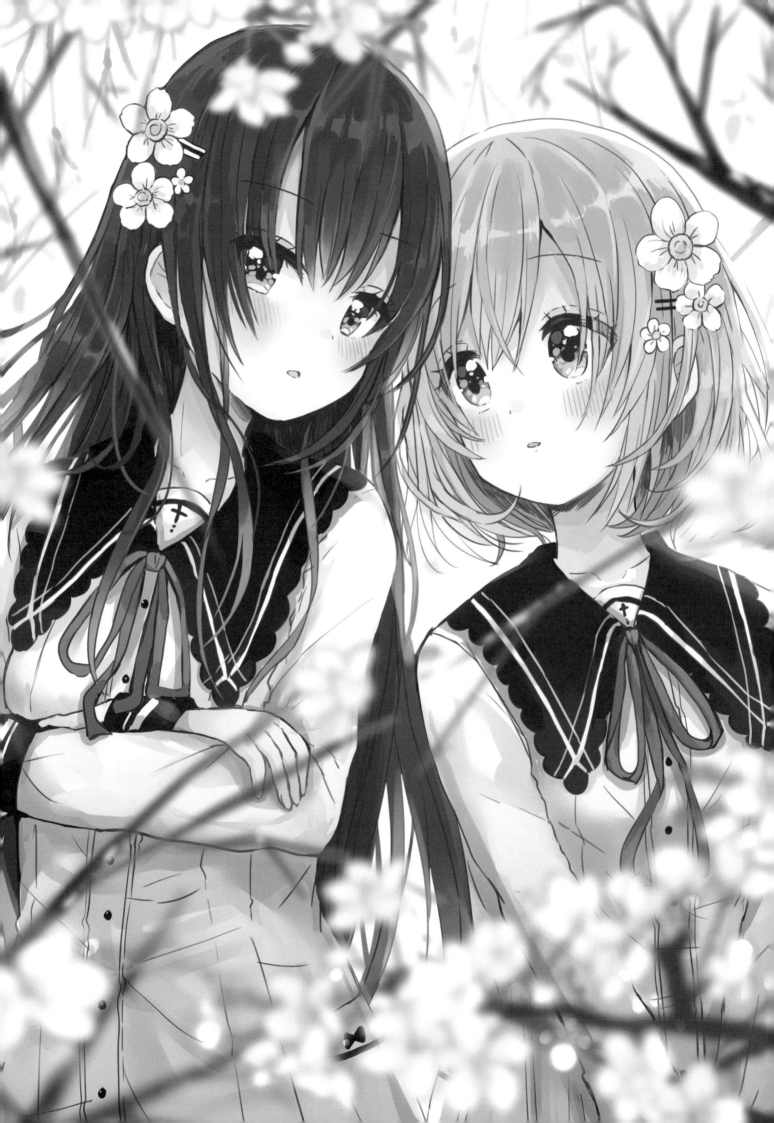

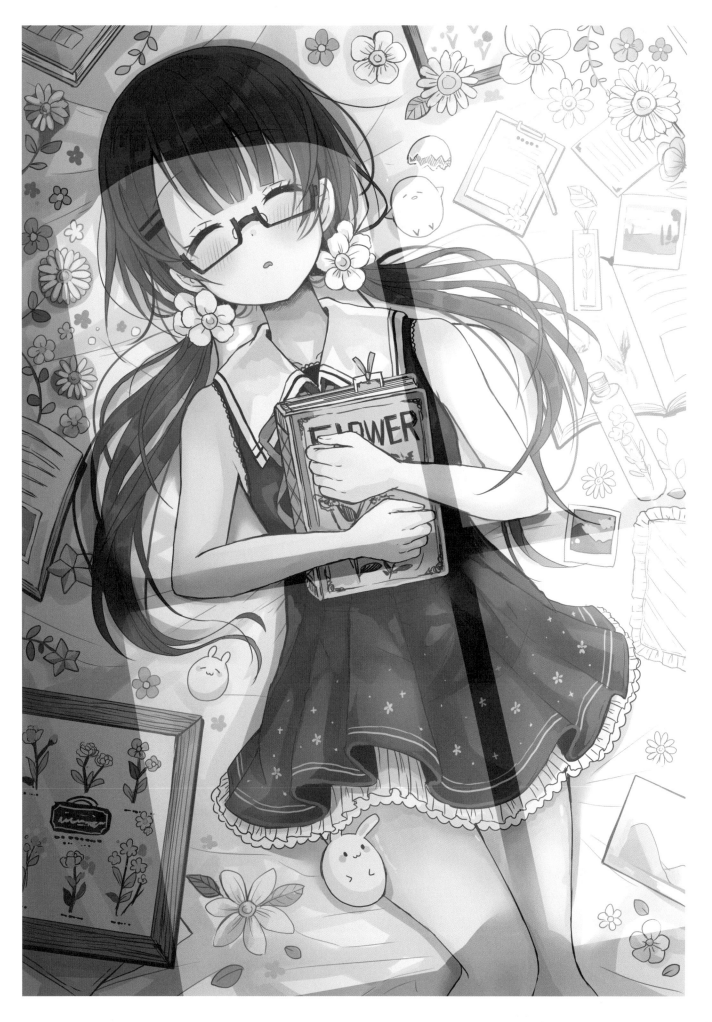

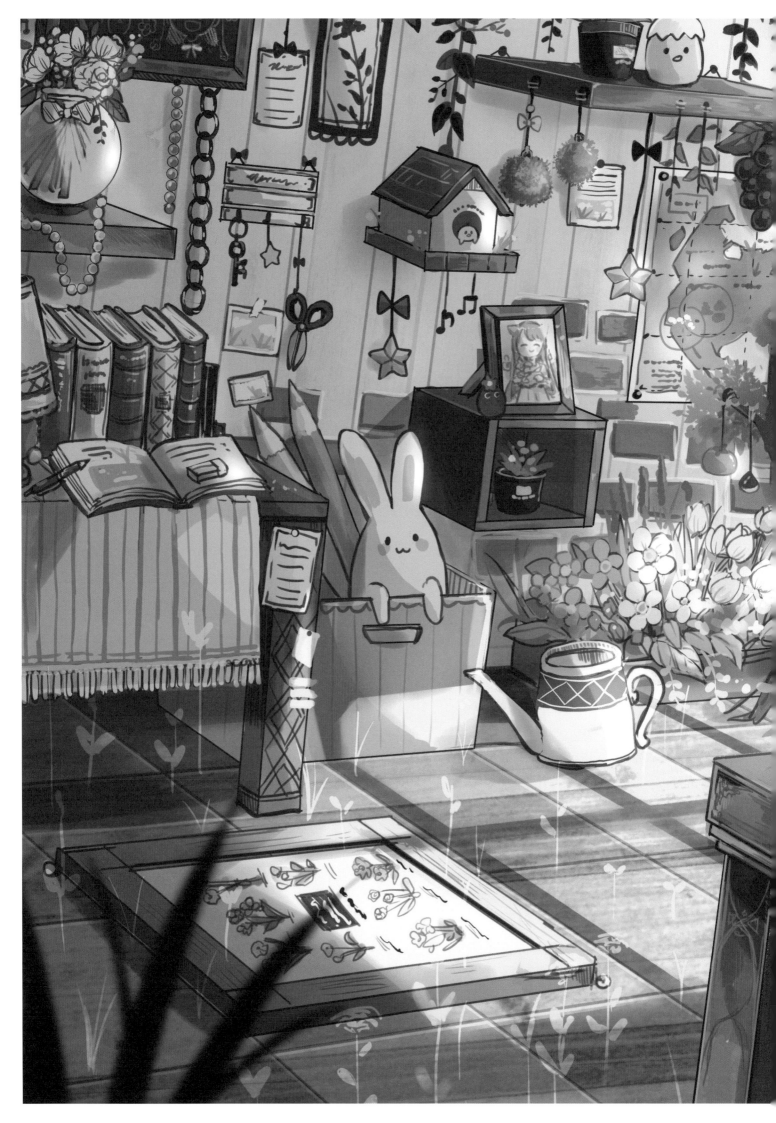

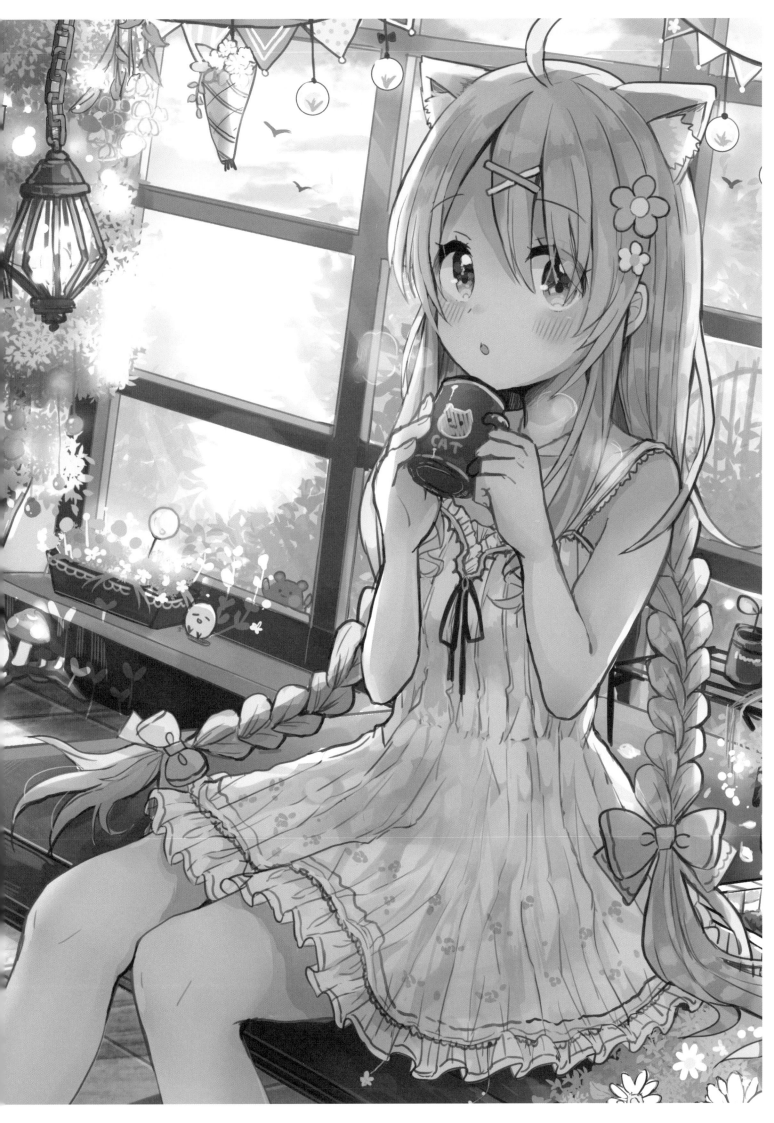

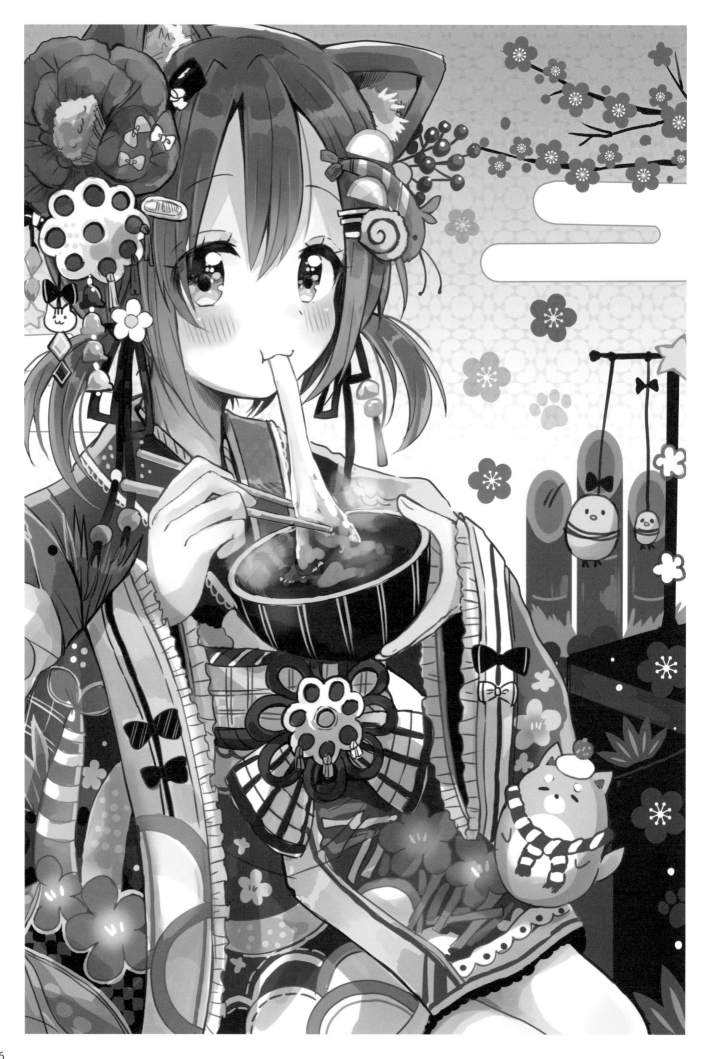

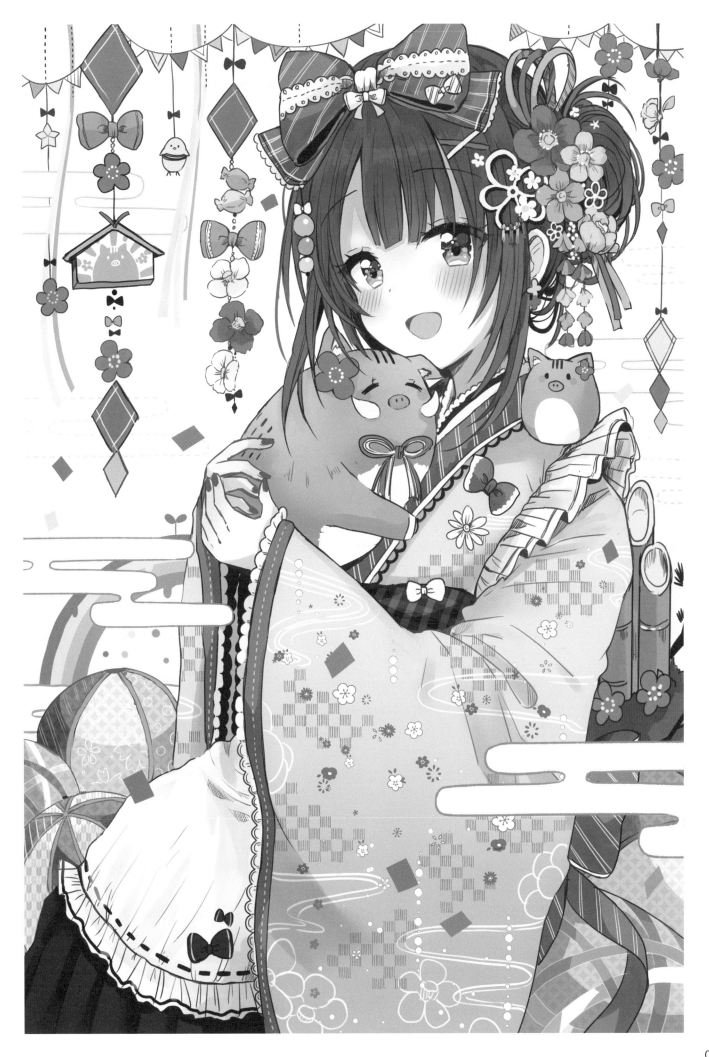

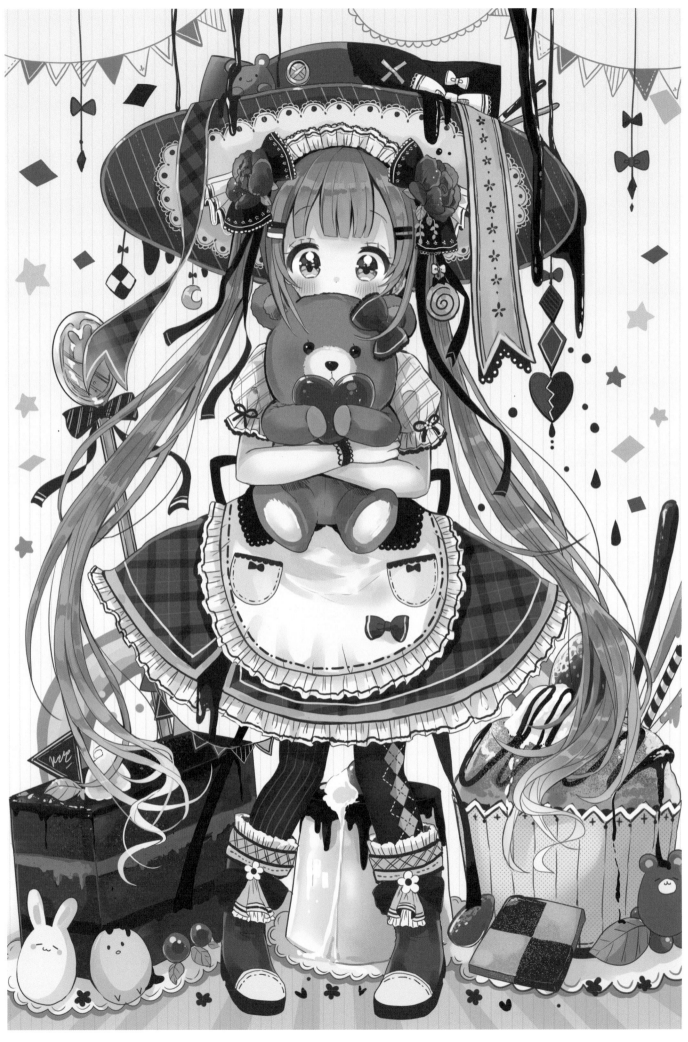

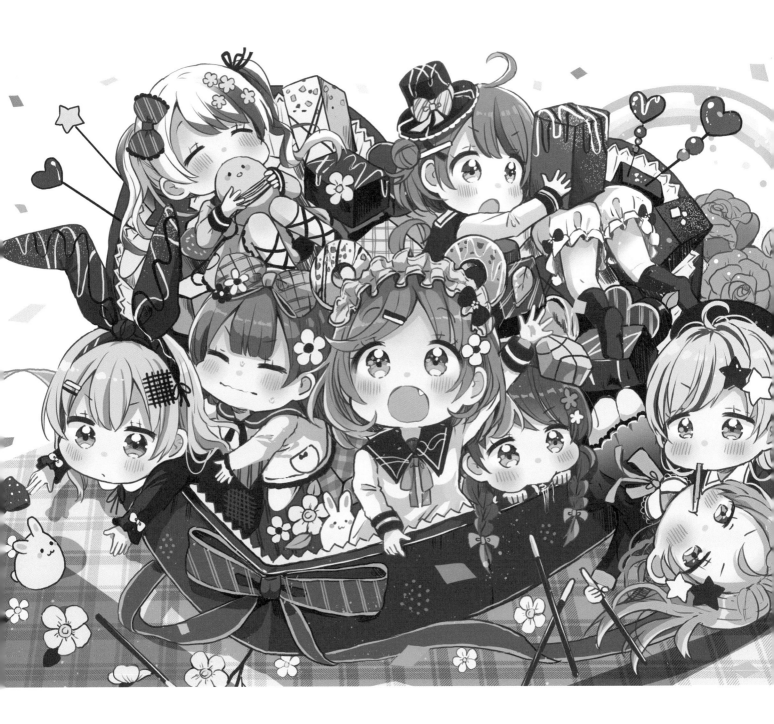

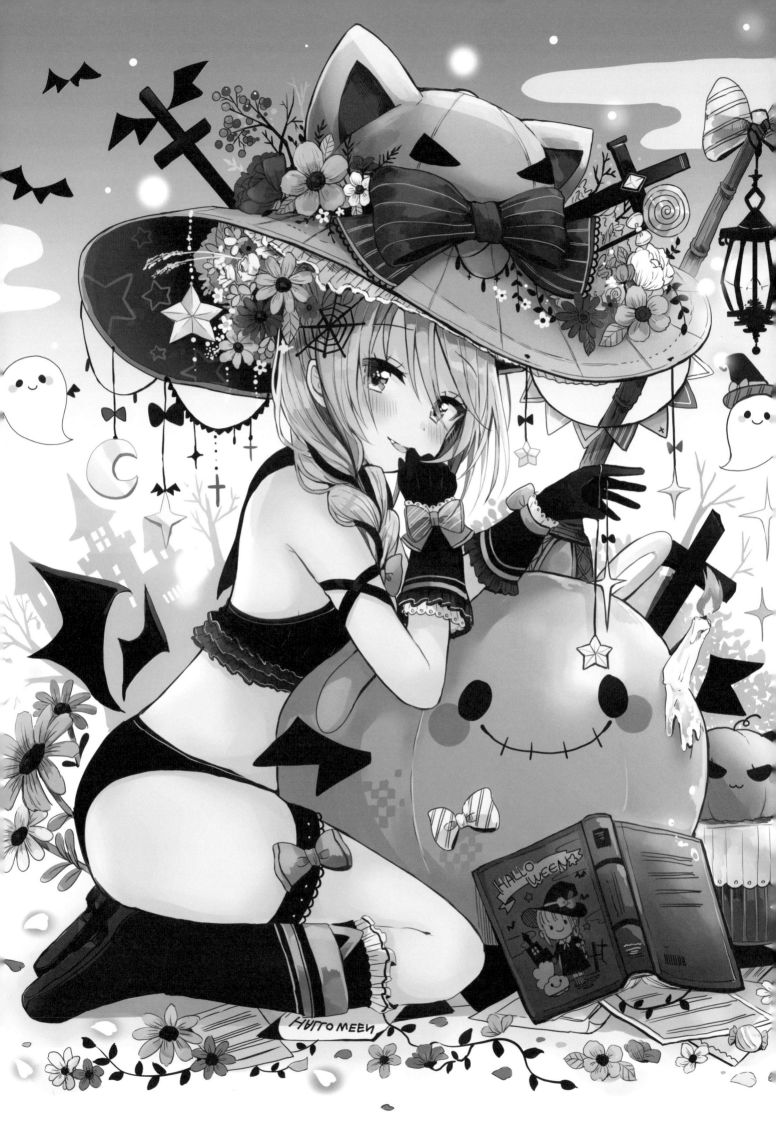

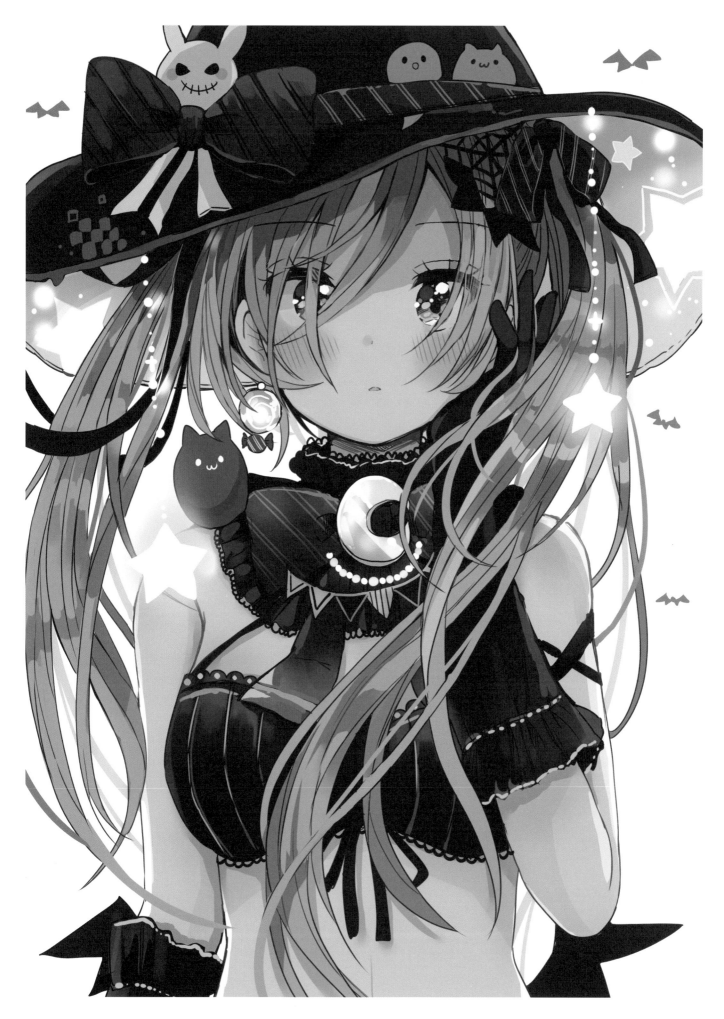

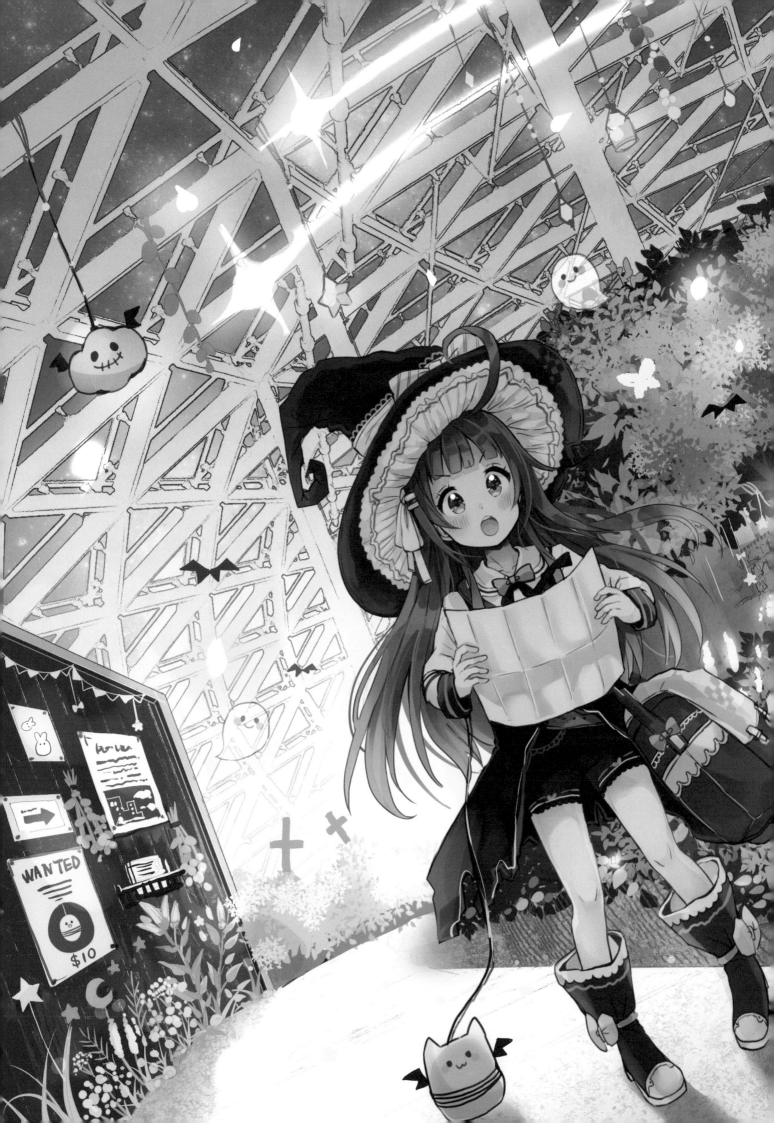

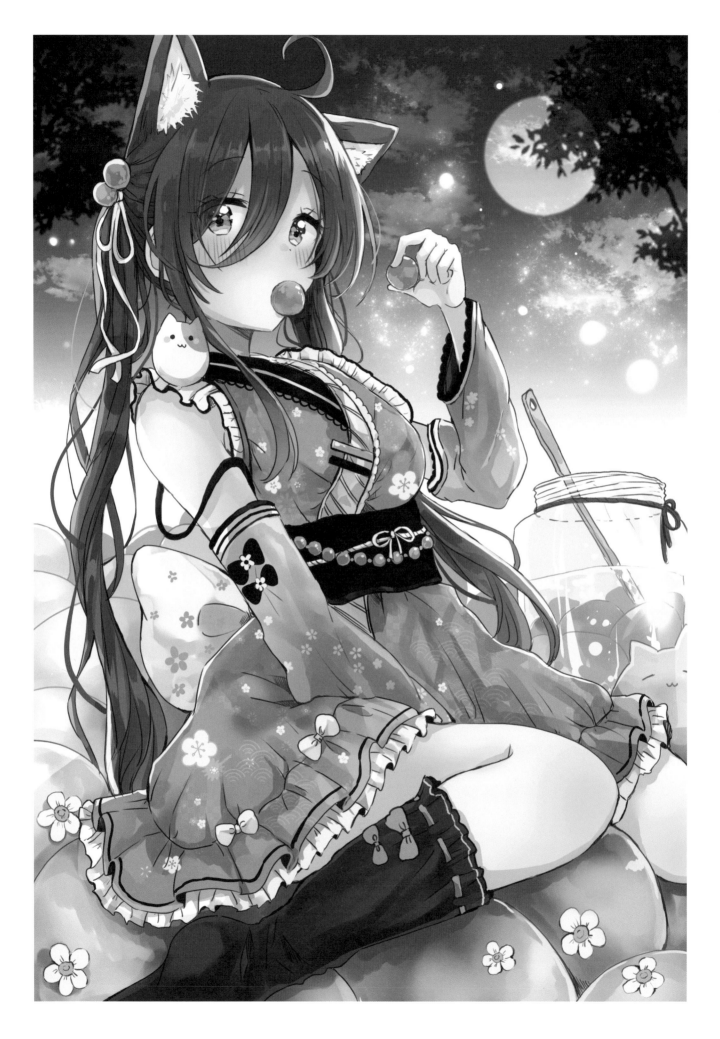

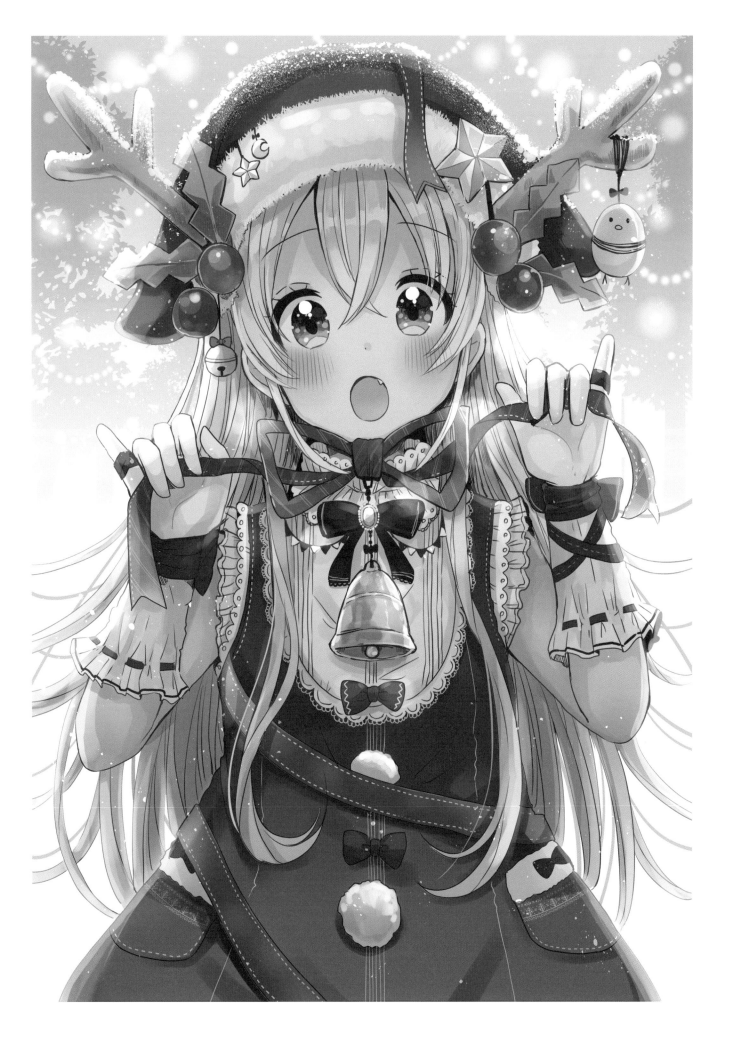

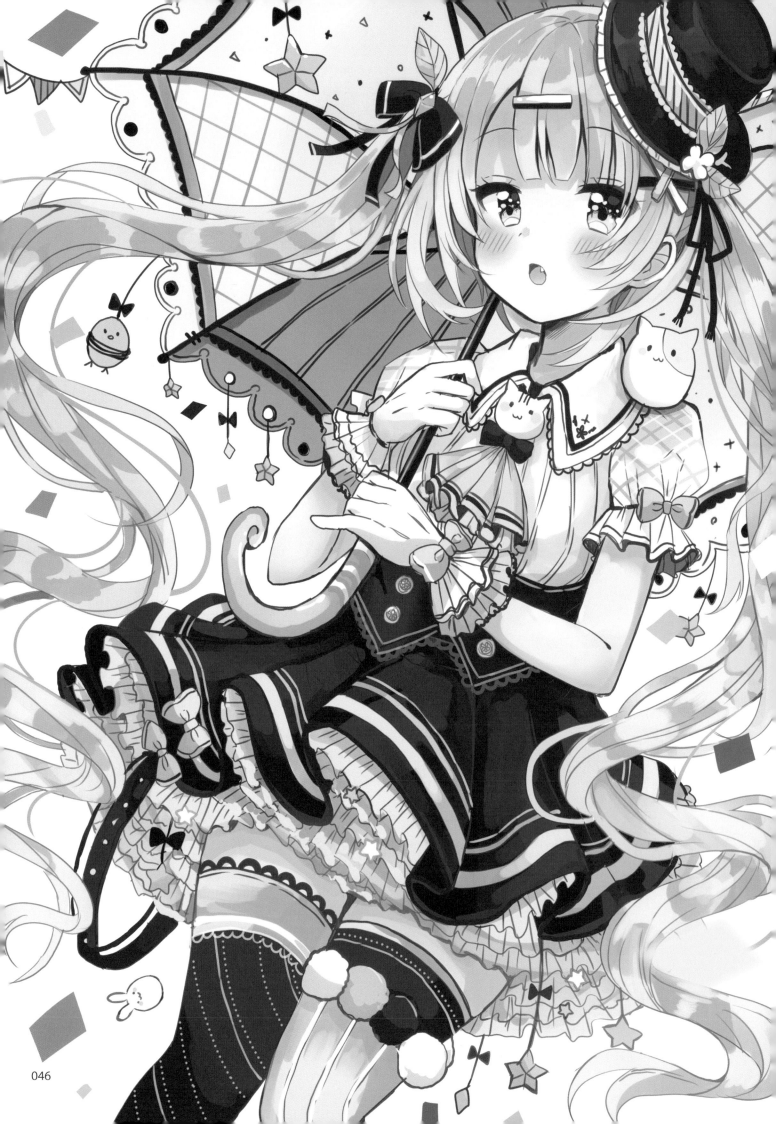

Chocolate mint

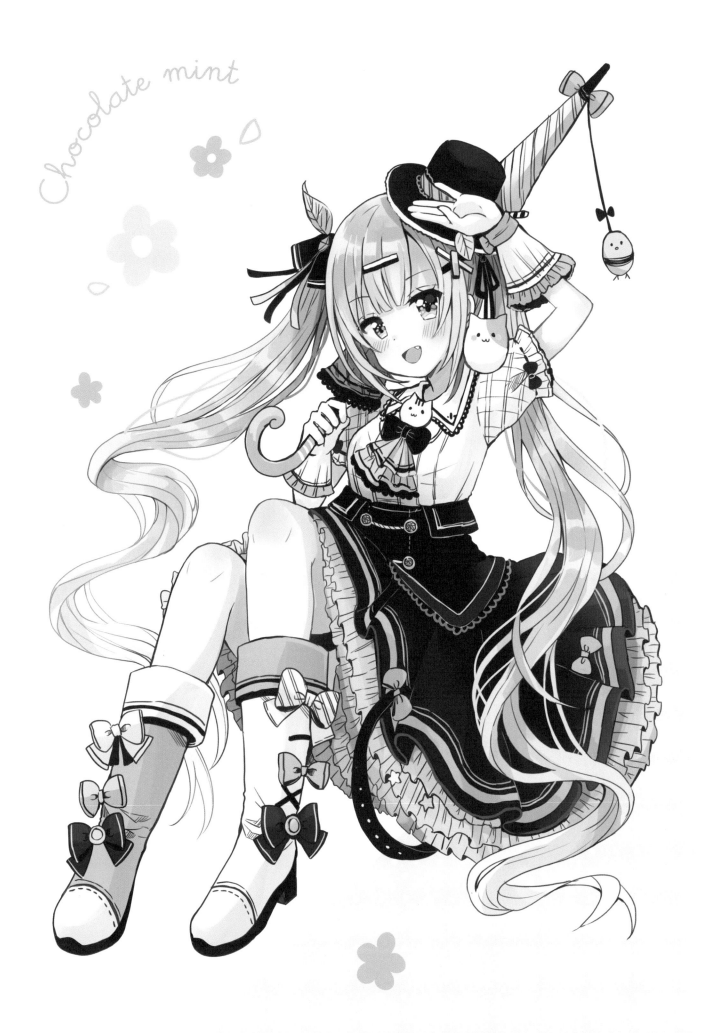

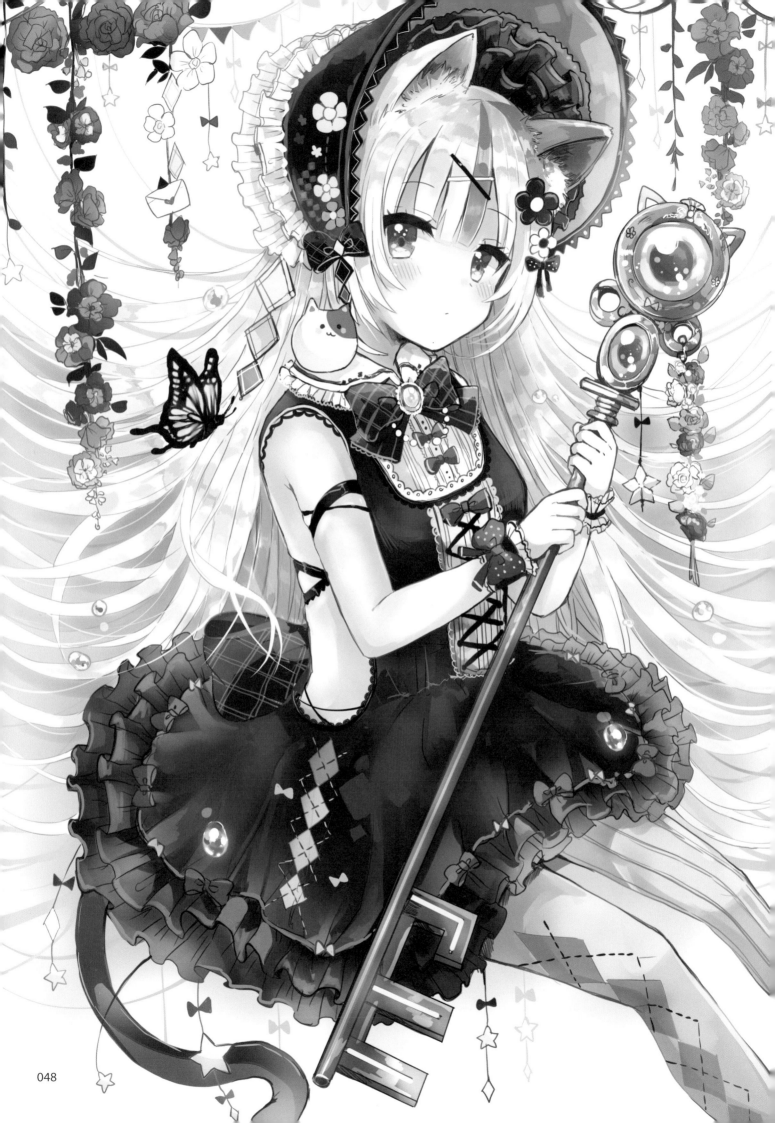

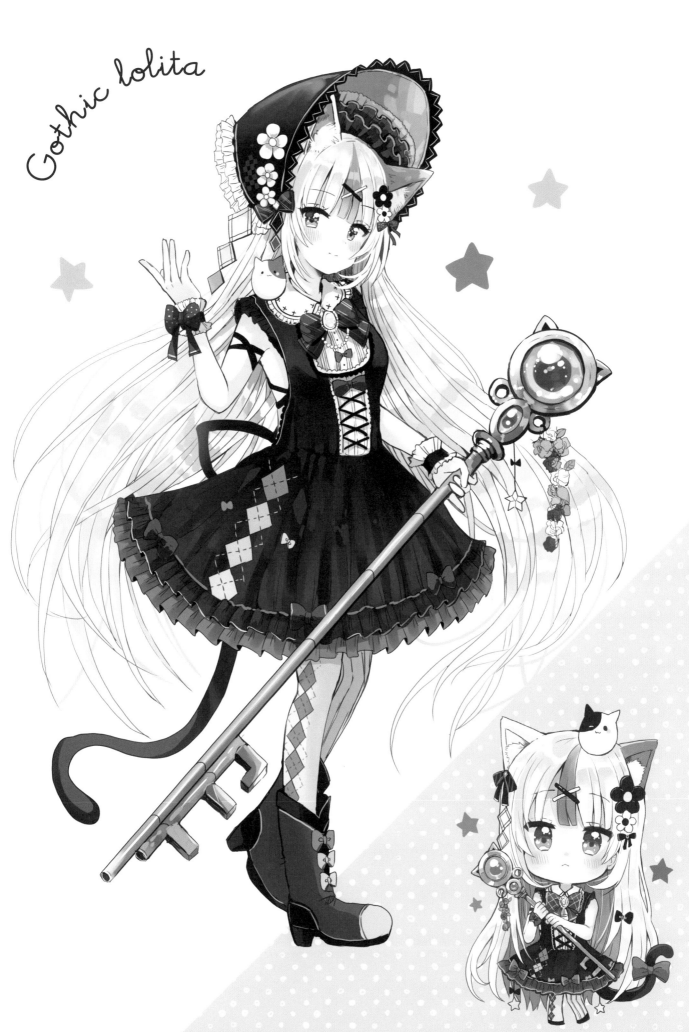

Gothic lolita

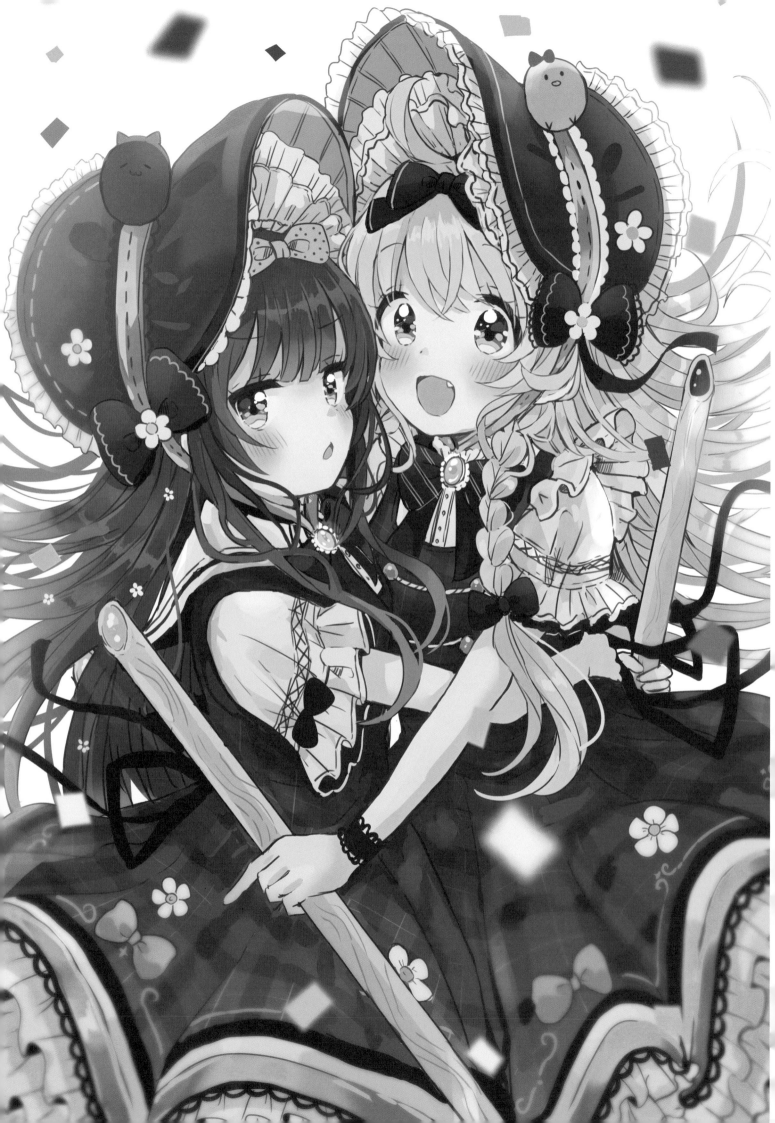

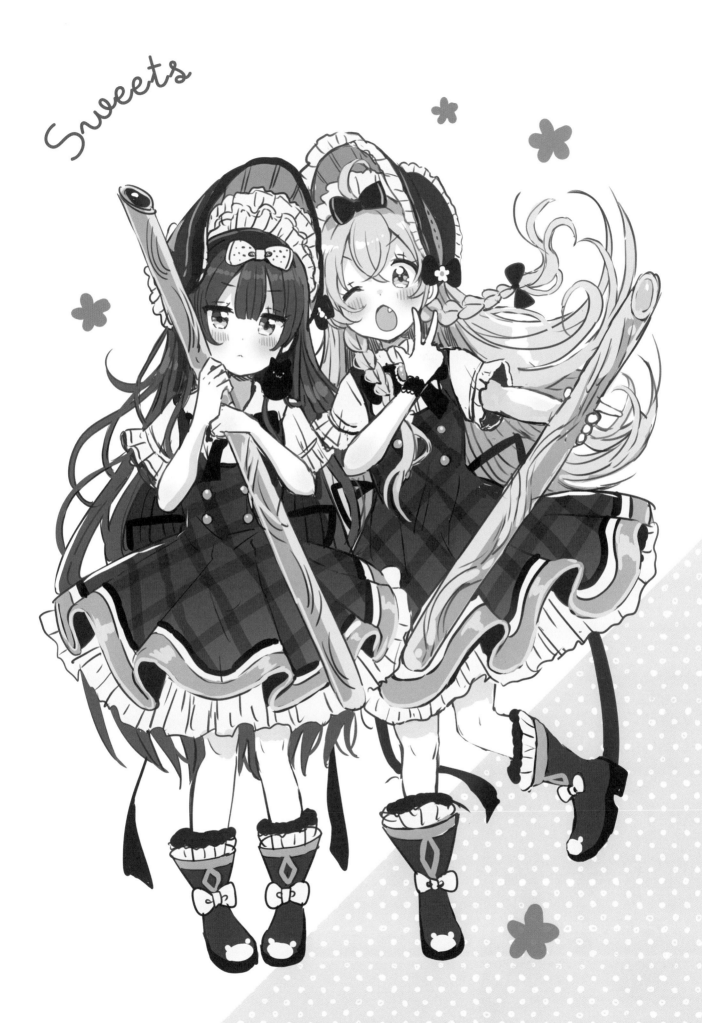

Sweets

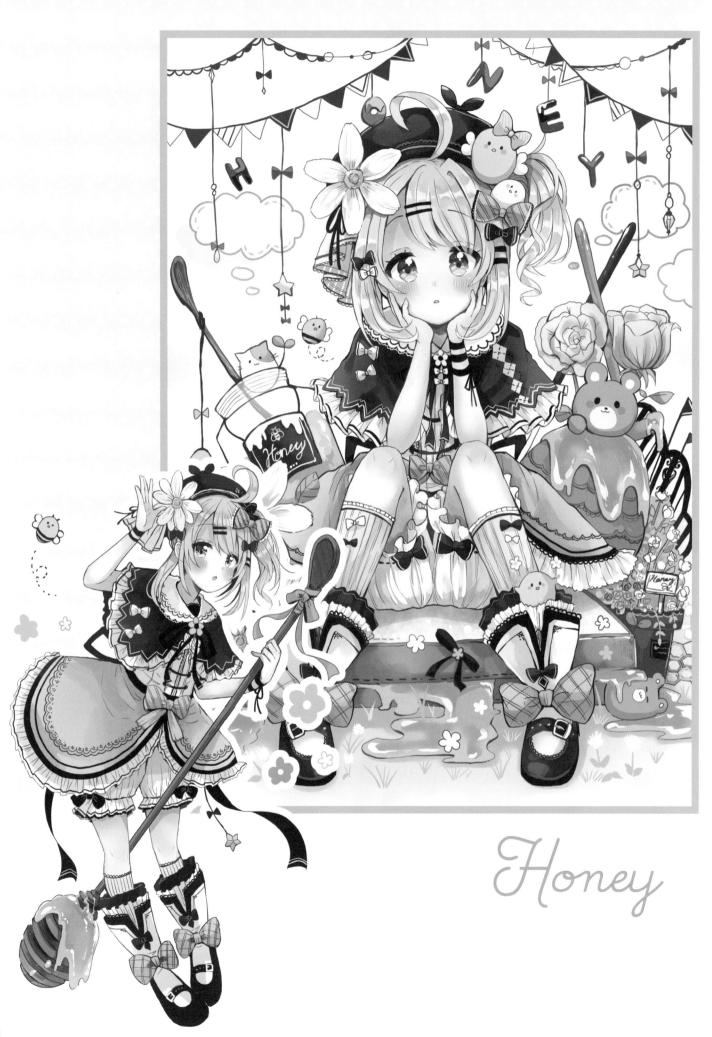

Honey

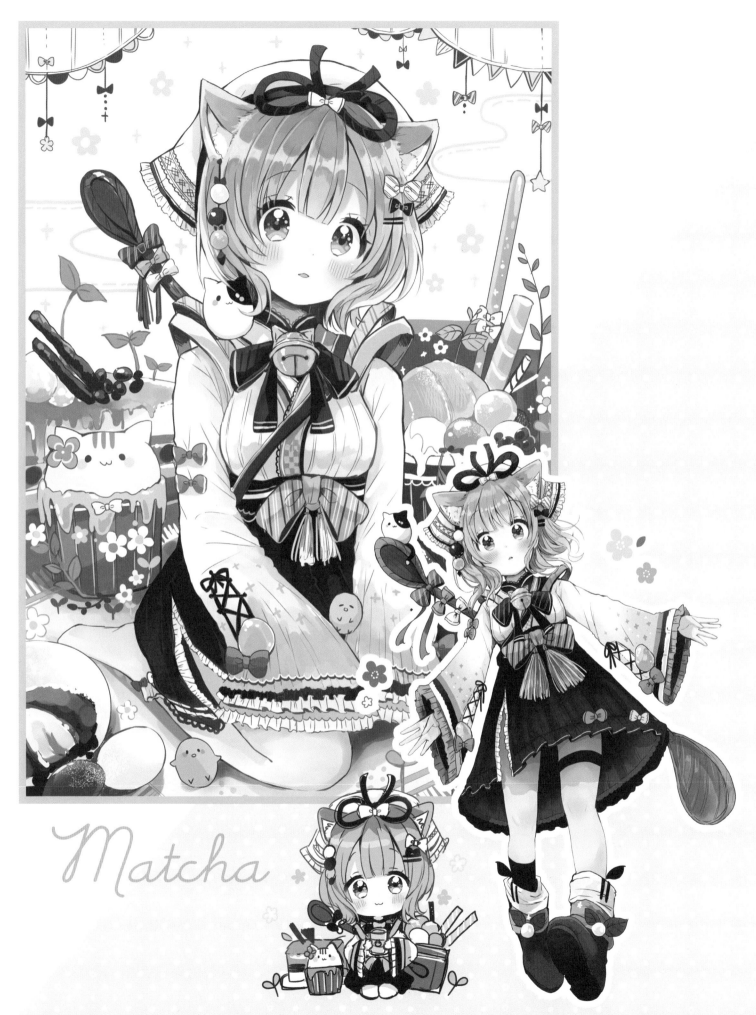

Matcha

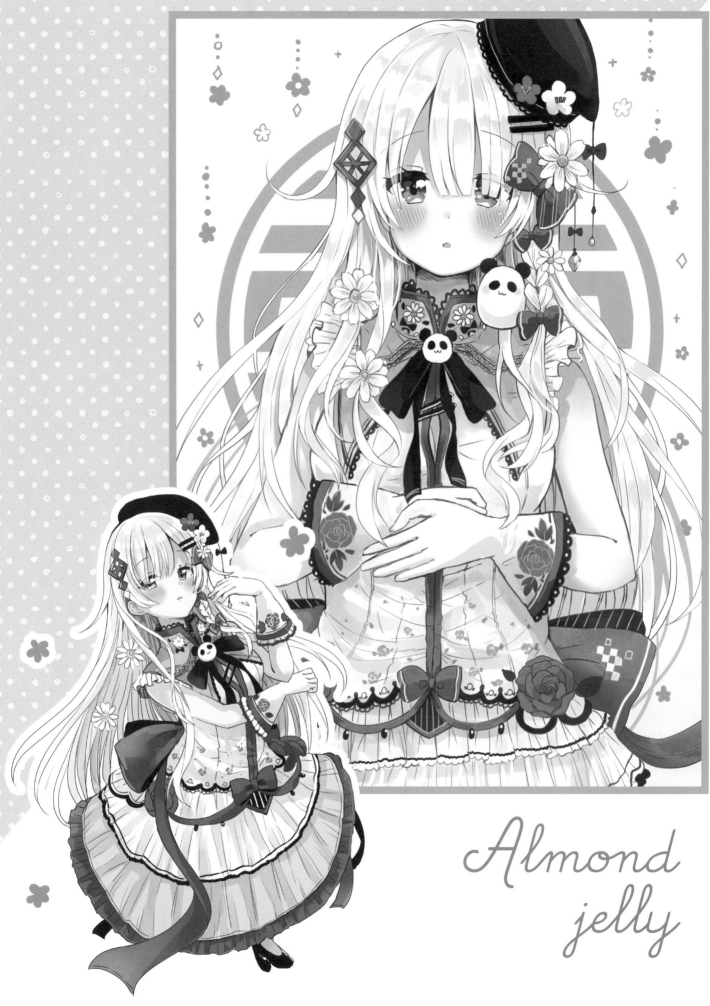

Almond
jelly

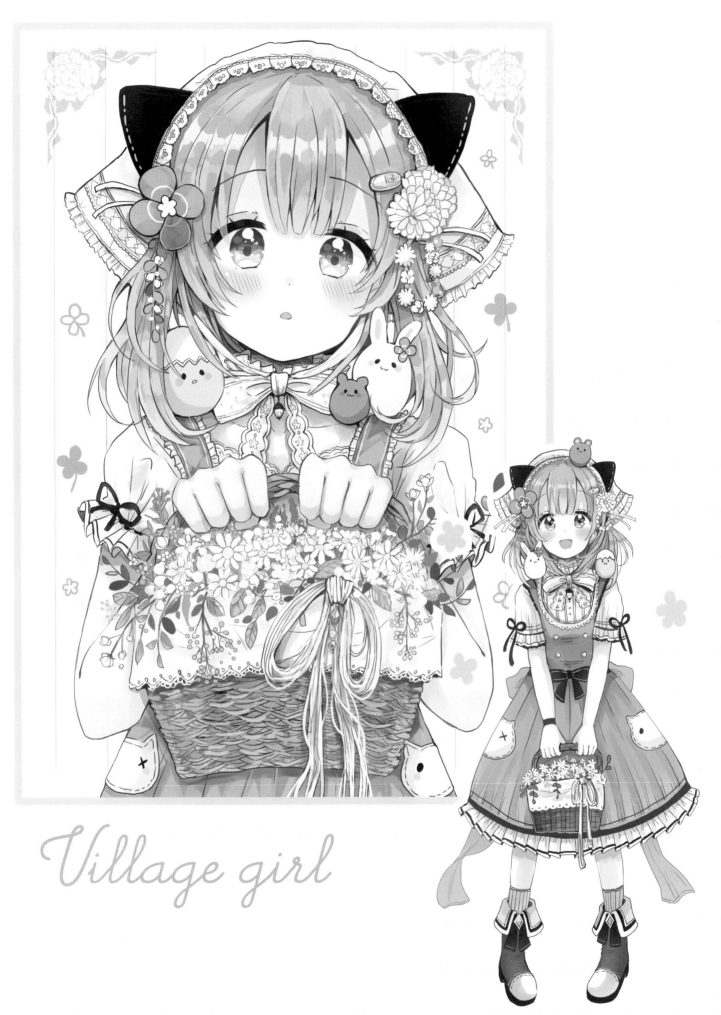

Village girl

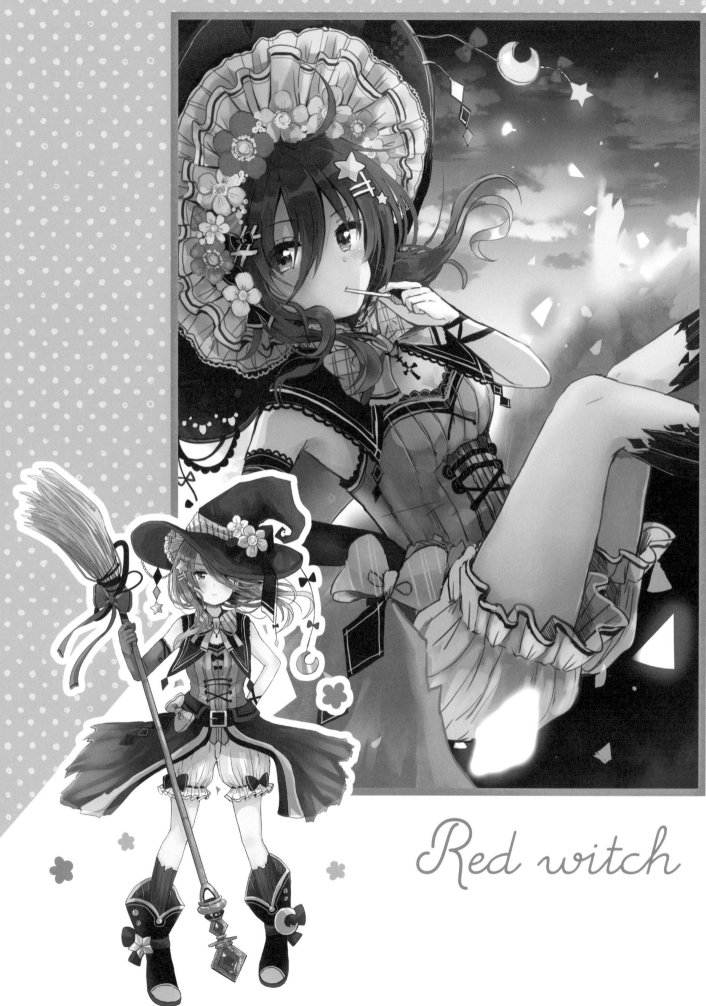

Red witch

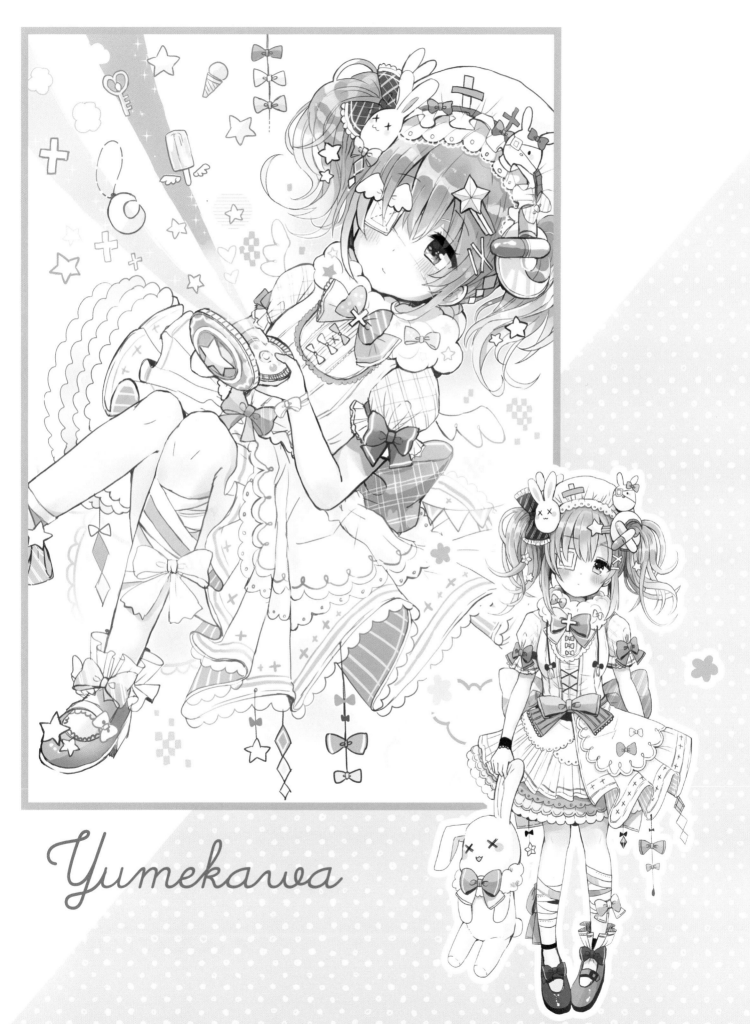

Yumekawa

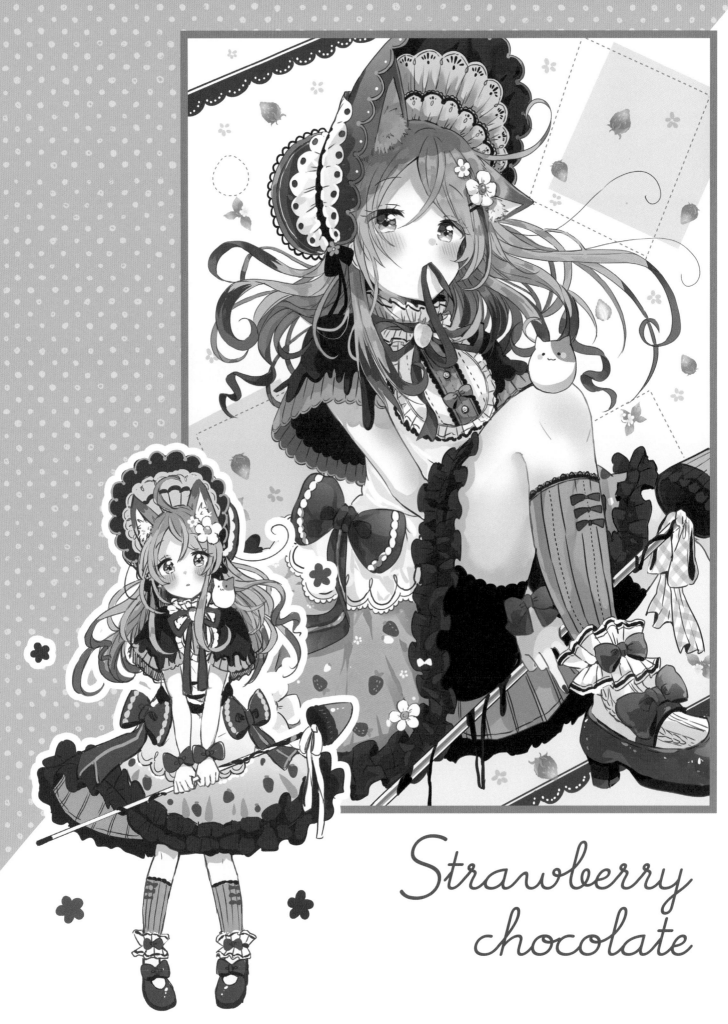

Strawberry
chocolate

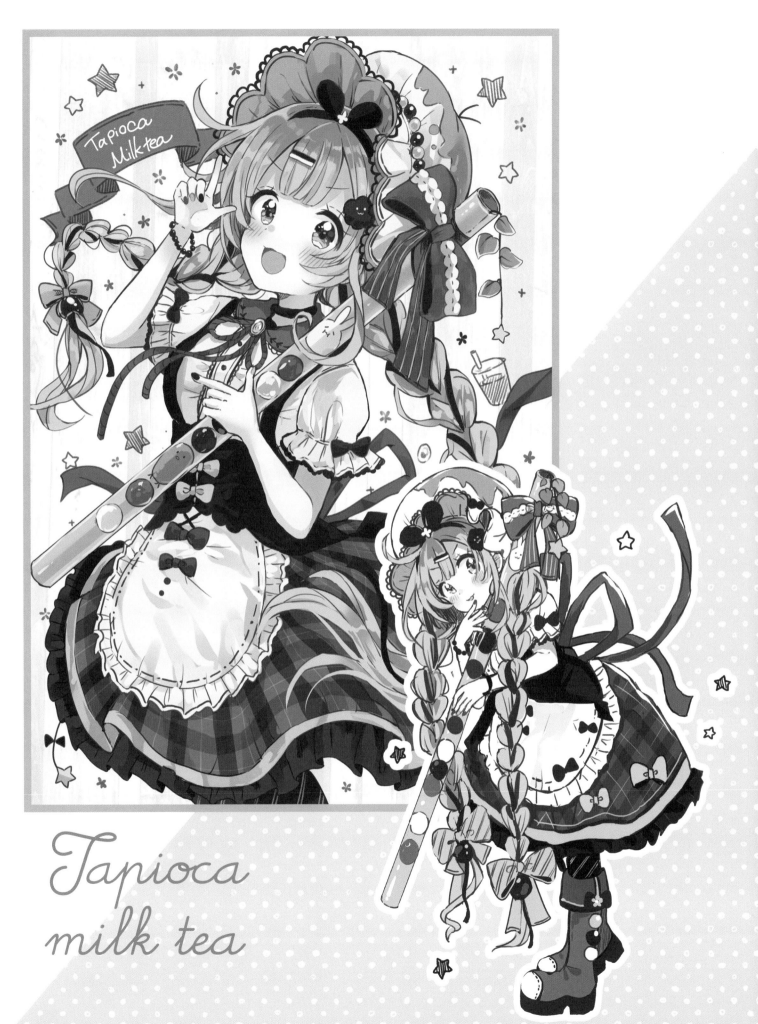

Tapioca
milk tea

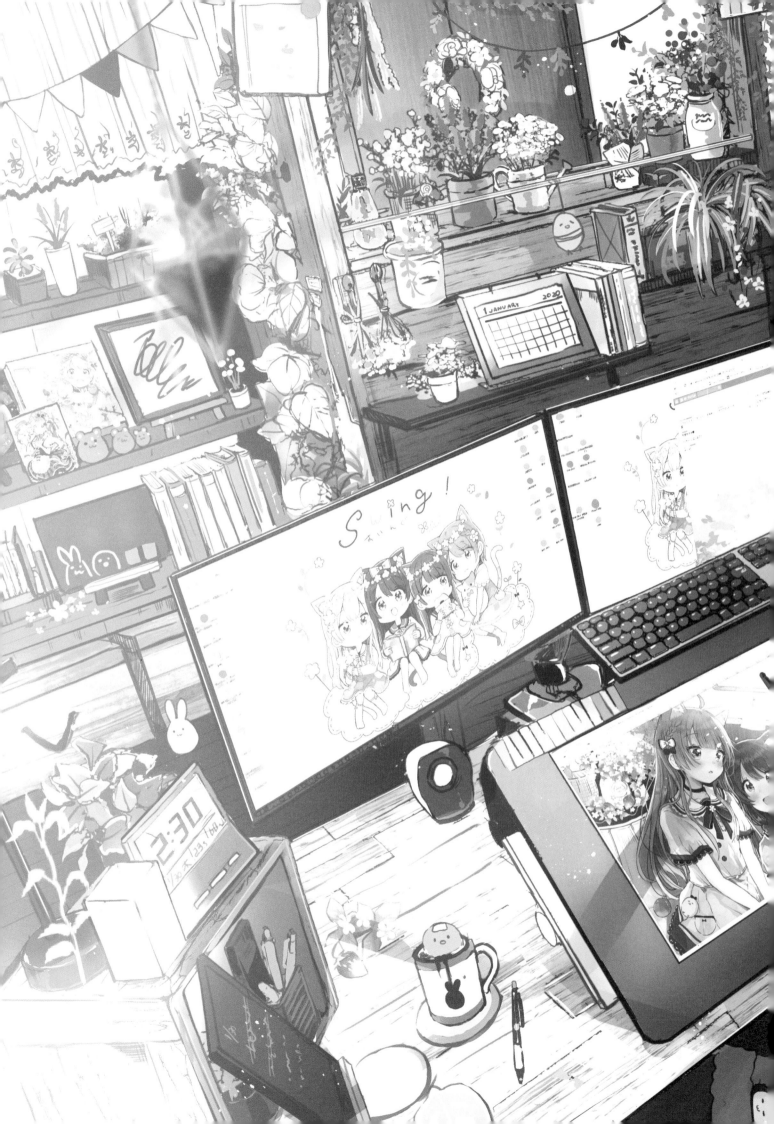

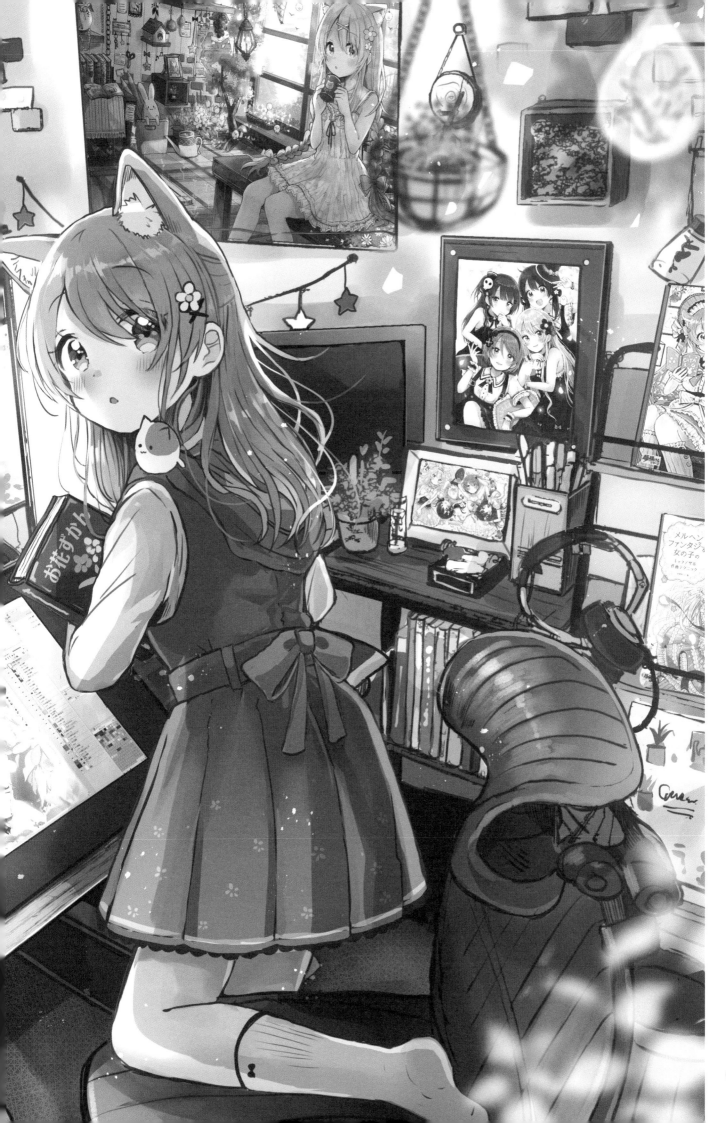

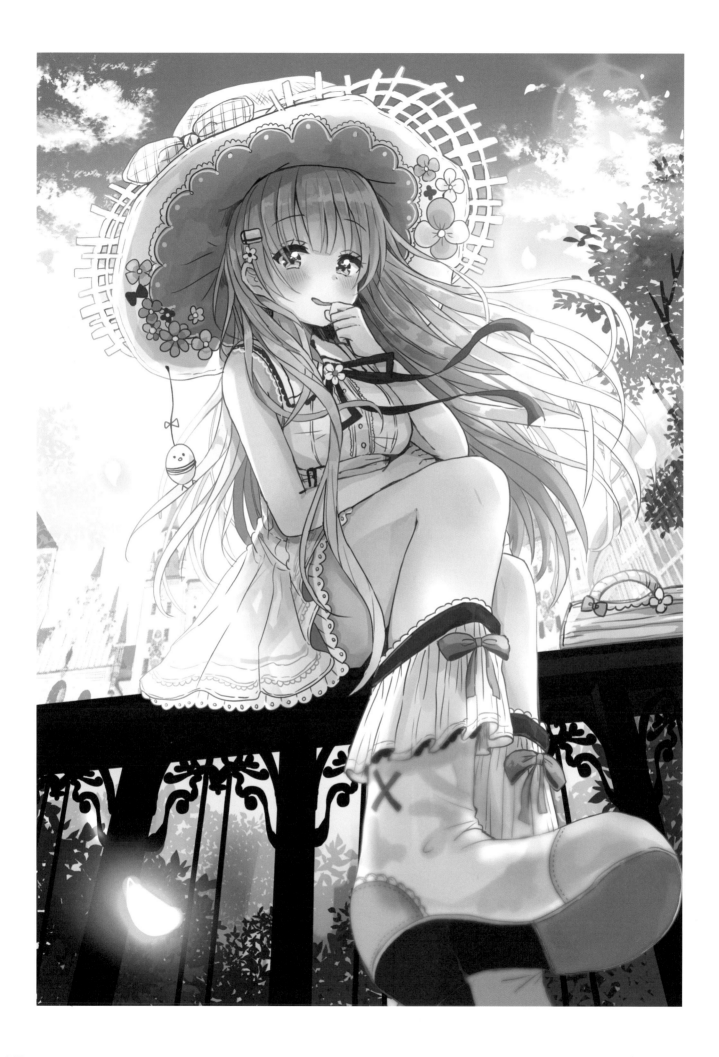

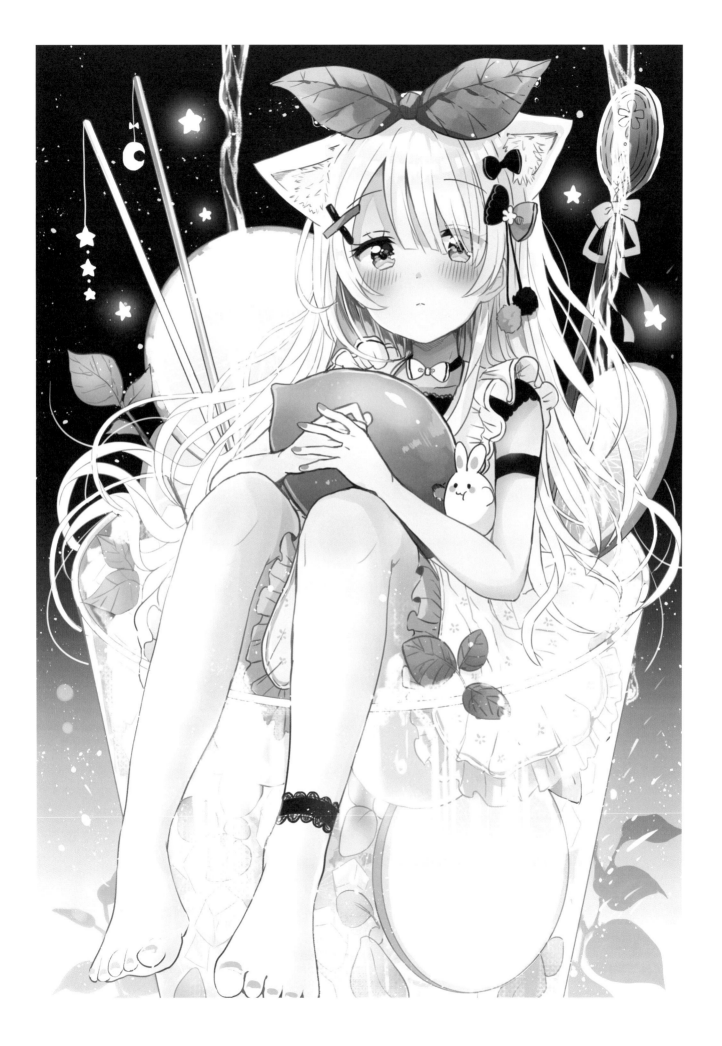

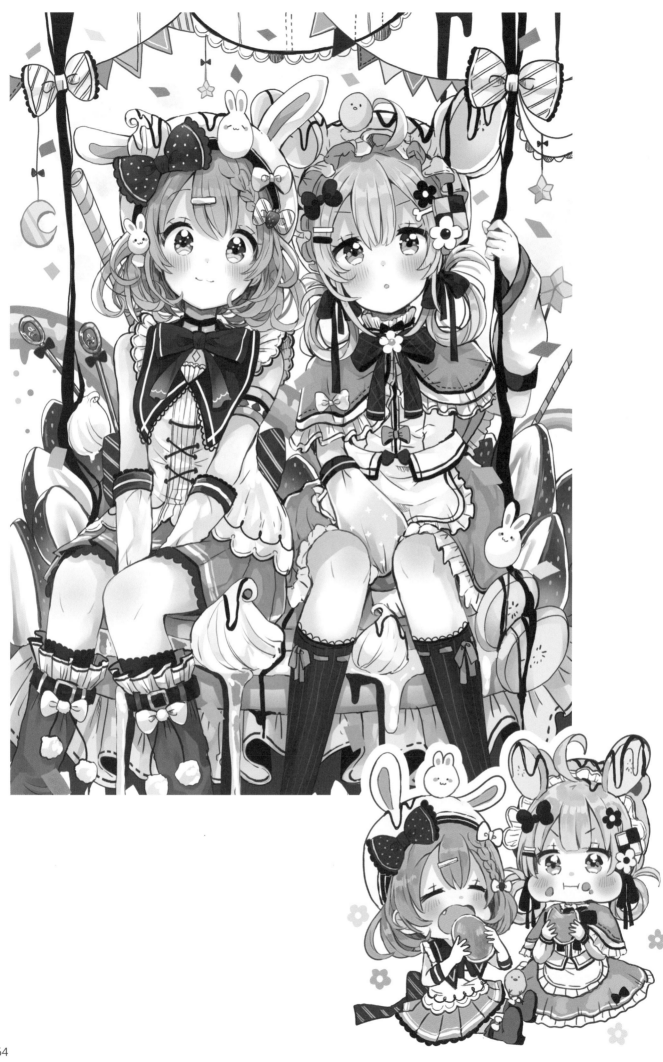

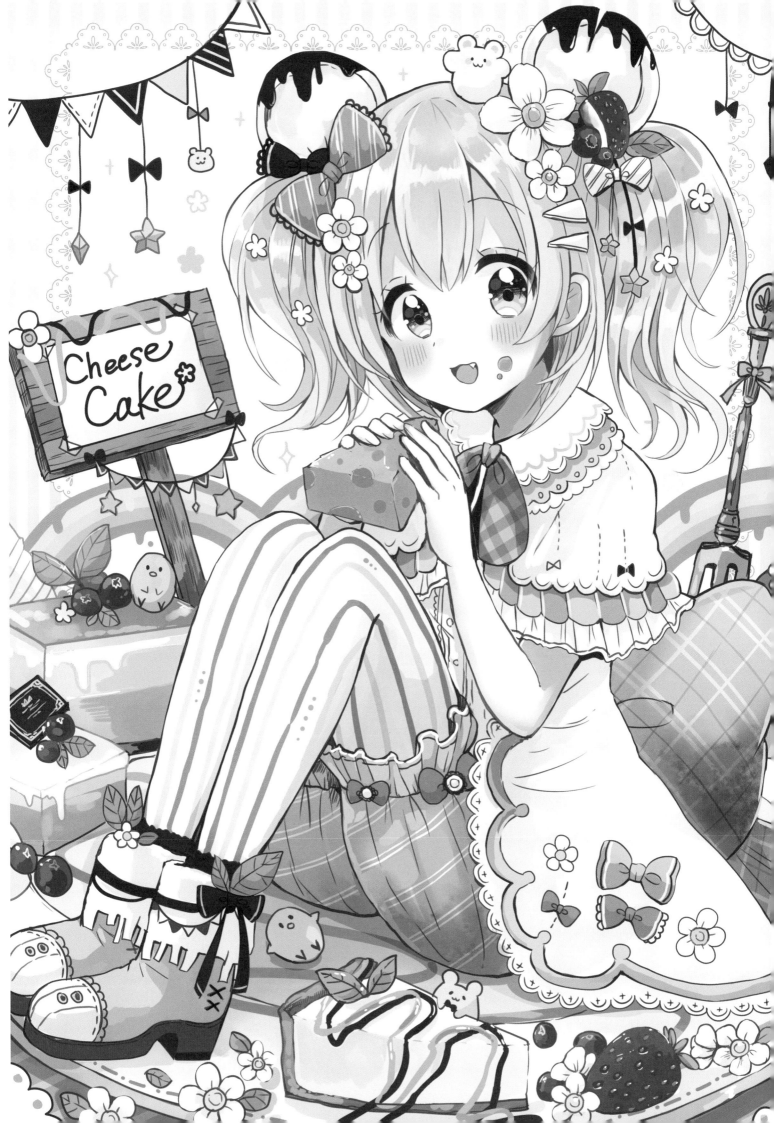

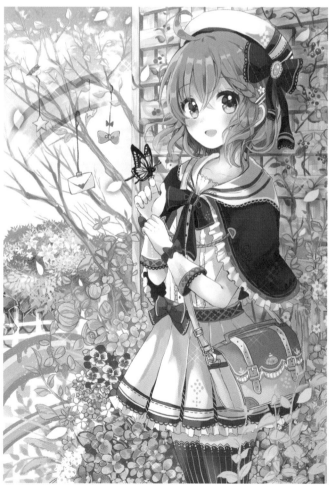

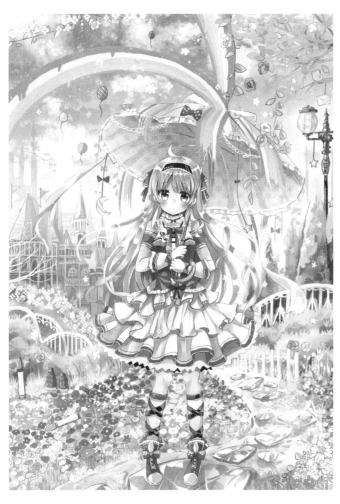
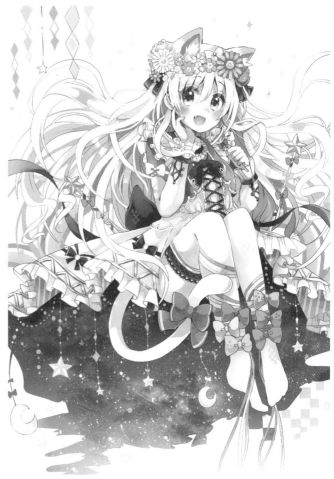
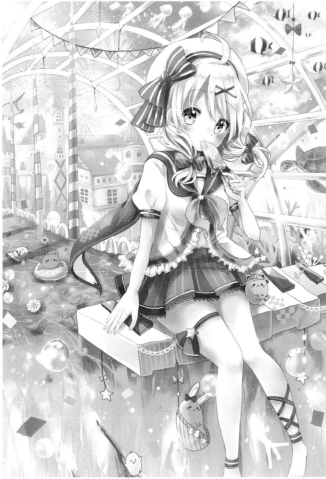
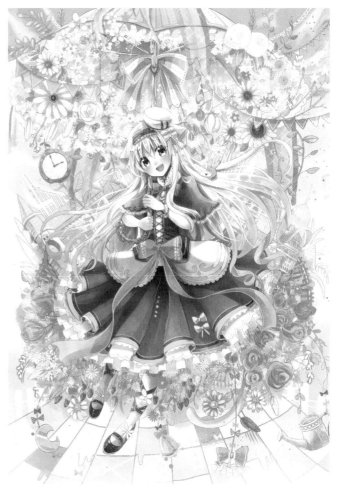

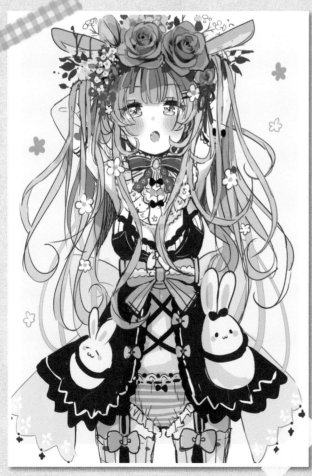

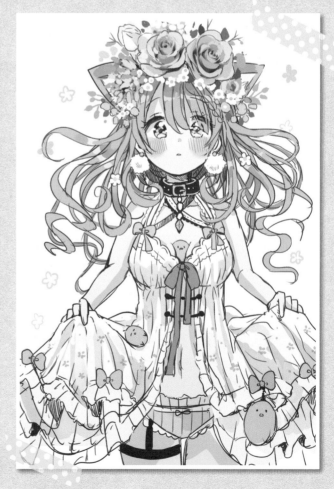

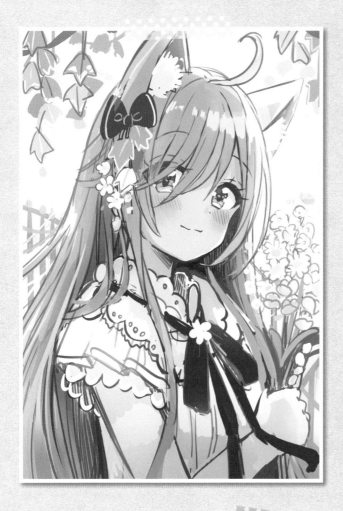

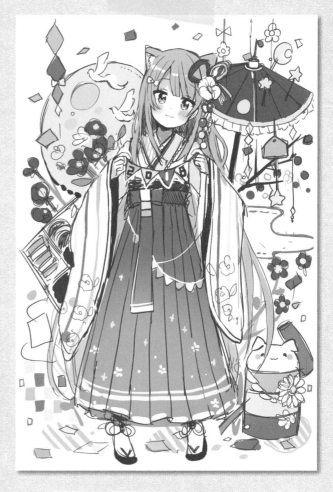

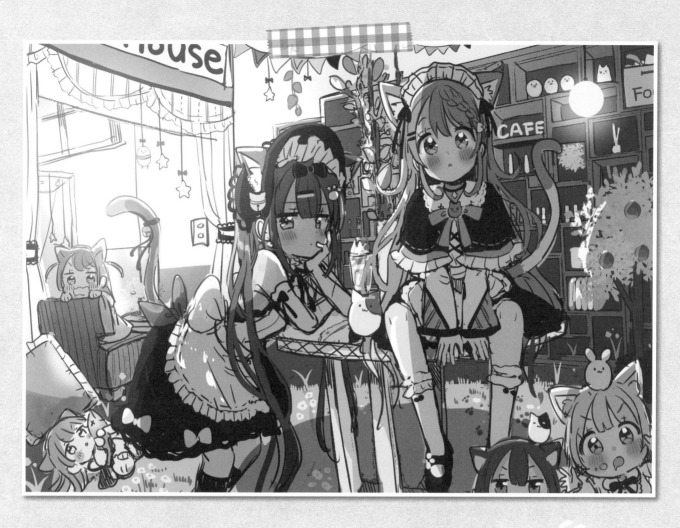

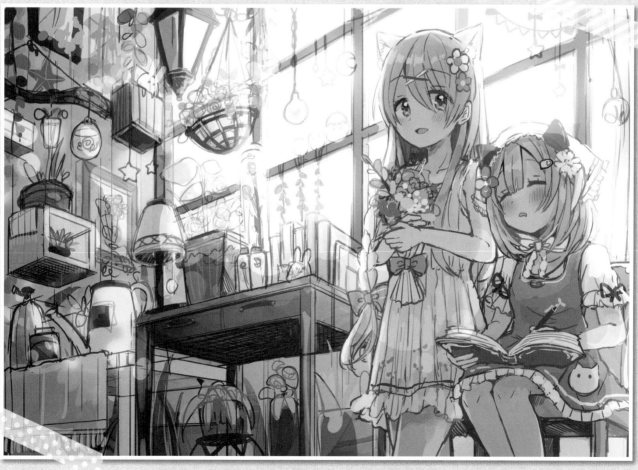

2017. 12.23

2018.1.23

2018.2.2

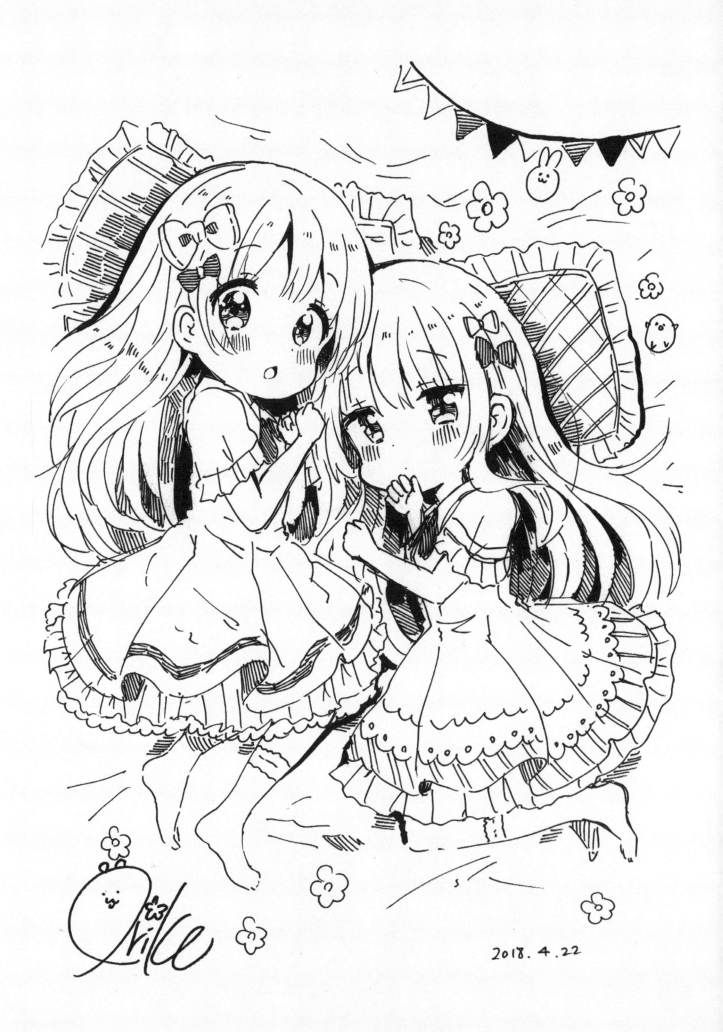

2018. 4.22

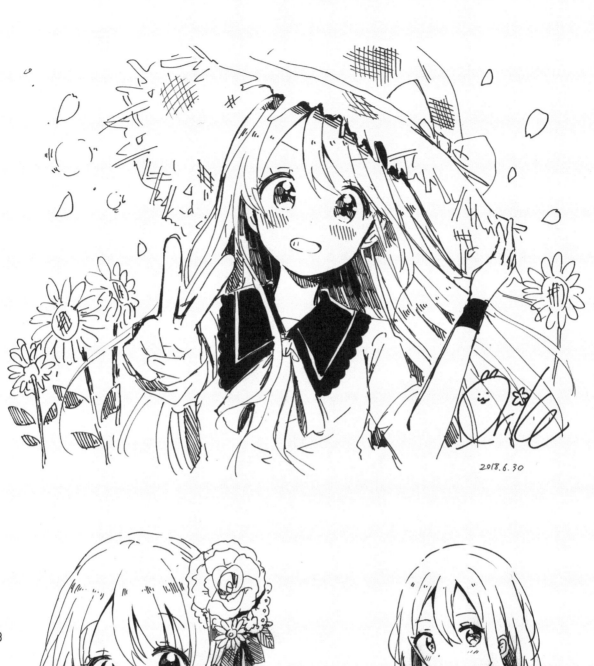

2018. 6. 30

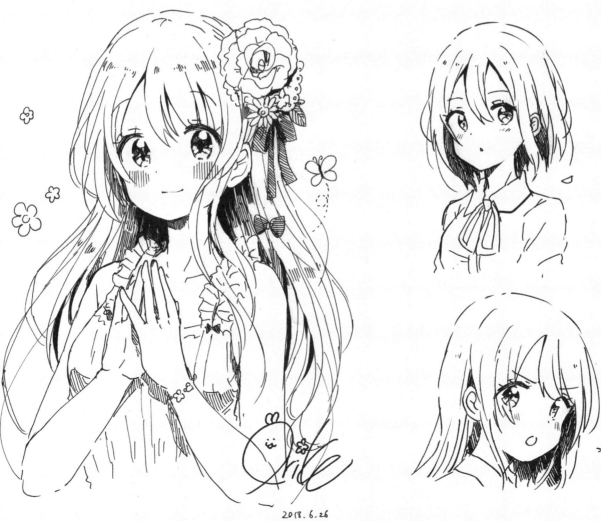

2018. 6. 26

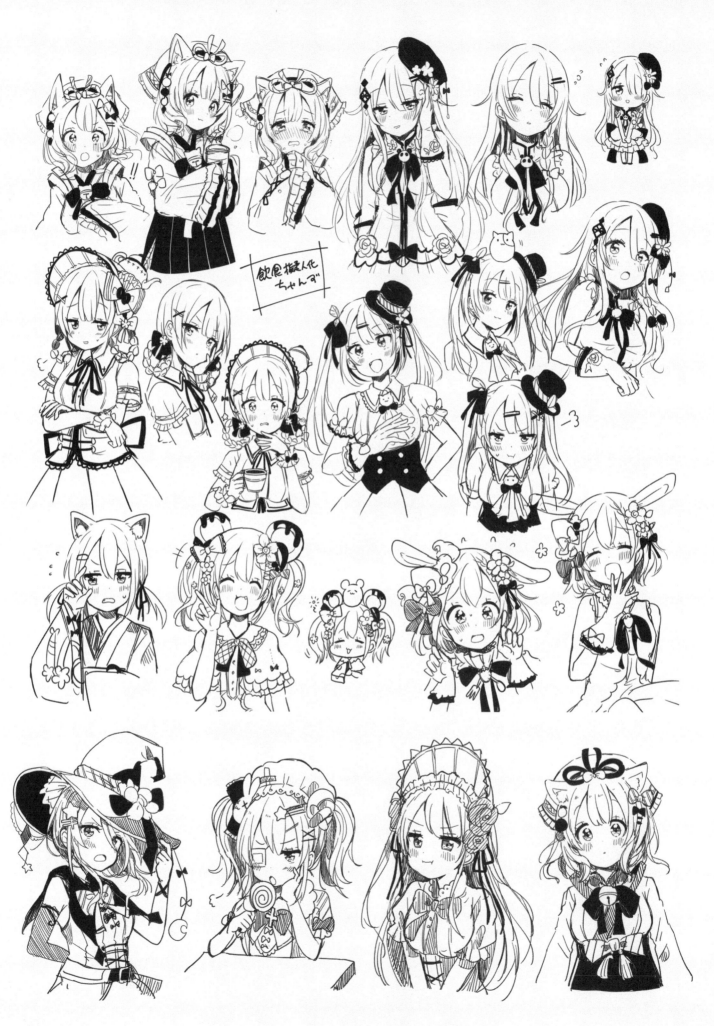

飲食擬人化
ちゃんず

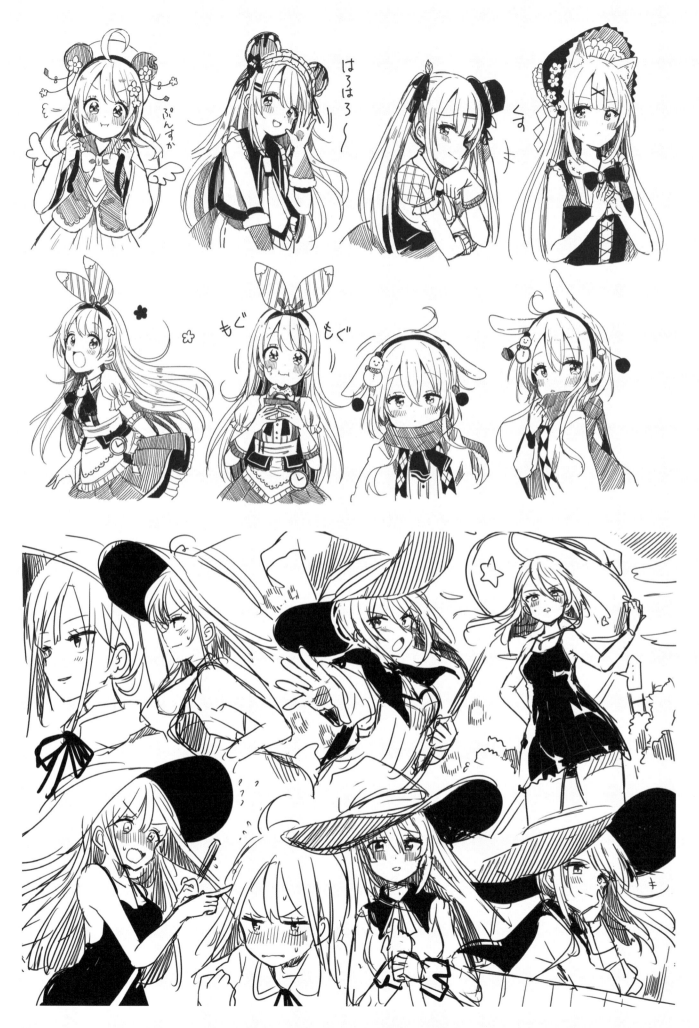

2018 . 1 . 14

2017. 11. 27

2018.12.31

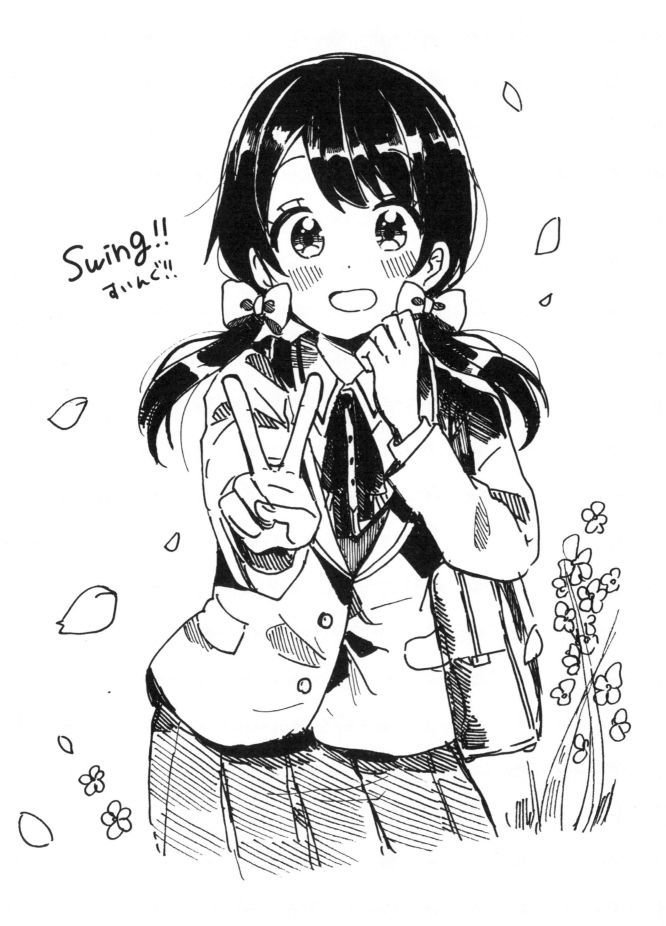

Swing!!
すいんぐ!!

Works

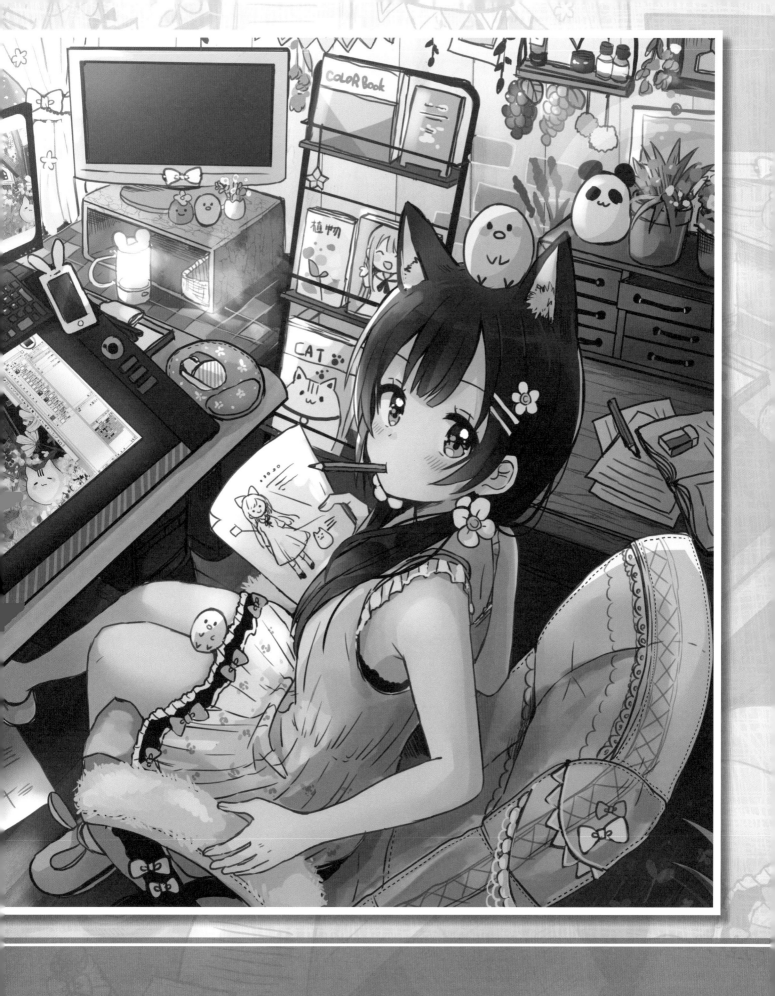

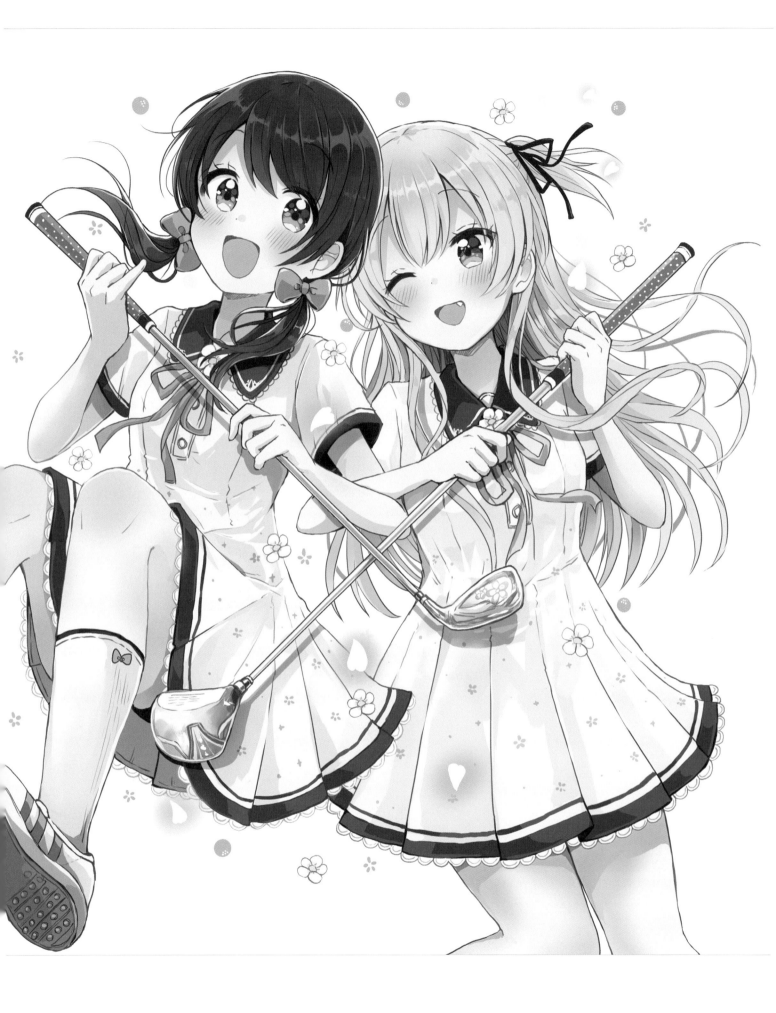

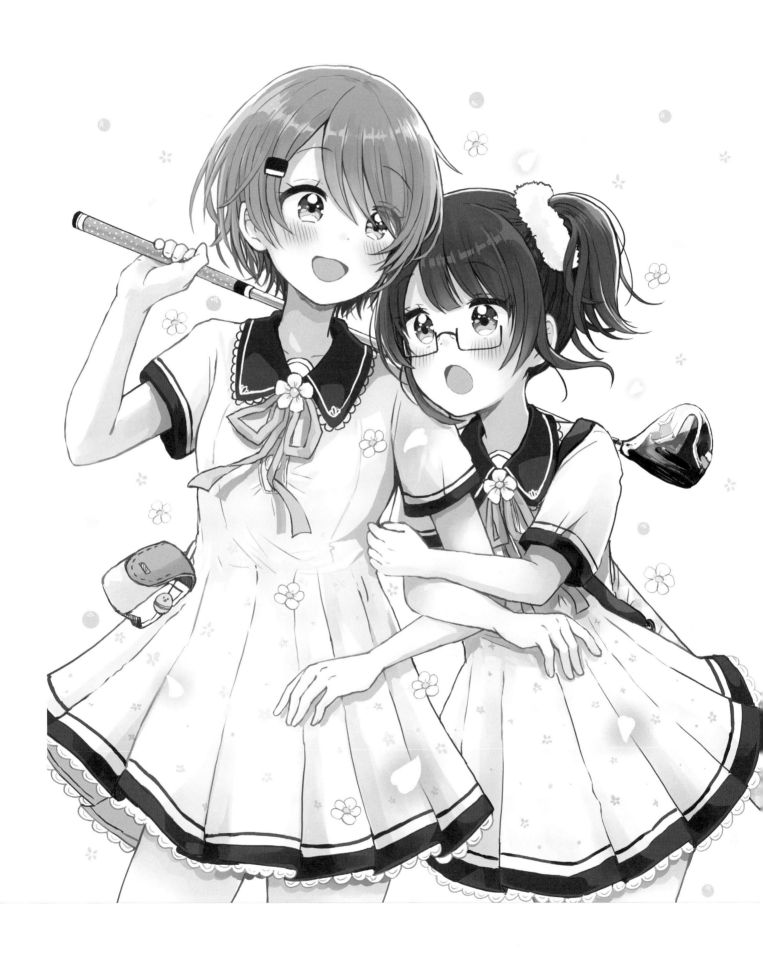

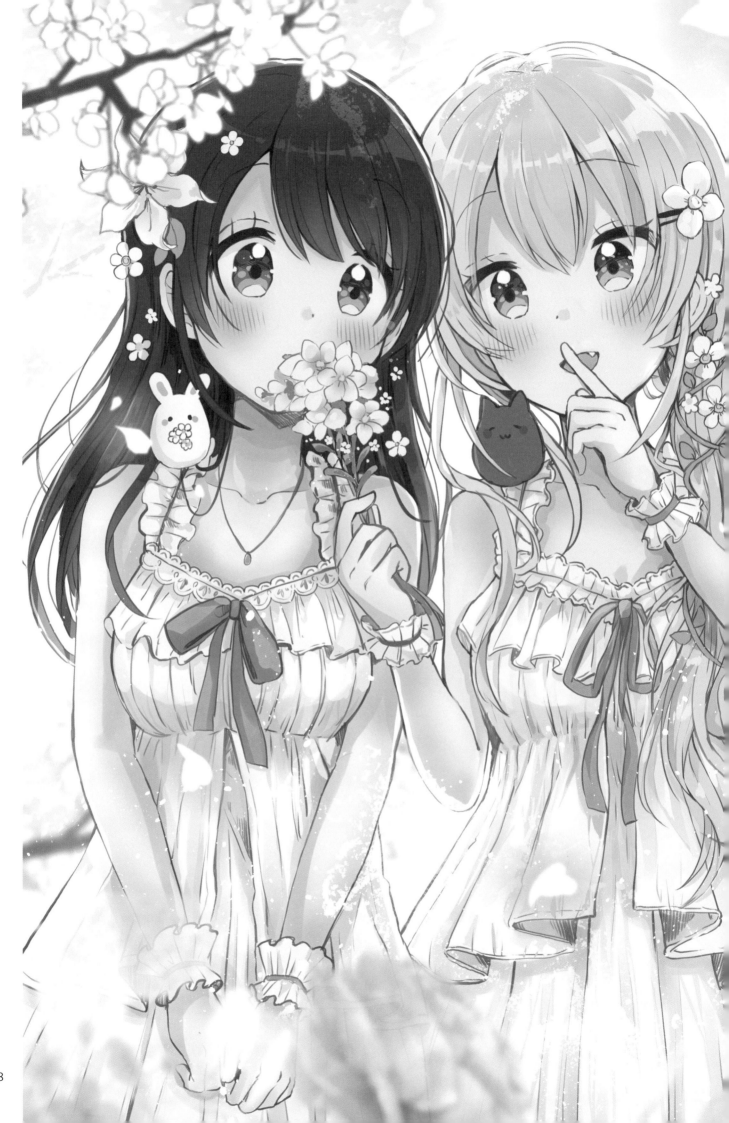

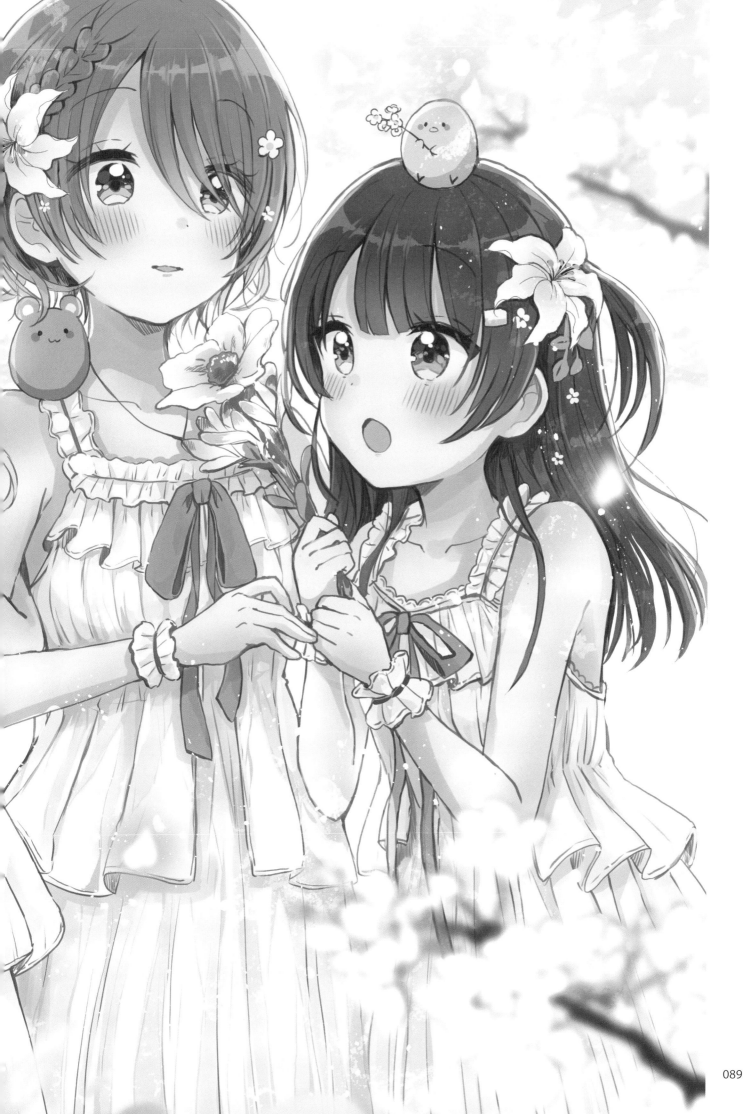

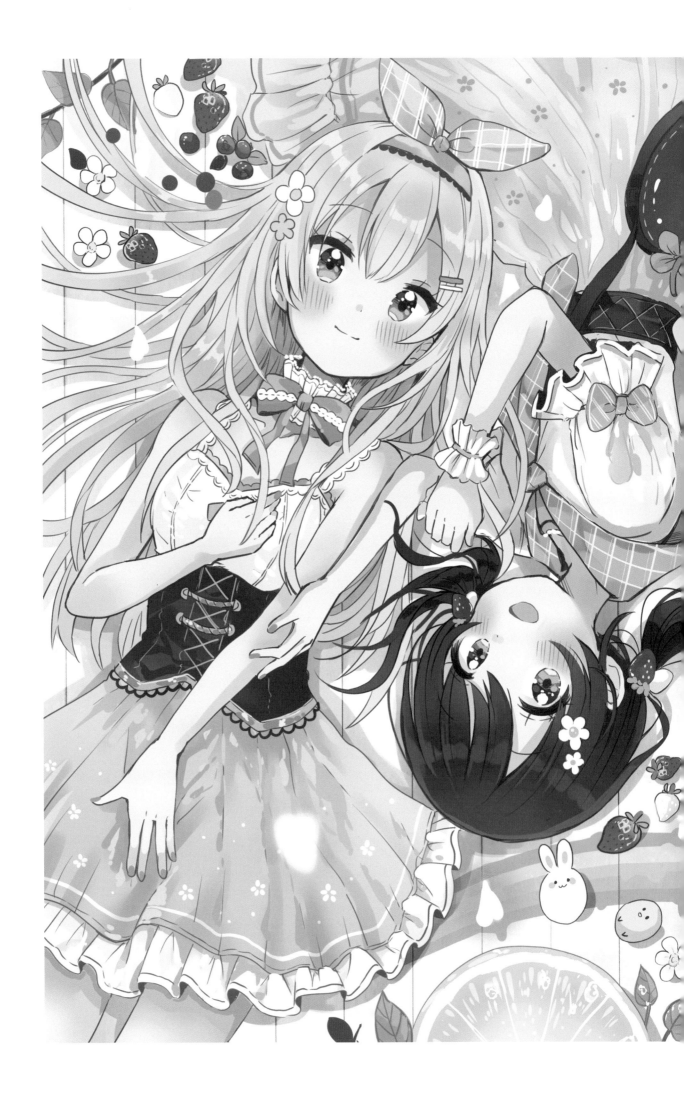

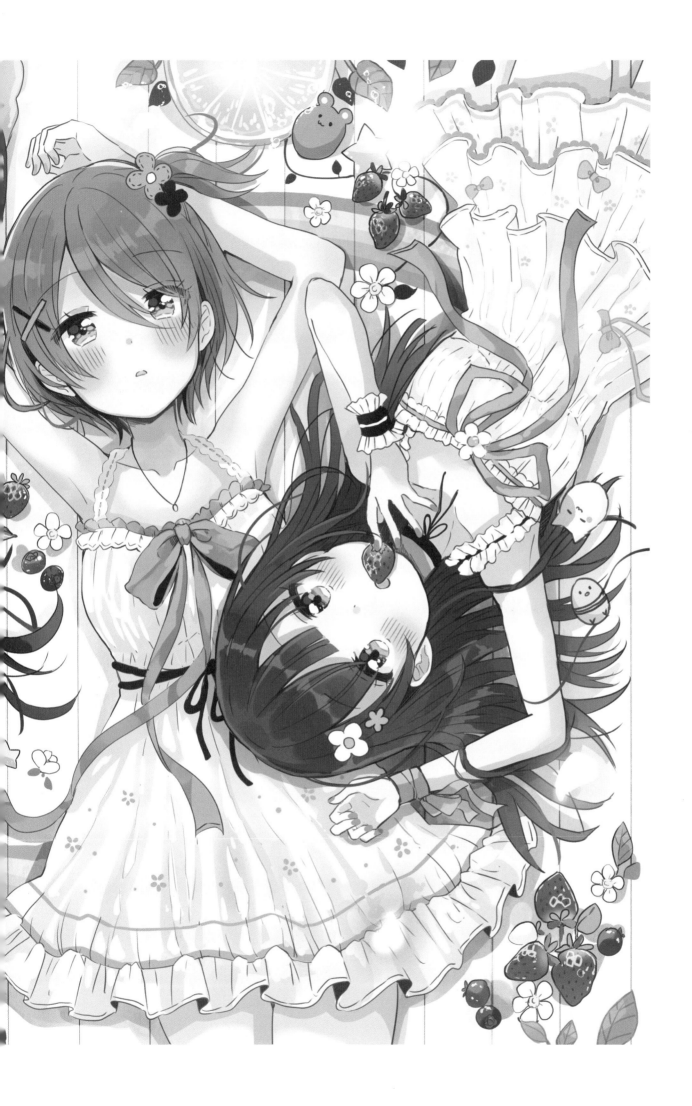

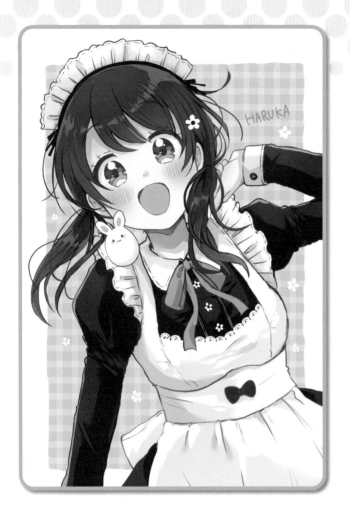

HARUKA

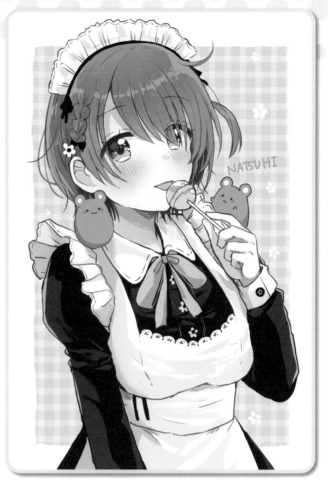

NATSUHI

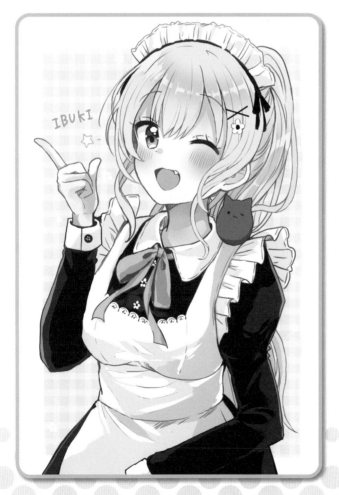

IBUKI

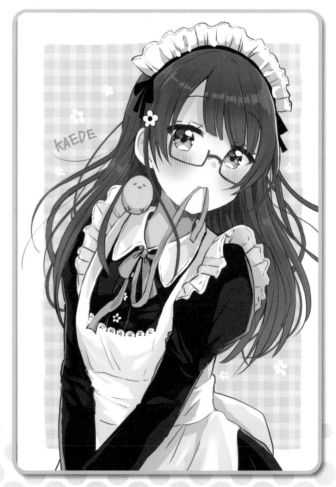

KAEDE

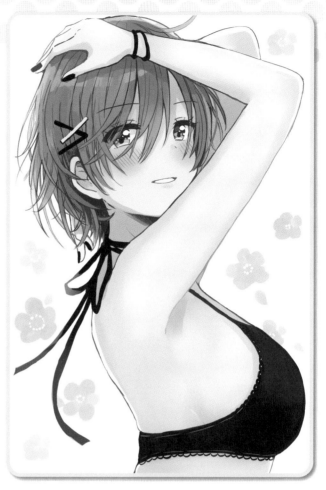

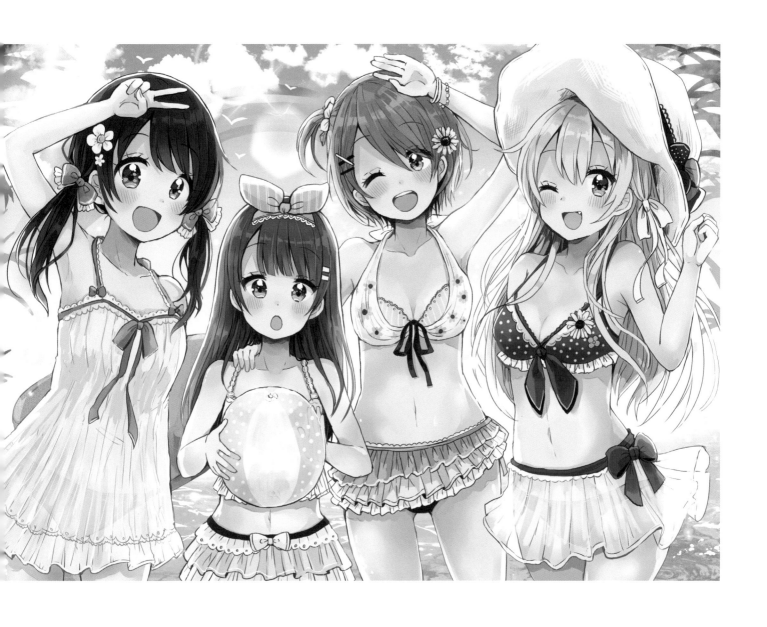

HARUKA

KAEDE

NATSUHI

IBUKI

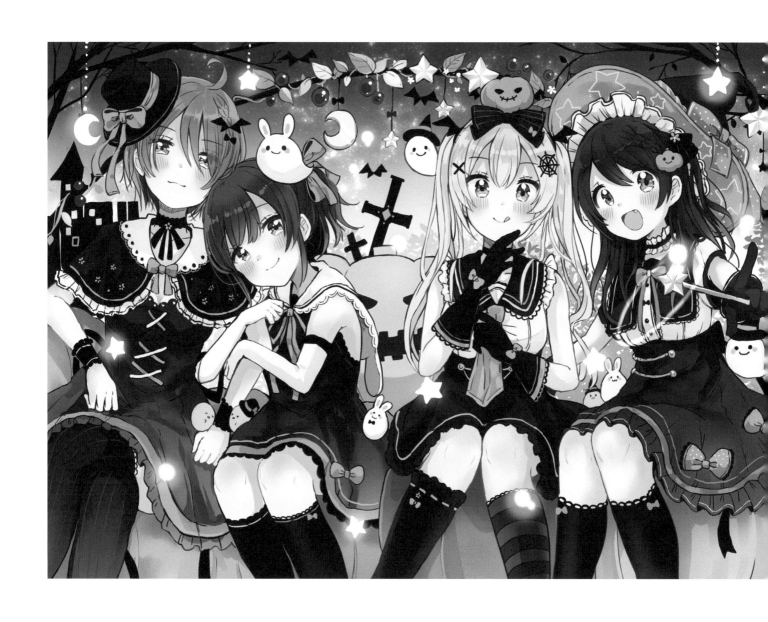

NATSUHI

KAEDE

IBUKI

HARUKA

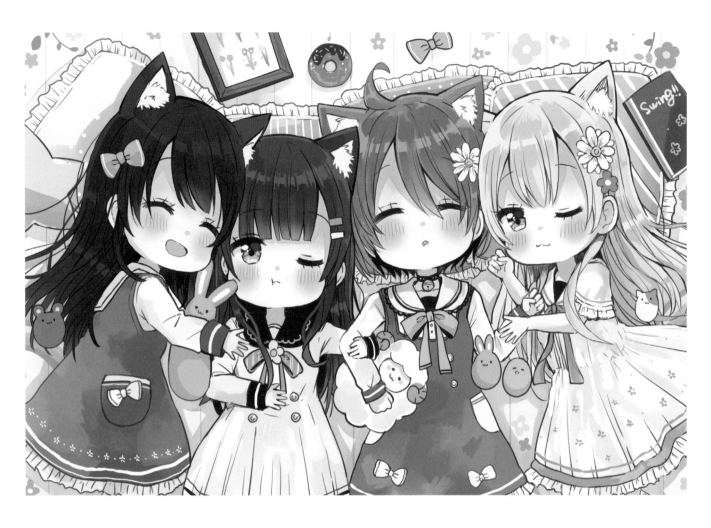

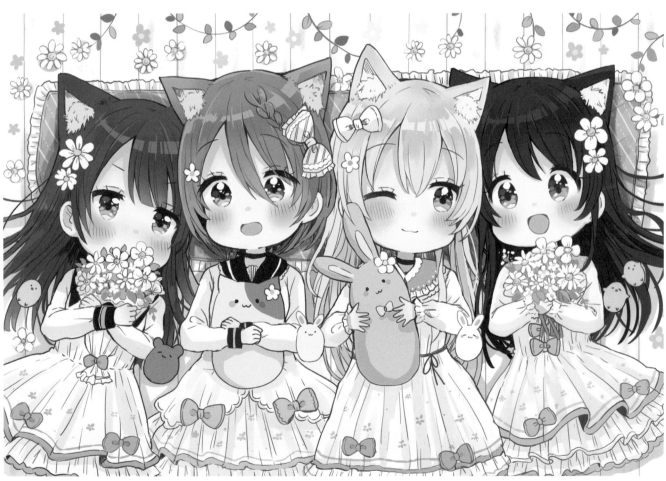

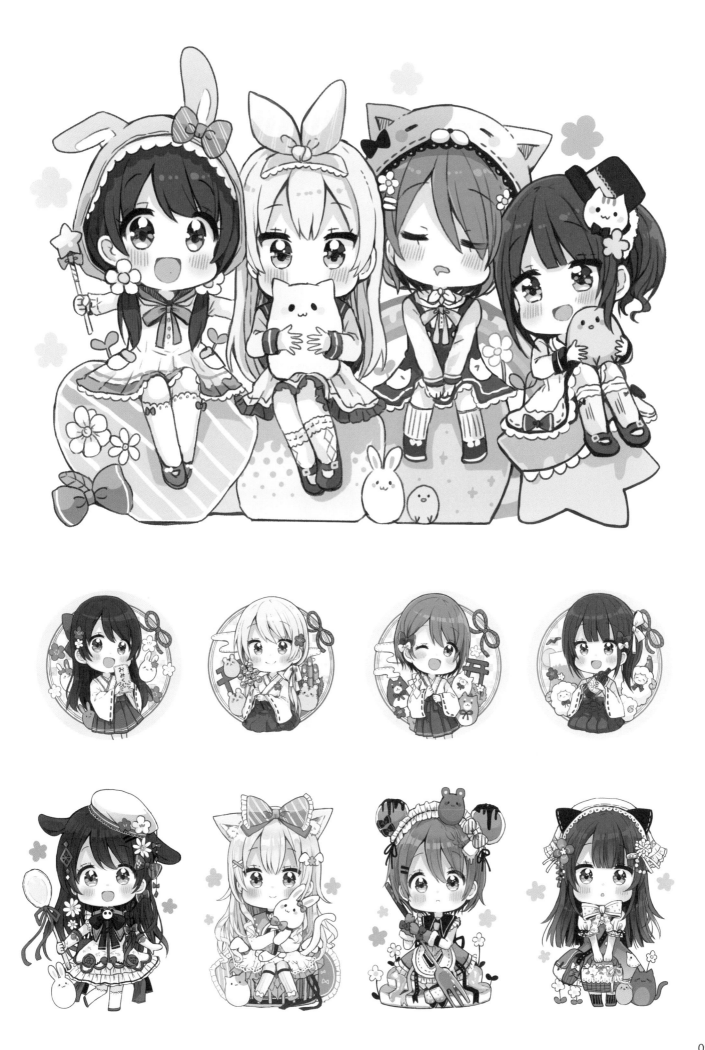

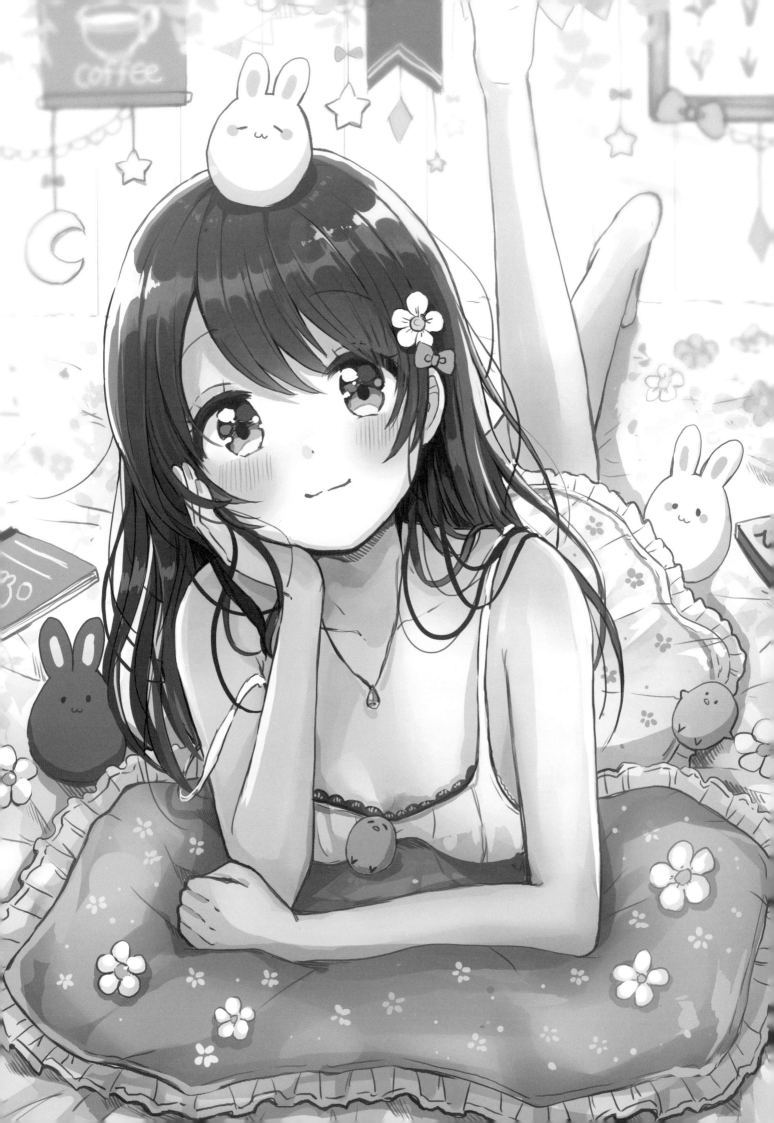

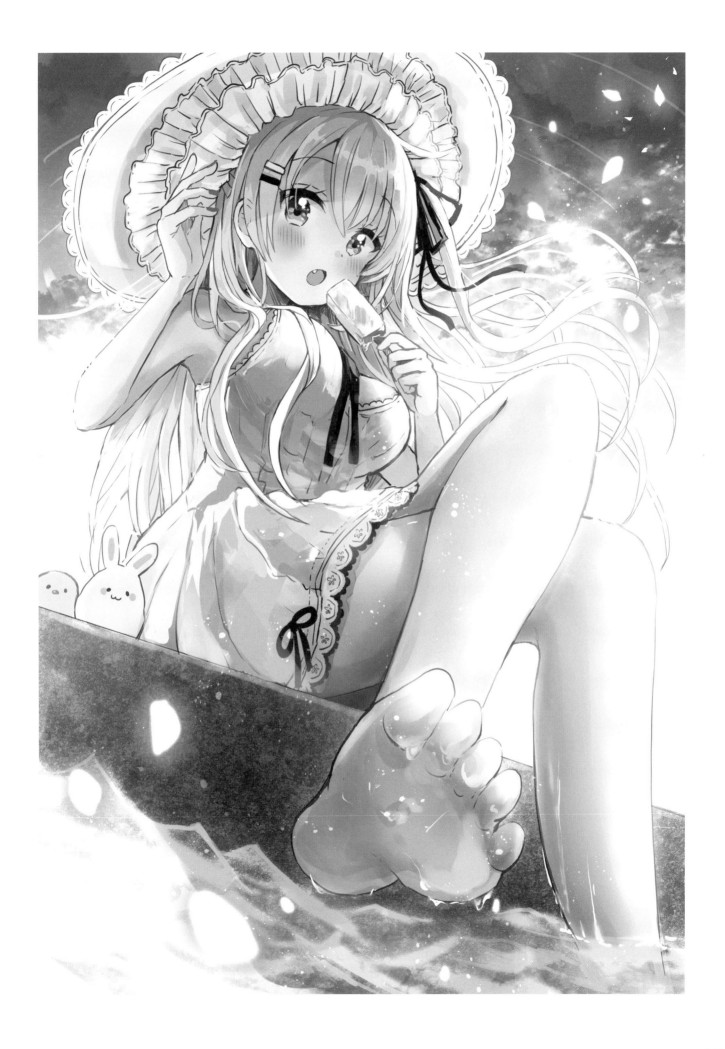

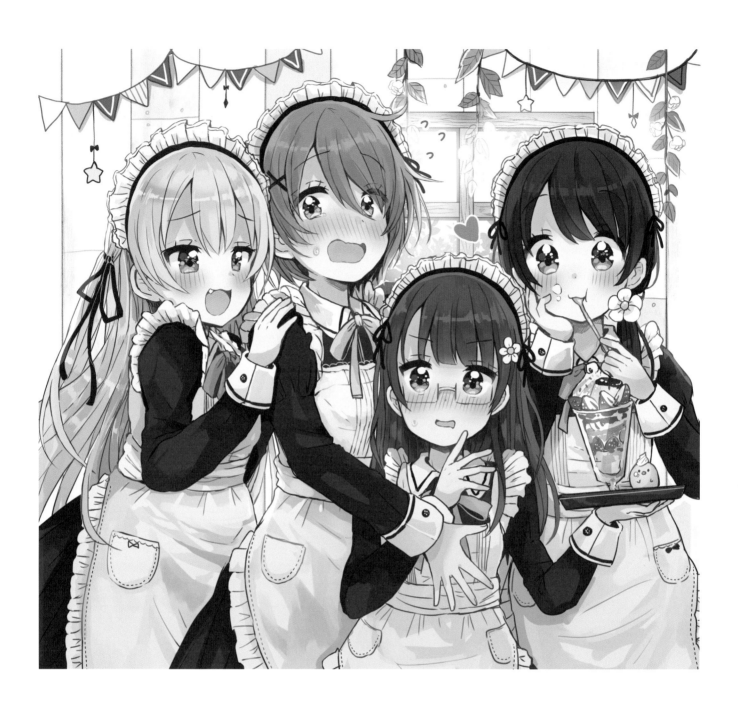

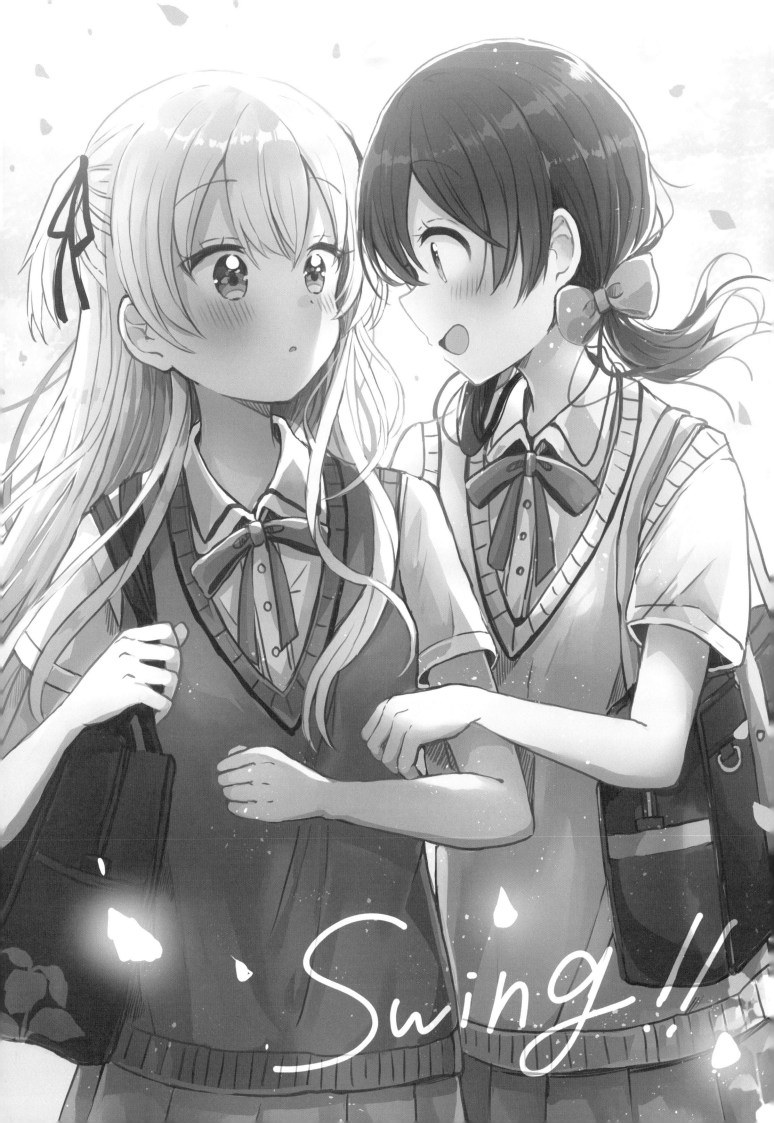

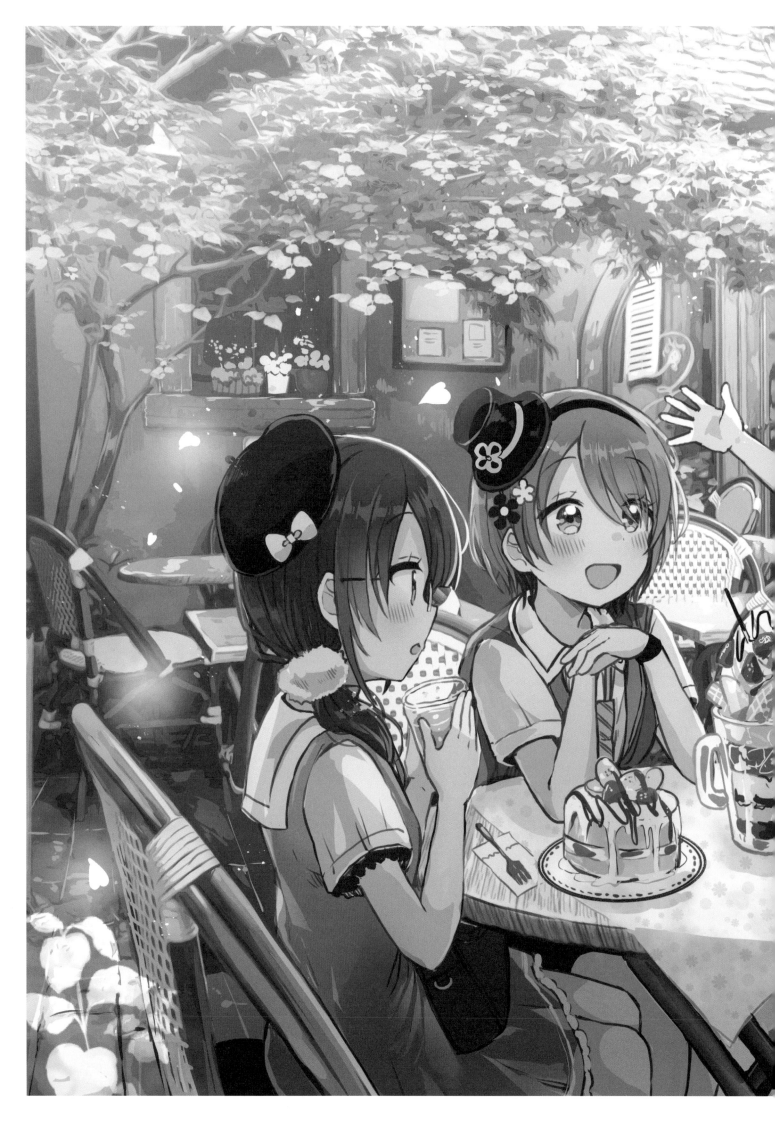

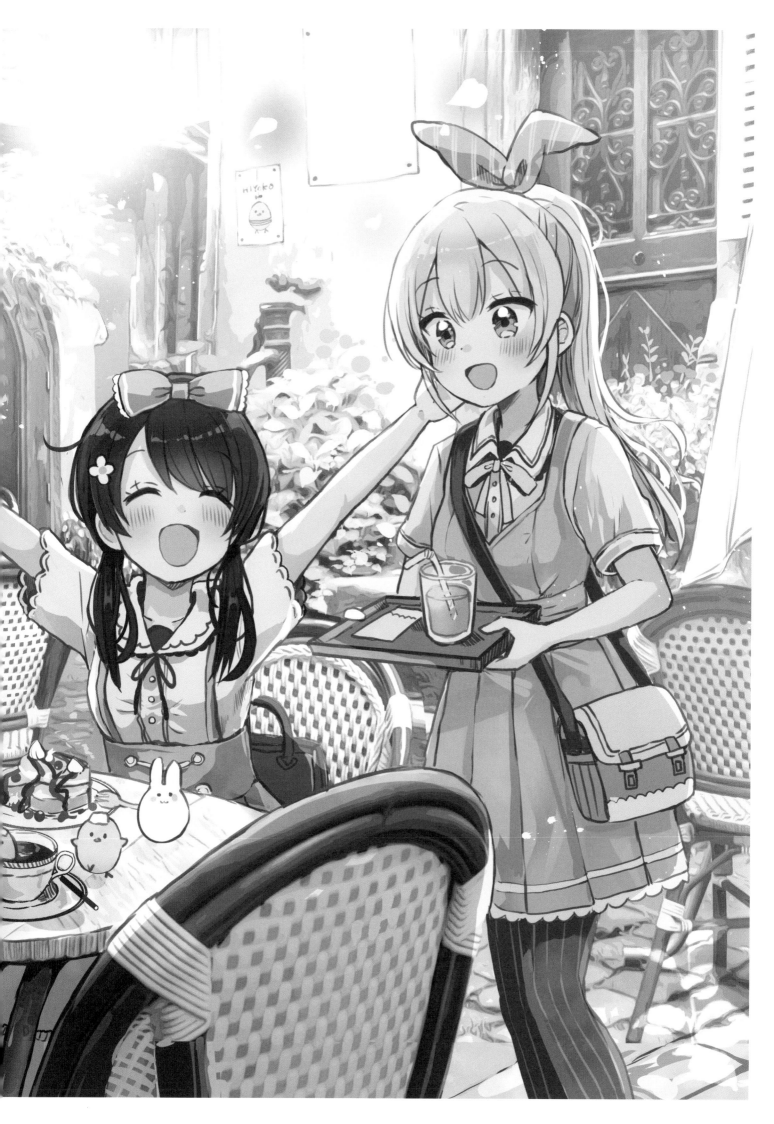

Swing !!
すいんぐ

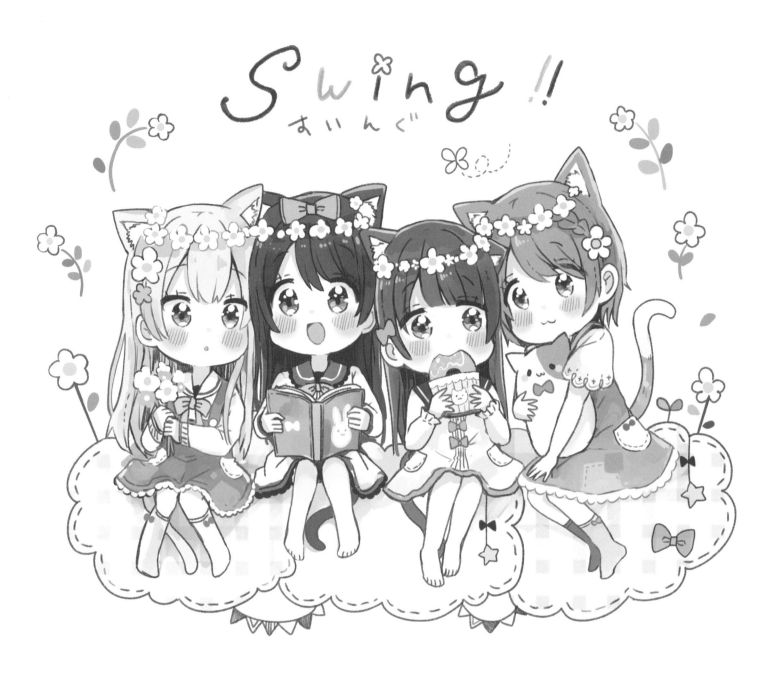

すいんぐ!!
CF

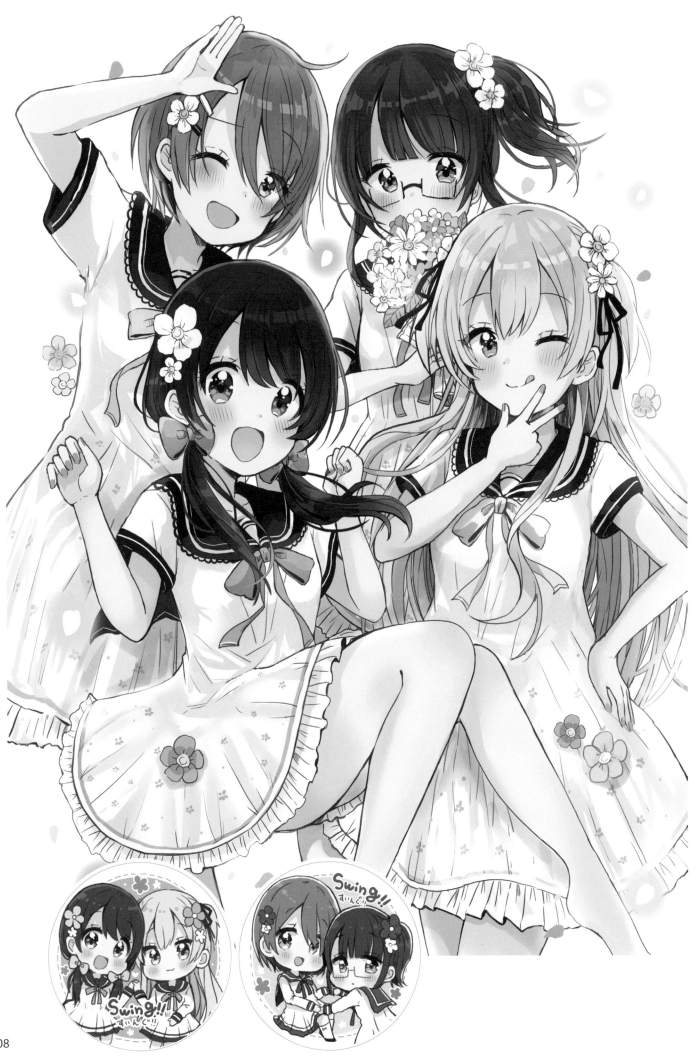

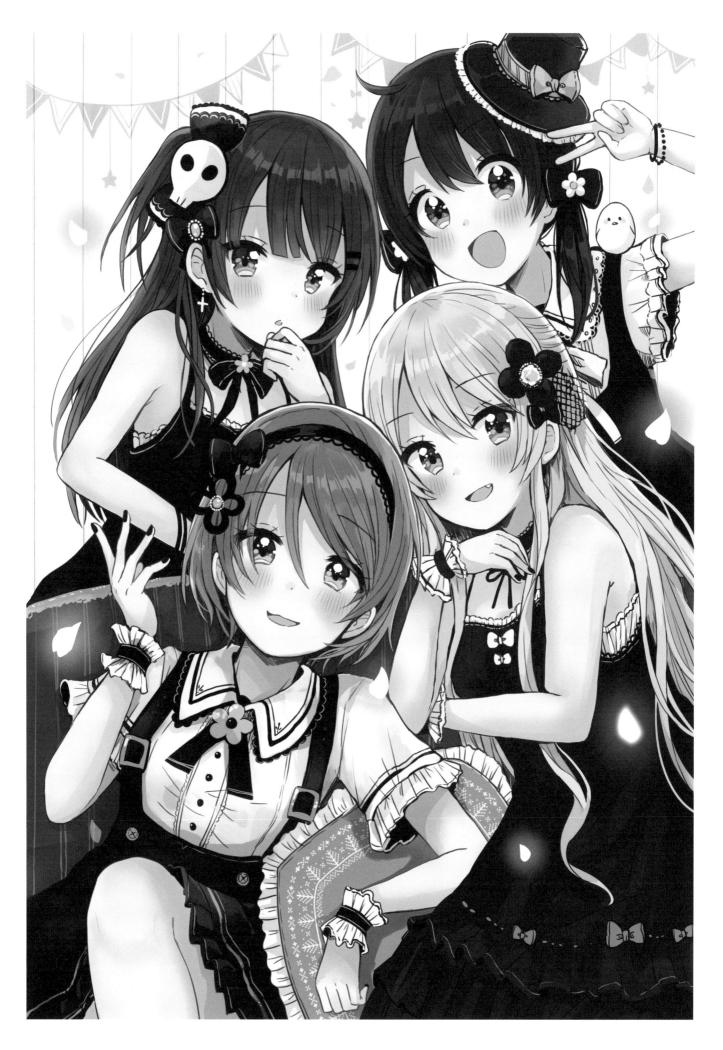

ROUGH SKETCH

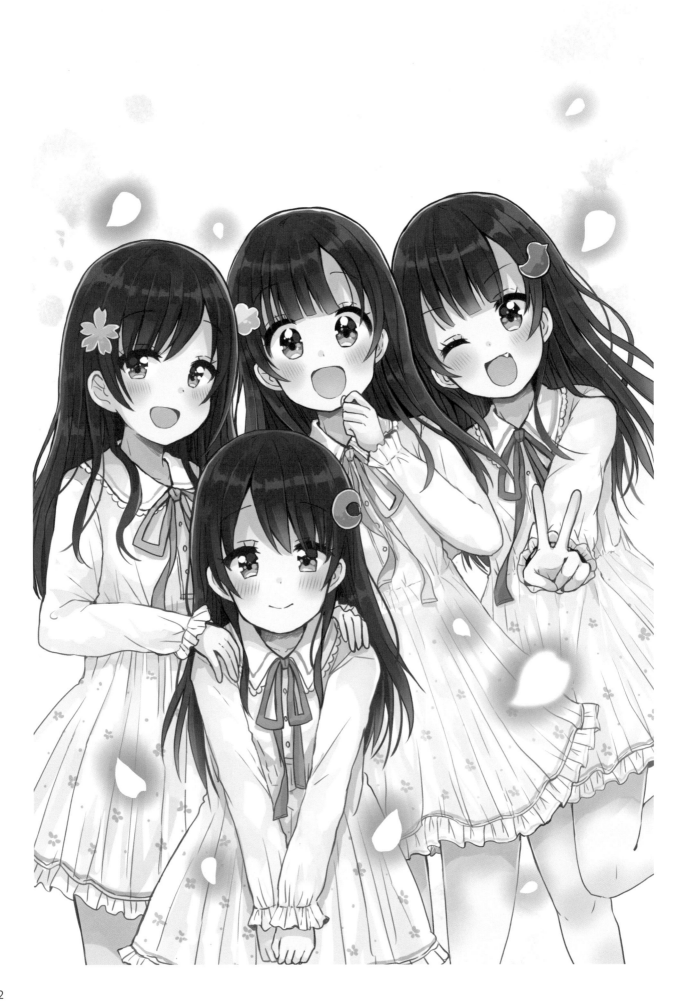

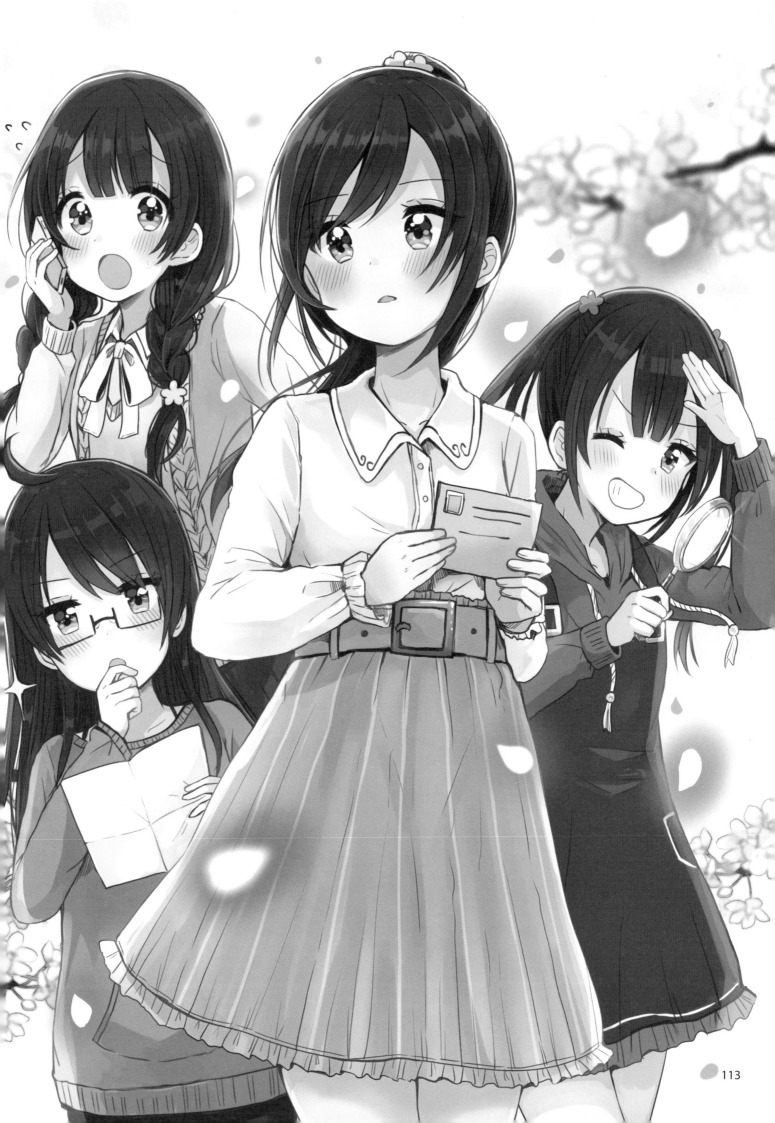

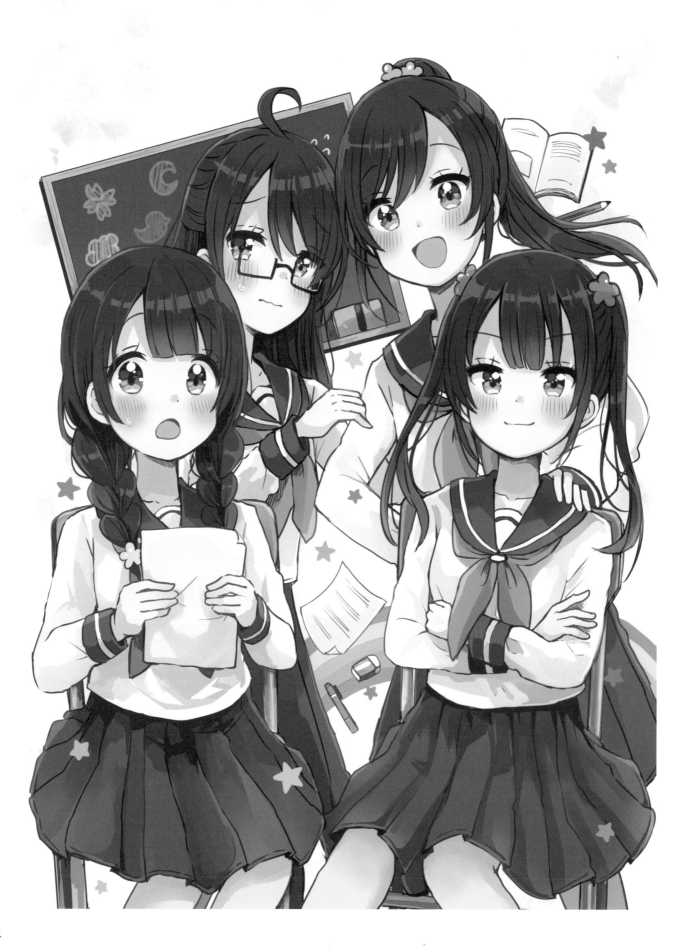

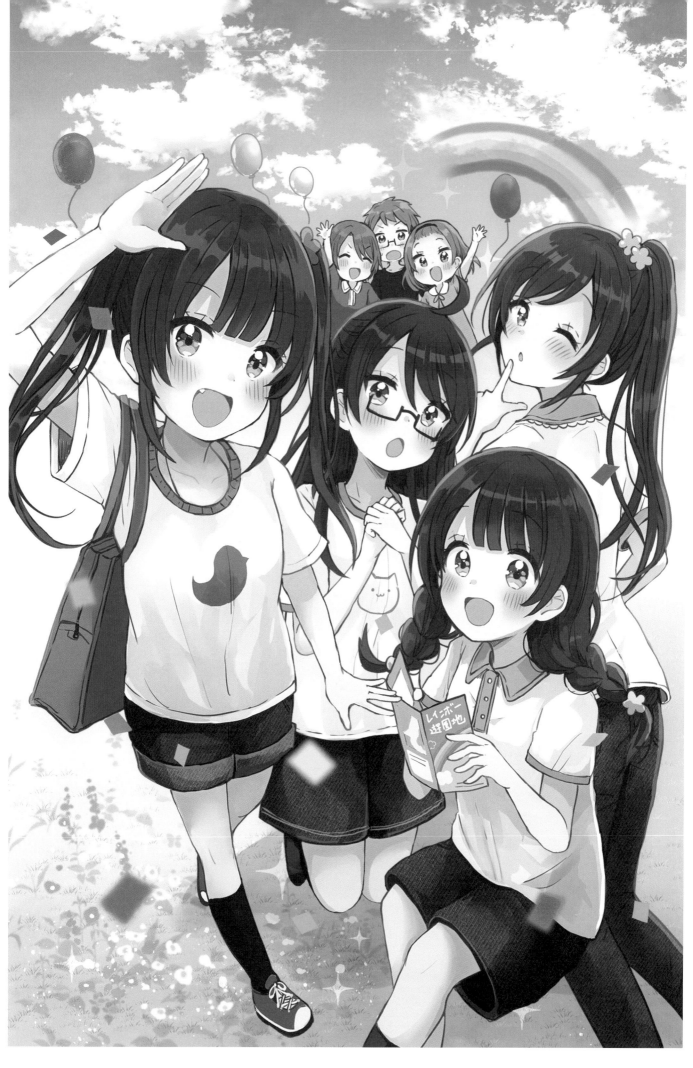

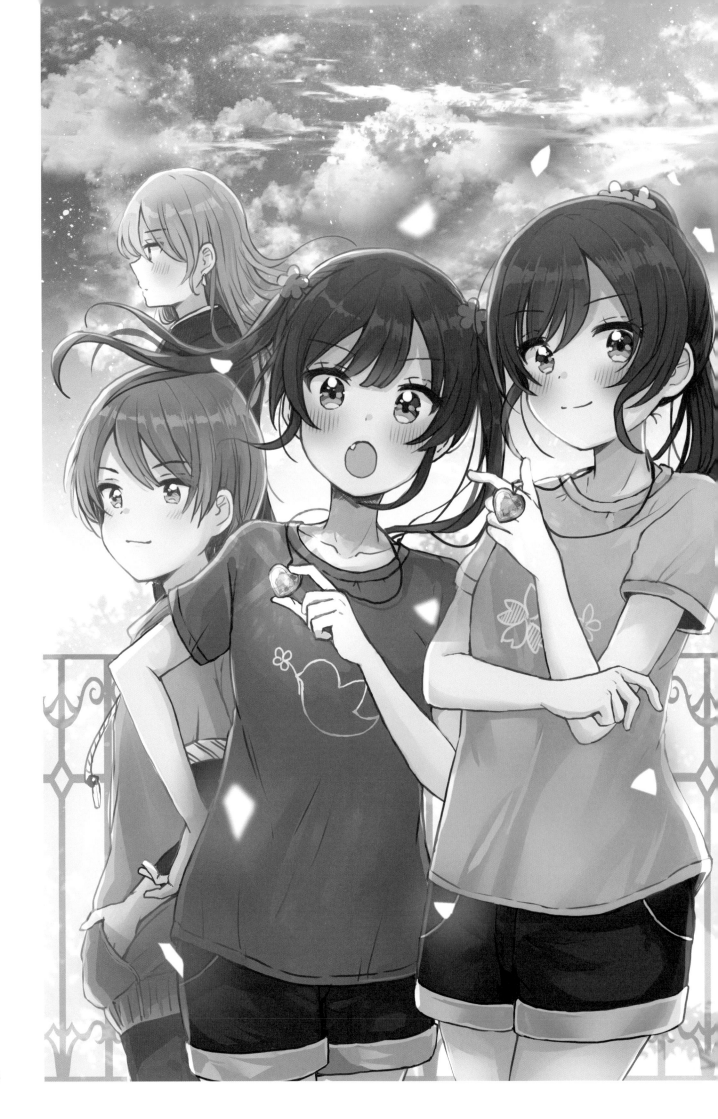

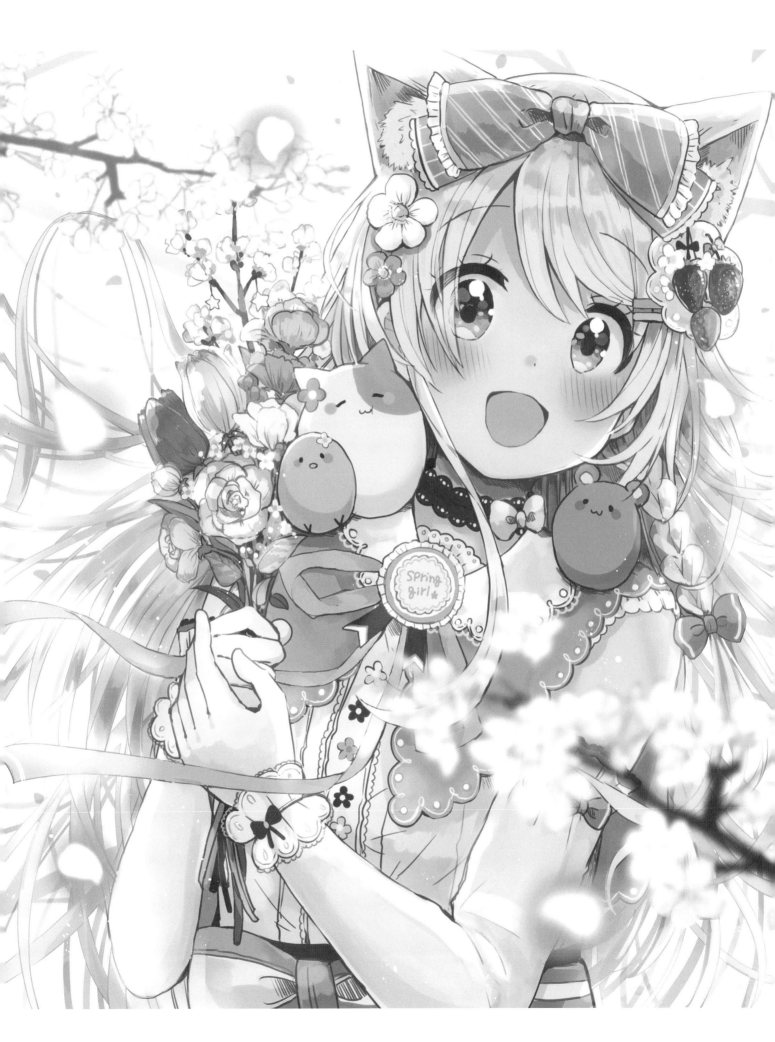

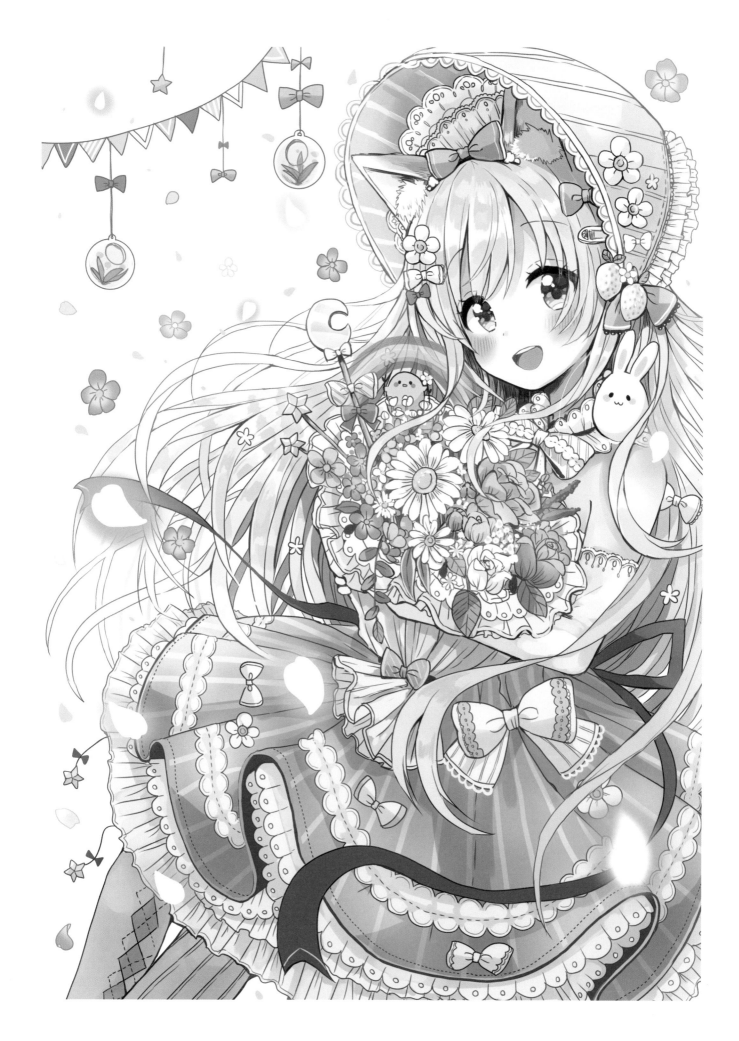

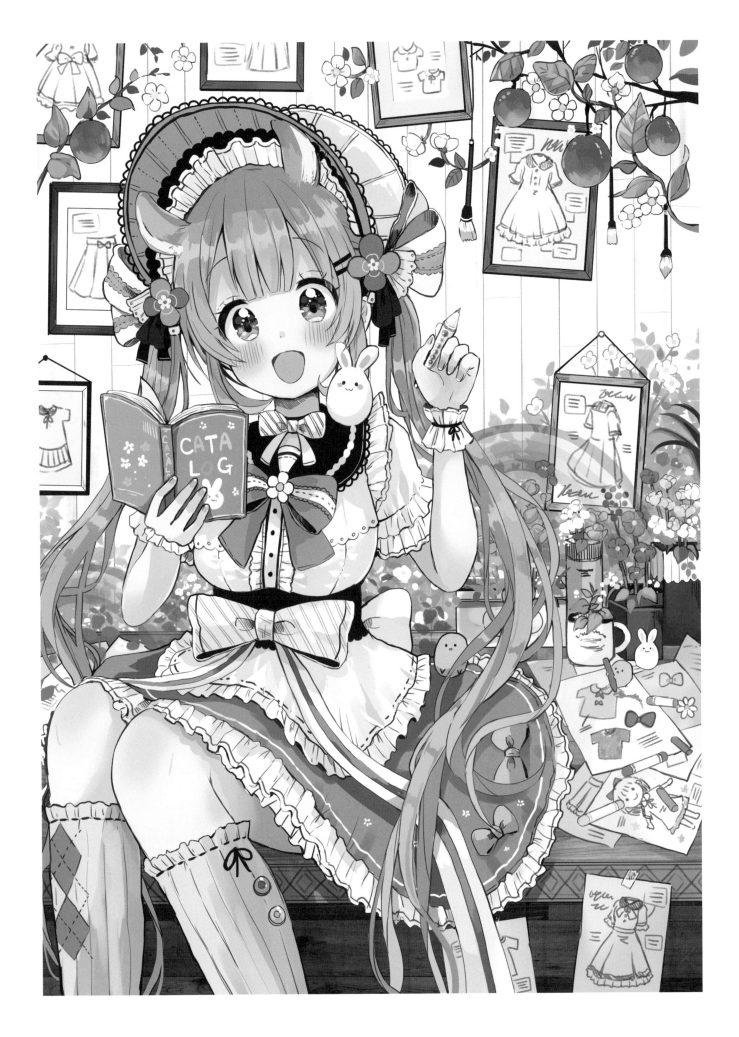

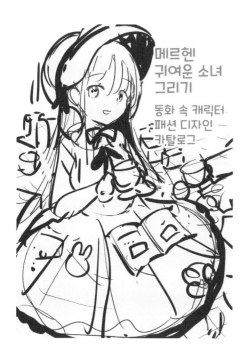

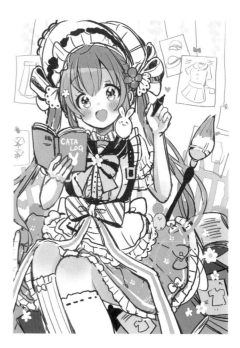

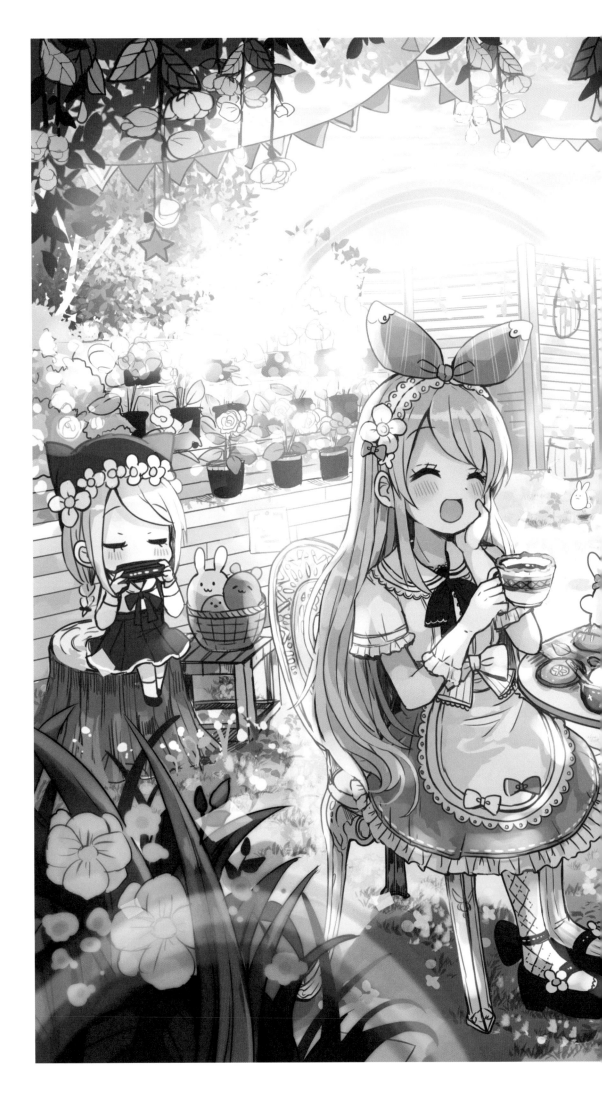

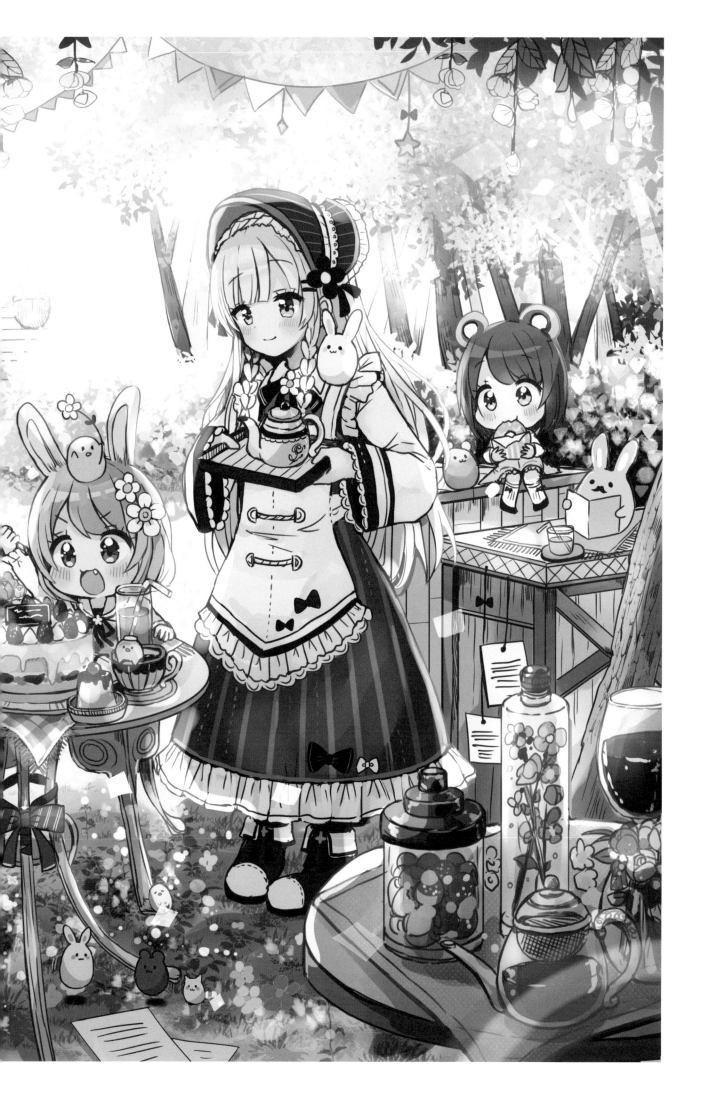

FOUNDATION

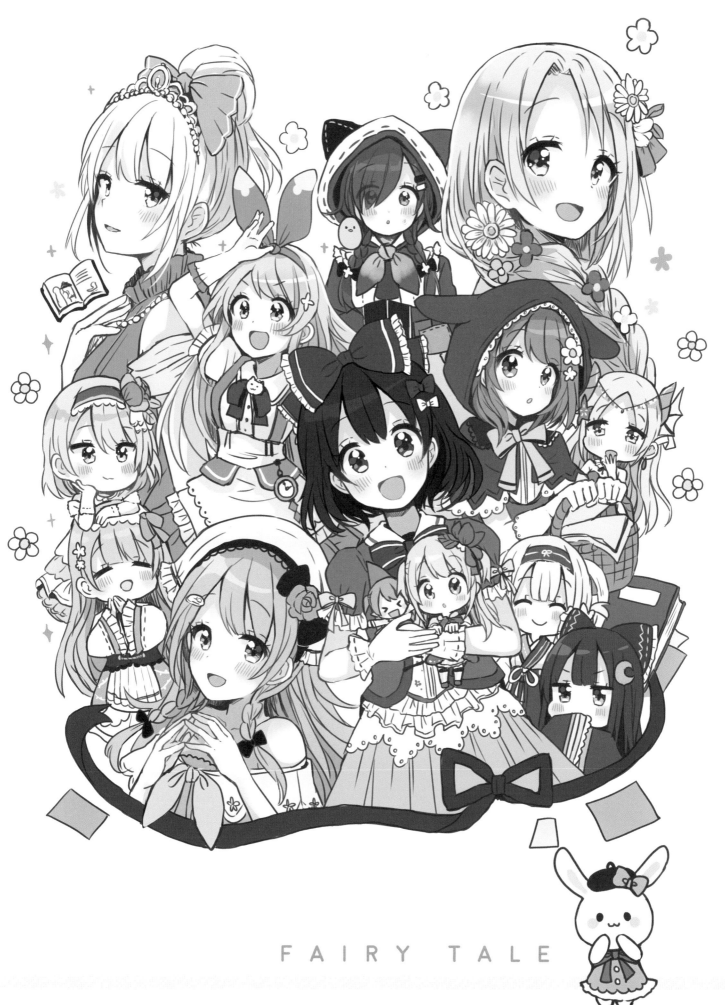

FAIRY TALE

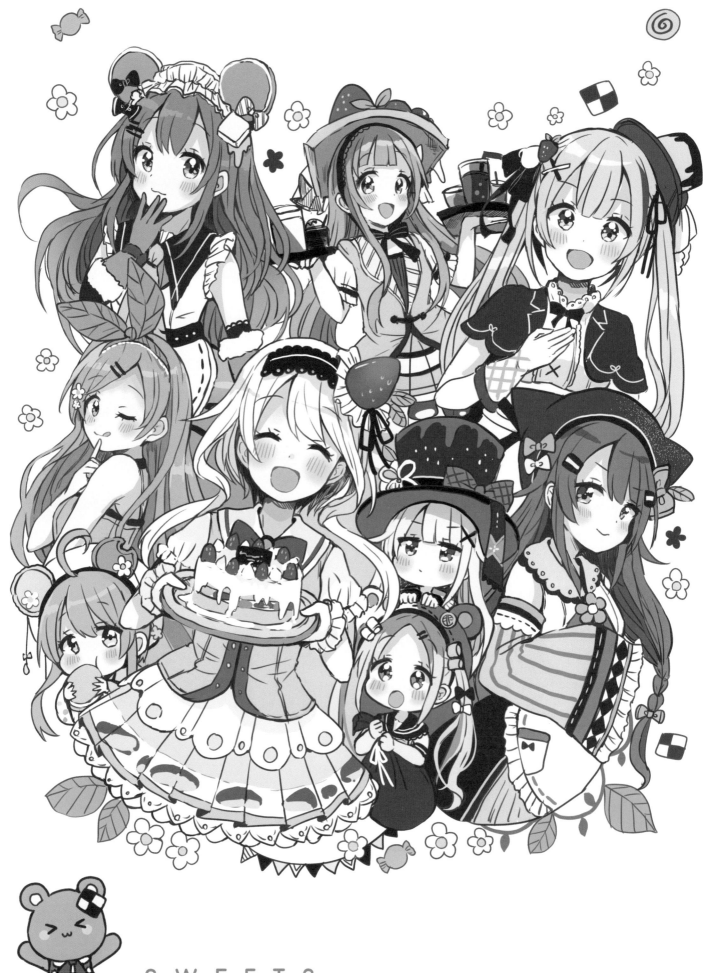

SWEETS

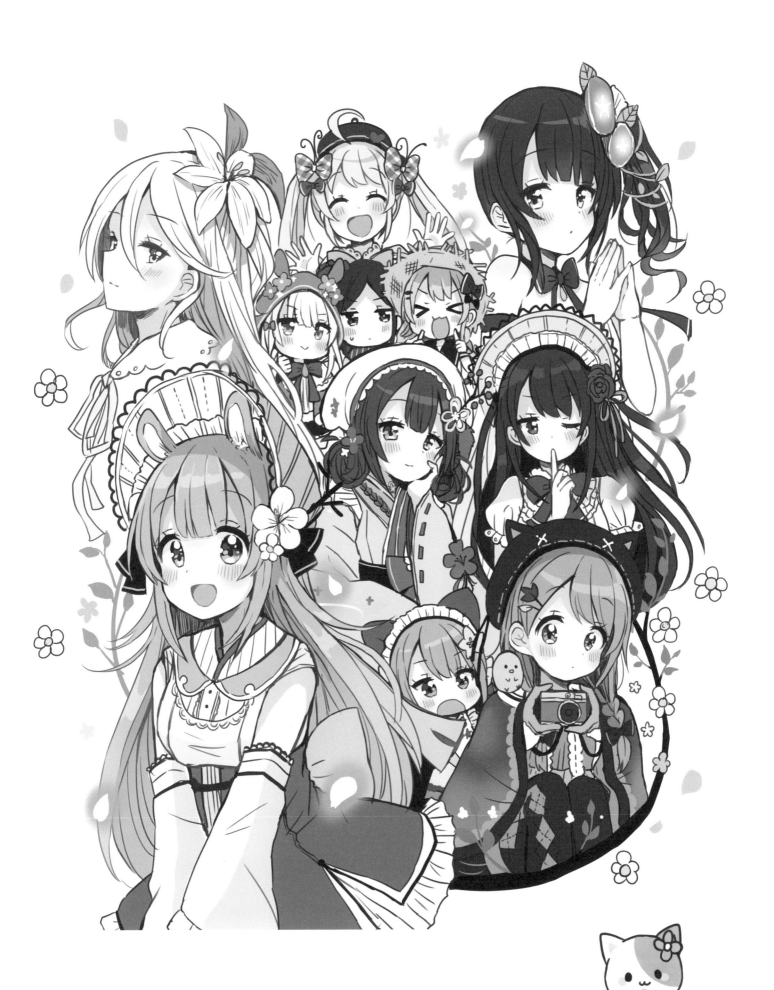

FLOWER

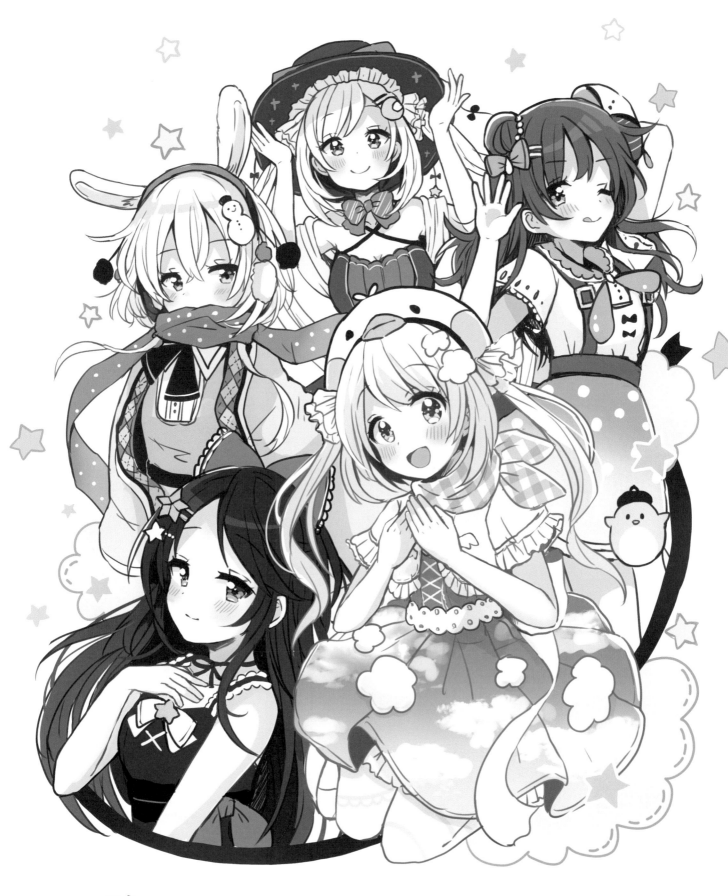

 S K Y

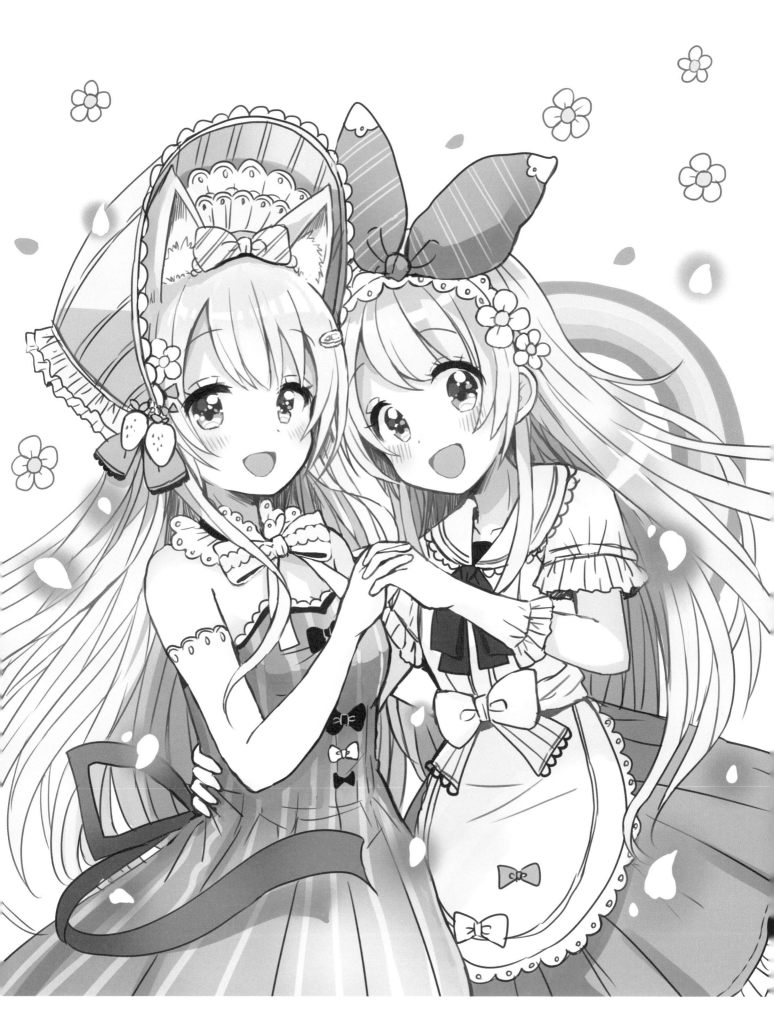

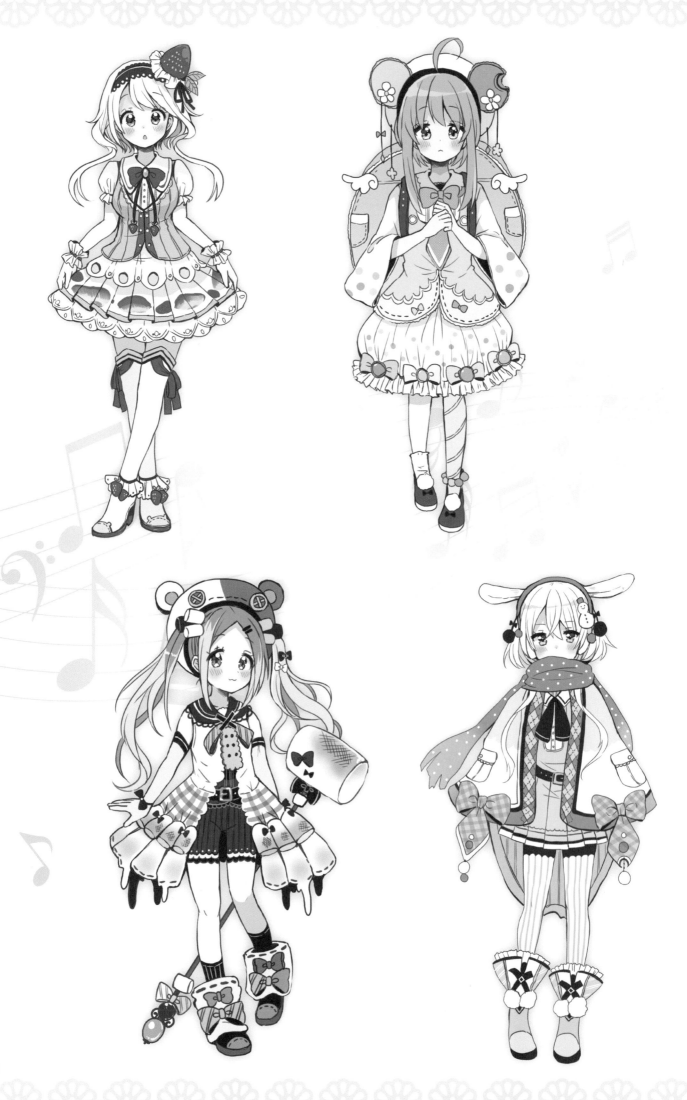

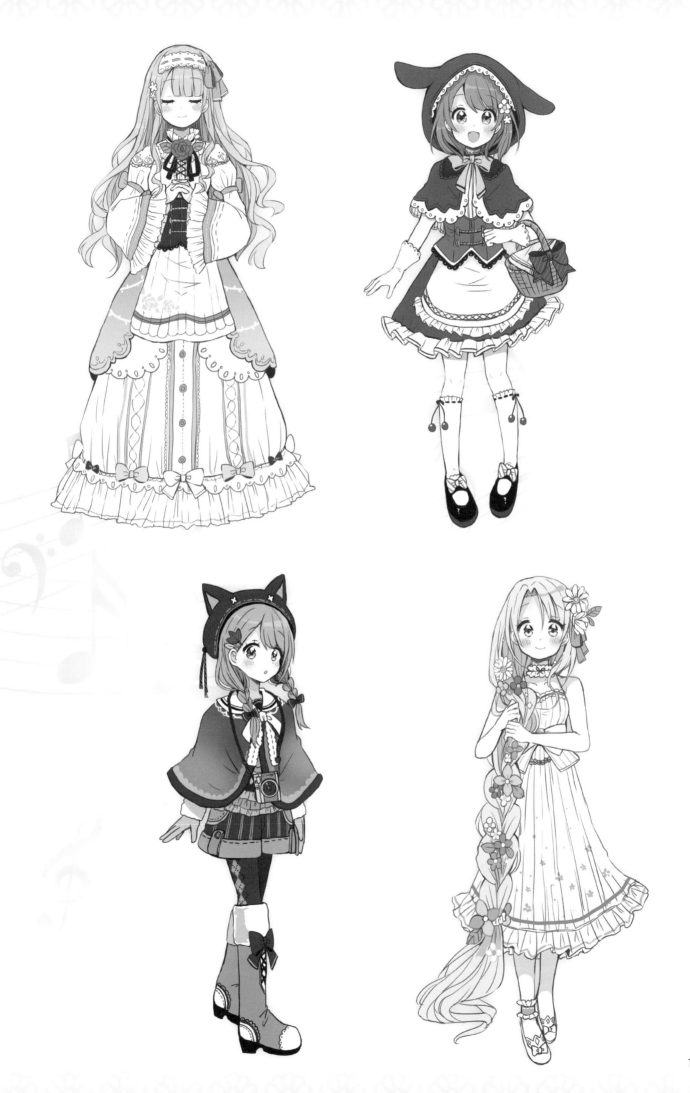

133

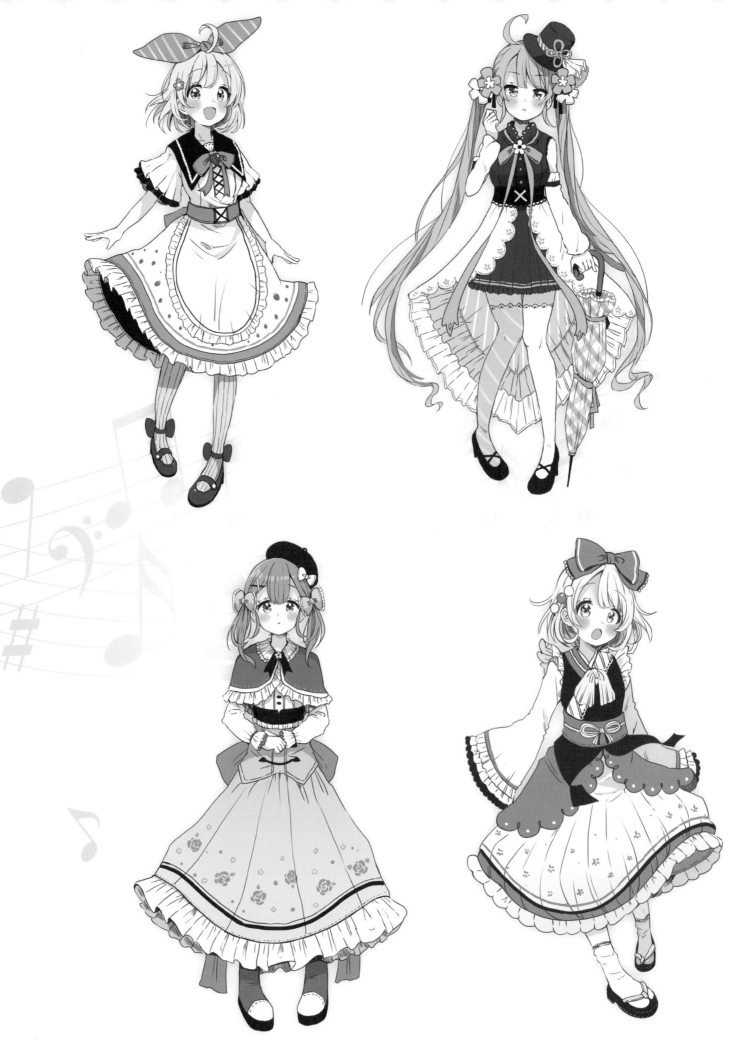

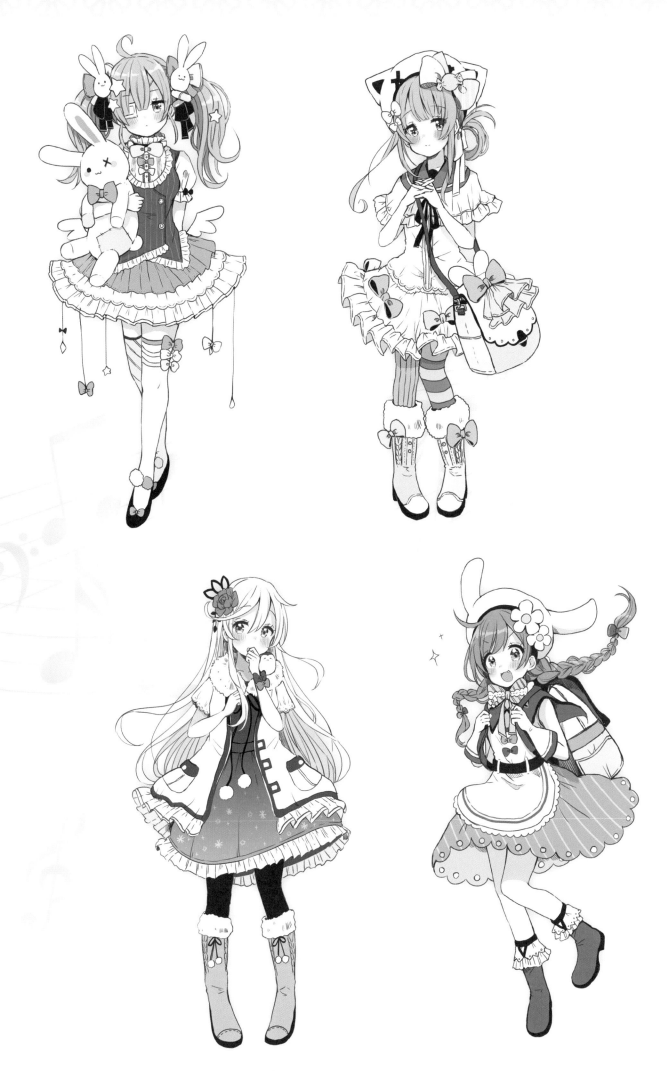

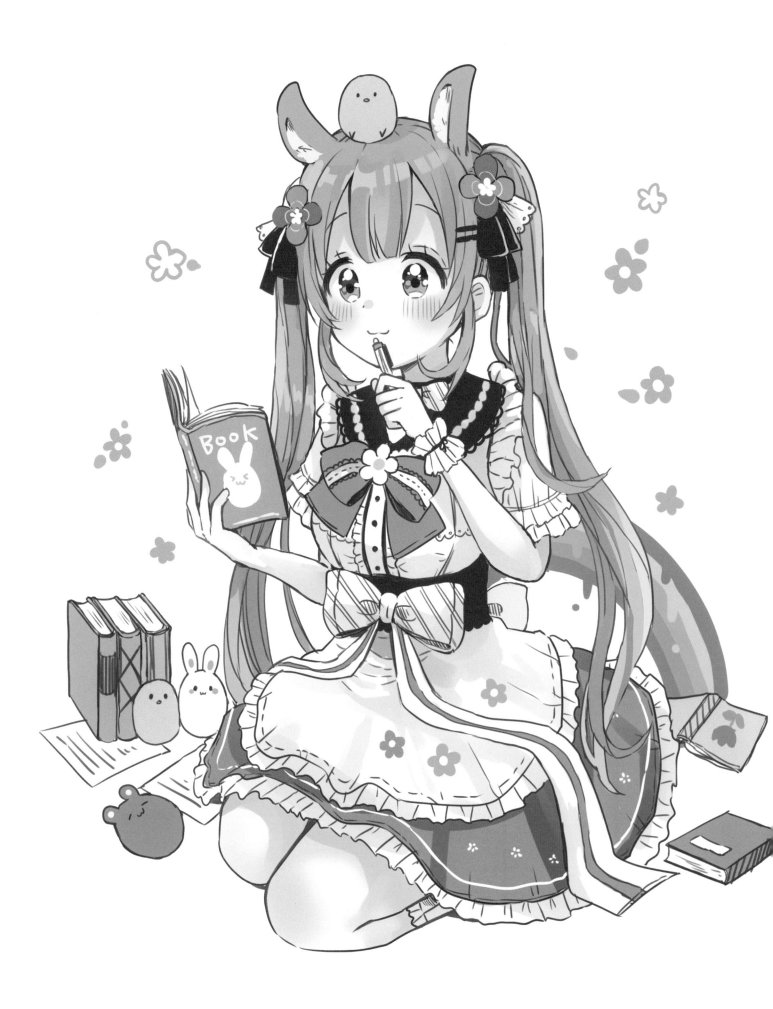

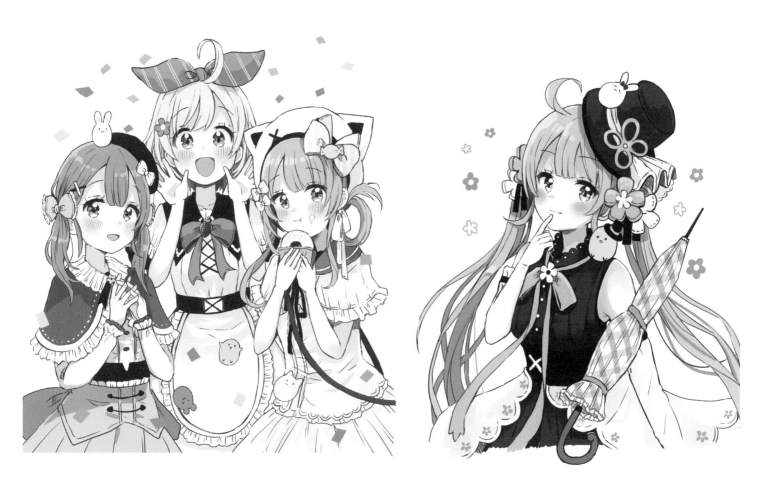

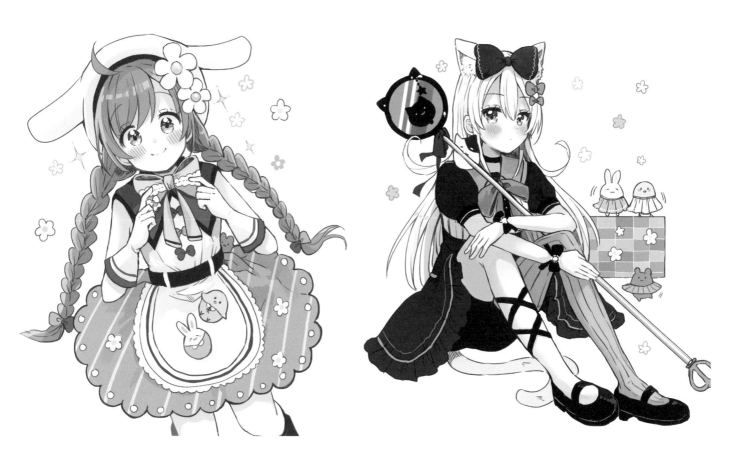

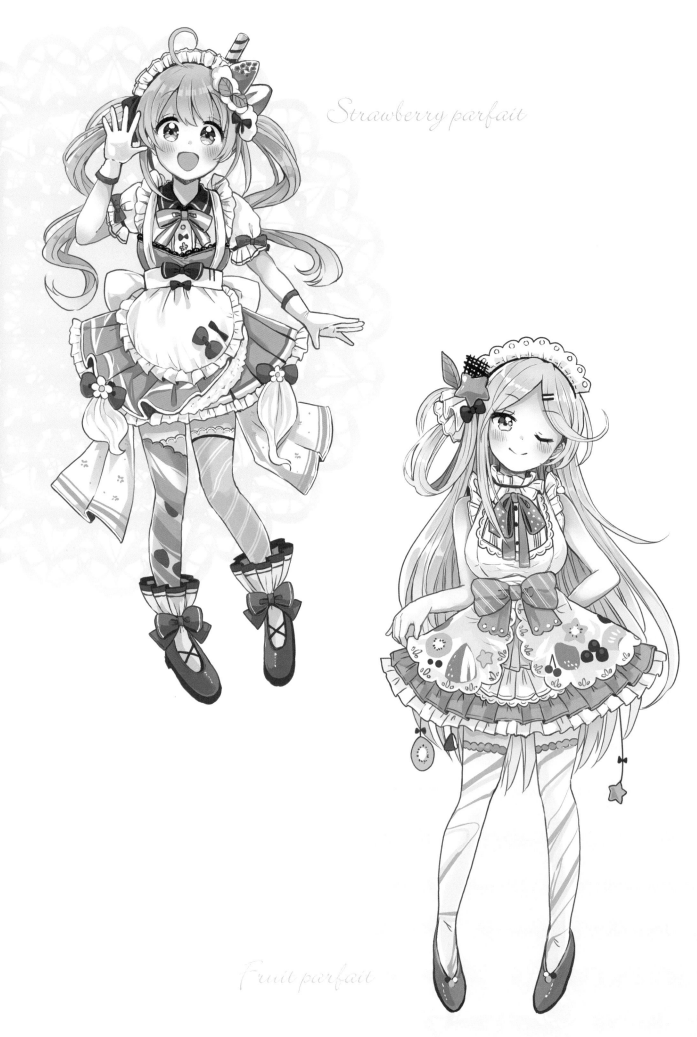

Strawberry parfait

Fruit parfait

138

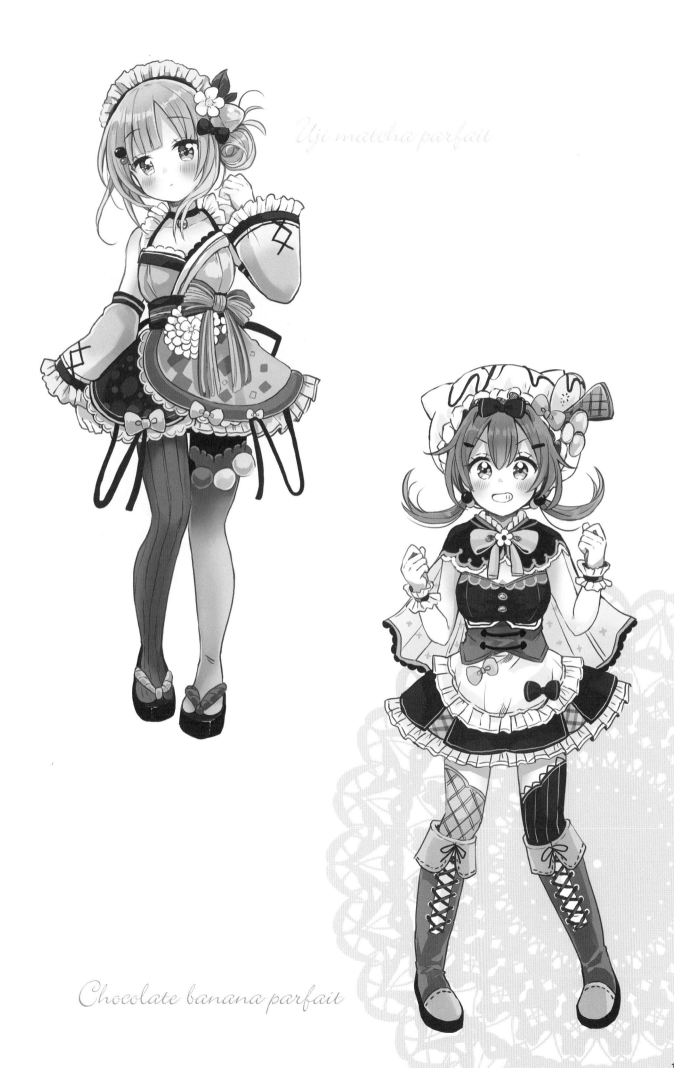

Uji matcha parfait

Chocolate banana parfait

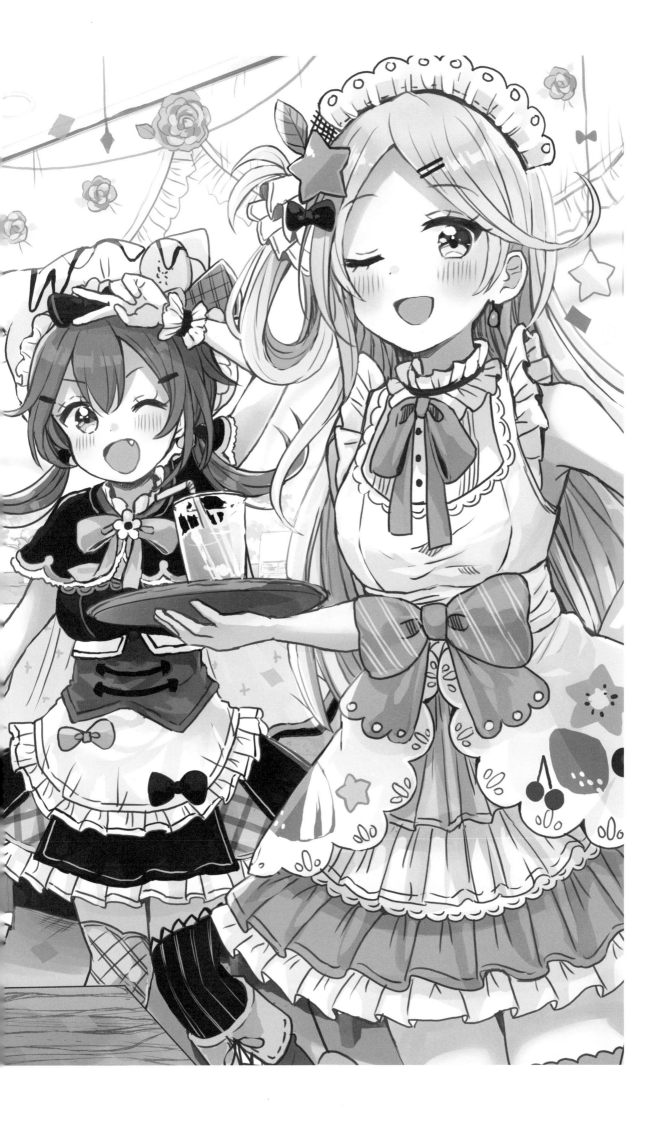

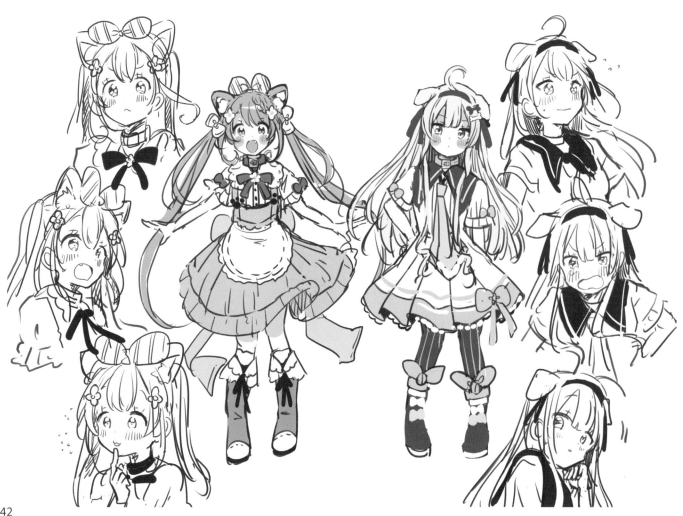

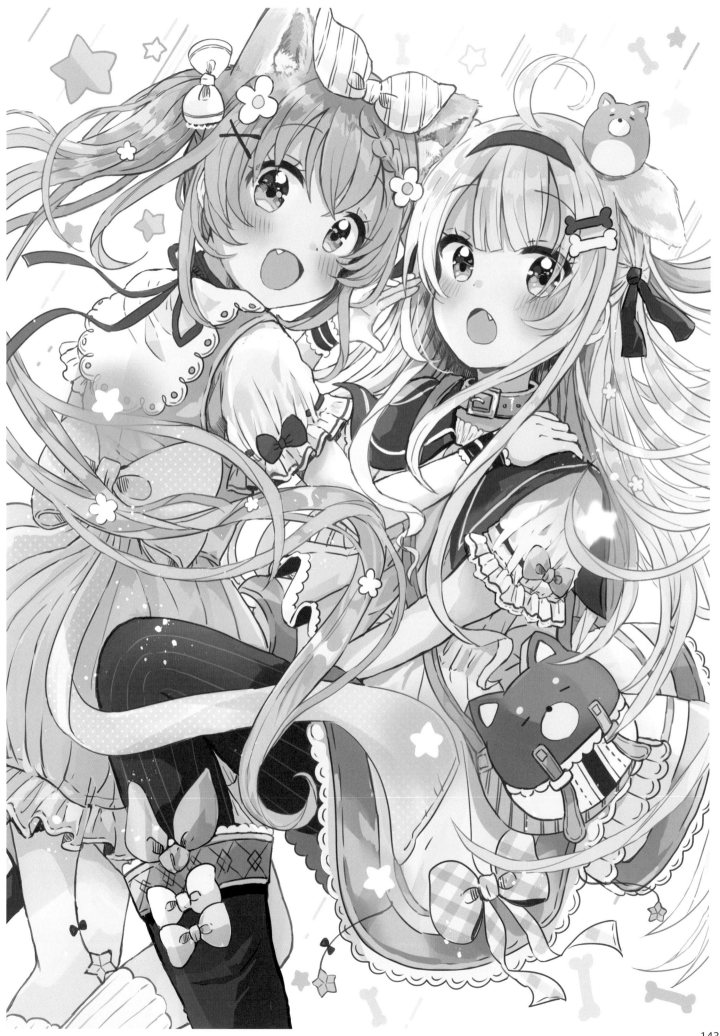

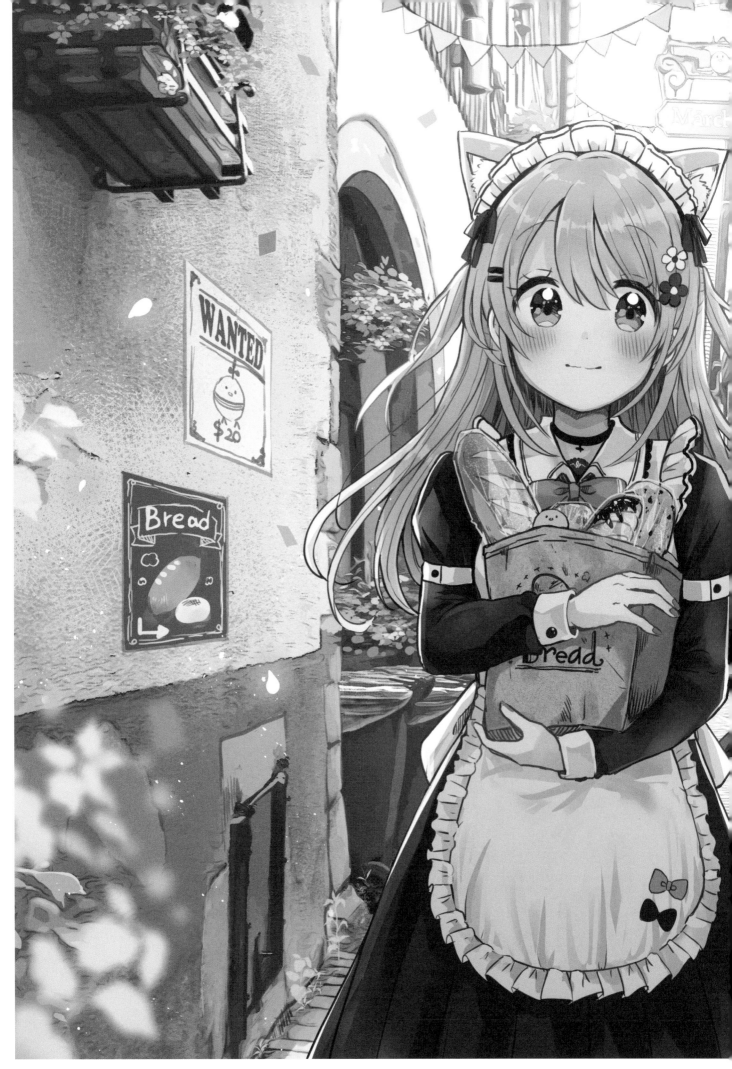

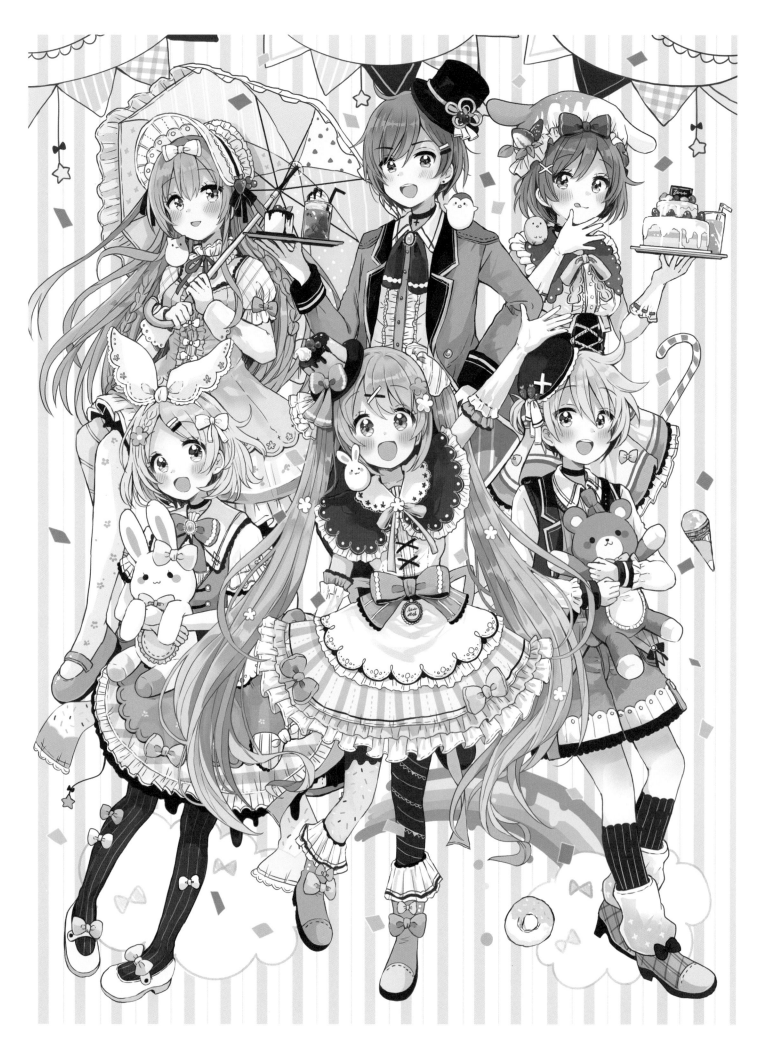

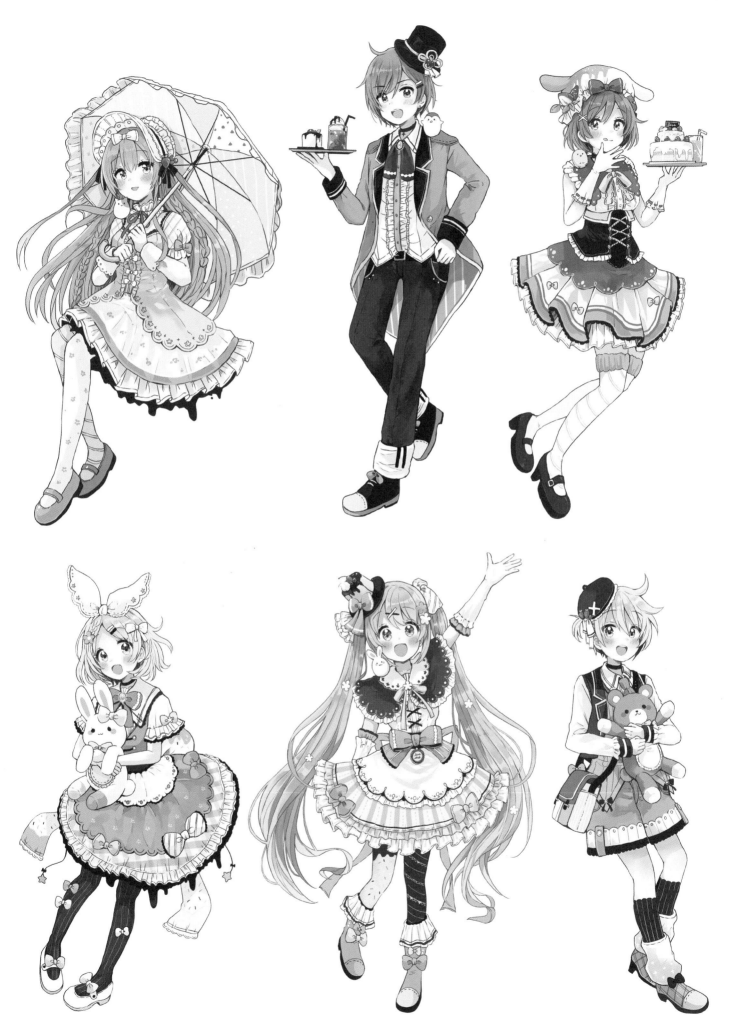

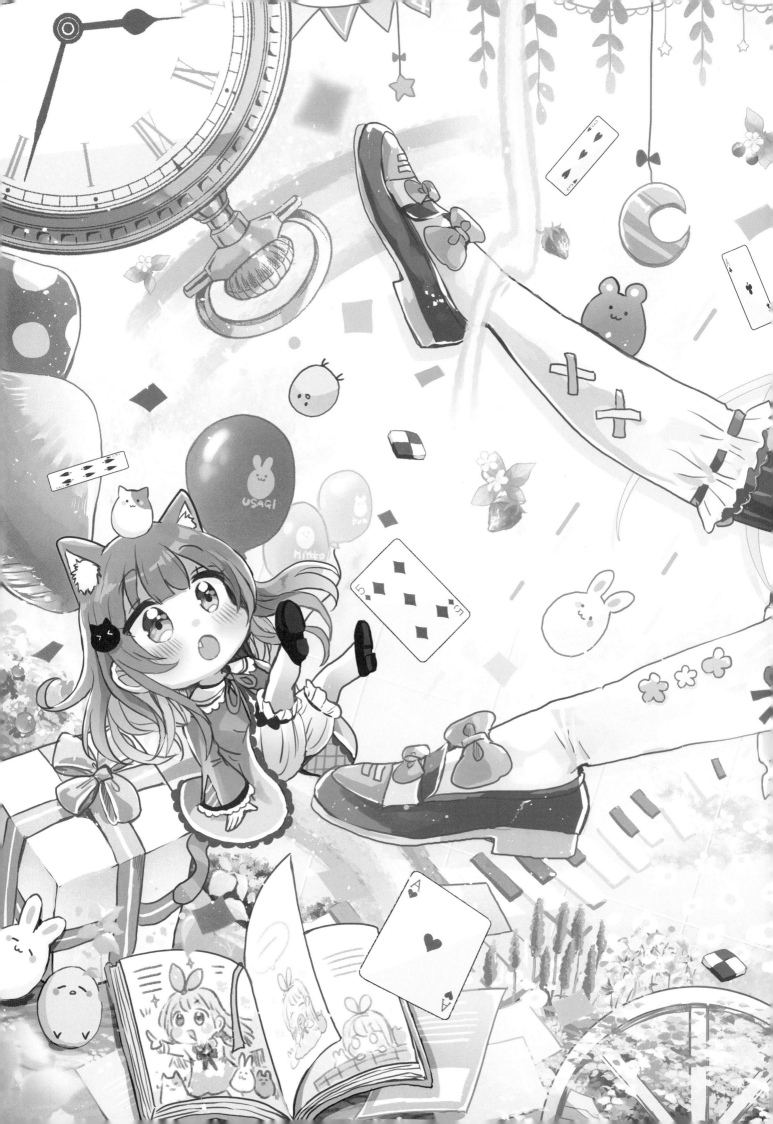

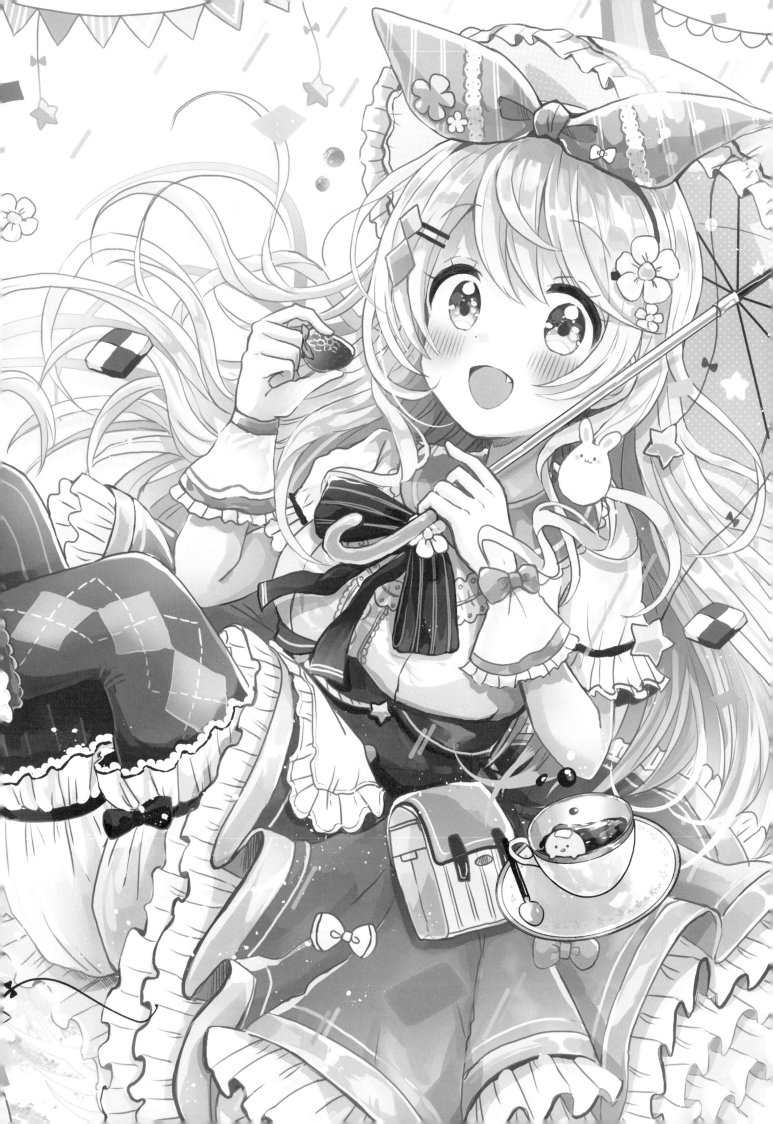

커버 일러스트 메이킹

이 책의 커버 일러스트 '어서 오세요, 메르헨 세계에'의 제작 과정을 소개합니다. 세계관의 주제는 '이상한 나라의 앨리스'로, 필자 그림의 특징인 메르헨 판타지 분위기가 물씬 풍깁니다.

프로그램 CLIP STUDIO PAINT EX **태블릿** Wacom Cintiq Pro 24 펜 모델

러프 제작

이번에는 머릿속에서 구상한 이미지가 뚜렷했기 때문에, 우선 그 이미지를 그려내는 것부터 시작했다. 그래서 캐릭터 디자인은 러프를 완성한 뒤에 만들었다.

1 러프 스케치

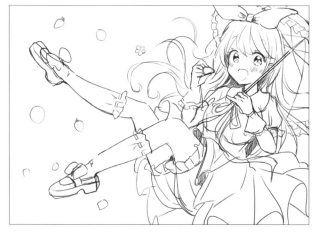

커버 전체에 걸리는 가로로 긴 사이즈에 전신이 들어가는 구도와 포즈를 구상하고, 우선 자유롭게 그려 본다. 화려한 분위기를 연출하기 위해서 전체적으로 소품이 흩어져 있는 느낌으로 그렸다.

2 실루엣 확인

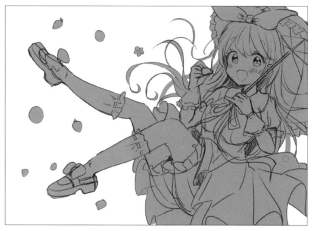

그린 부분에 컬러를 채워 실루엣을 확인한다. 채우기를 하면 그림을 면으로 인식하기 쉬워진다. 화면에 그림이 자연스럽게 들어가 있는지, 여백은 적절한지 등을 확인한다.

3 컬러 채우기

채운 컬러를 그레이컬러로 바꾸고 피부, 눈, 머리카락 순서로 컬러를 채워 나간다. 이 세 가지 컬러가 캐릭터의 이미지를 결정하며, 그에 어울리는 옷이나 소품 컬러를 선택하게 된다. 전체적으로 컬러를 입힌 뒤에 균형을 보며 변경할 때도 있다.

4 배경 구상하기

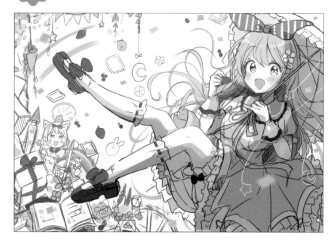

종이 꽃가루와 과일, 책과 식물처럼 메르헨 분위기가 나는 소품을 배경에 흩뿌려 구성을 잡아 나간다. 이때 우산에 별 장식을 달아 늘어뜨려, 그림의 오른쪽 위에서 왼쪽 아래로 흐름을 만든다. 그림에 흐름을 만들면 생동감을 줄 수 있다.

5 세세한 부분 그려 넣기

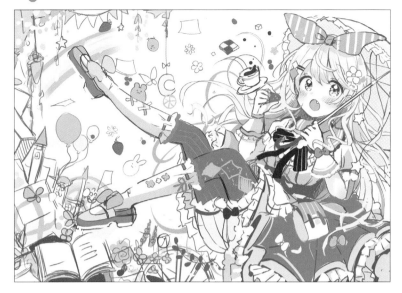

전체적으로 세세한 부분을 꼼꼼하게 채워 나간다. 캐릭터에 리본과 프릴을 그려 넣어 풍성하게 만들고, 코르셋과 타이츠를 추가한다. 머리카락의 양도 늘려 풍성한 느낌을 연출하고 움직임도 부여한다. 배경의 경우, 건물과 크기가 맞지 않았던 미니 캐릭터는 일단 지우고 풍선을 그려 넣는다. 또 선물 상자에 달린 레드컬러의 리본은 지나치게 눈에 띄기 때문에, 블루컬러 계열로 변경해 자연스럽게 어우러지도록 한다. 이 밖에도 앨리스에게는 다과회의 이미지도 있으므로 쿠키와 홍차를 추가한다.

6 요소 추가와 비율 변경

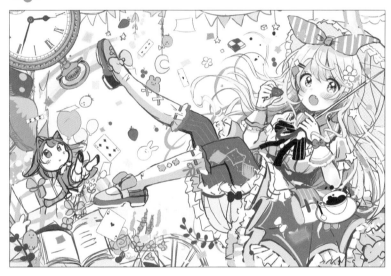

커버 사이즈가 확정되었기 때문에, 거기에 맞게 캔버스 사이즈를 변경한다. 공간이 옆으로 넓어졌으므로 소품을 더 많이 그려 넣는다. 전체적으로 포인트 컬러가 적은 것 같아서 레드컬러의 버섯을 추가했다. 또 화이트컬러의 토끼를 연상시키는 시계도 그려 넣는다. 화면 왼쪽은 책으로 만들어졌을 때 뒷면이 되는데, 뒷면만 봐도 귀엽다고 느껴지도록 체셔 고양이를 연상시키는 미니 캐릭터를 추가한다. 눈앞에 떠 있는 것처럼 돋보이게 그린다.

7 캐릭터 디자인하기

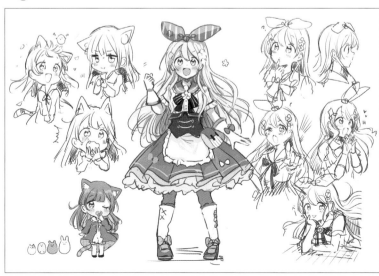

여기까지 그렸다면, 캐릭터의 이미지를 더욱 확실하게 나타내기 위해 캐릭터를 다시 디자인한다. 앨리스가 모티프이기 때문에 복장은 당연히 앞치마 드레스를 선택한다. 기본 컬러는 블루컬러 계열과 골드컬러이다. 호기심 넘치는 소녀의 이미지로 몇 가지 표정 러프도 그려 본다. 체셔 고양이는 퍼플컬러를 메인 컬러로 선택하고 사랑스러운 느낌의 원피스를 그려 넣는다. 하품하는 모습을 그려서 체셔 고양이의 자유분방한 이미지를 표현했다.

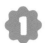

선화와 밑색 칠하기

러프를 바탕으로 선화를 그리고 밑색을 칠한다.
선화는 앨리스, 체셔 고양이, 시계, 배경으로 나누어져 있다.
밑색은 부분별로 나누지 않고, 컬러별로 레이어를 나눈다.

1 선화 그리기

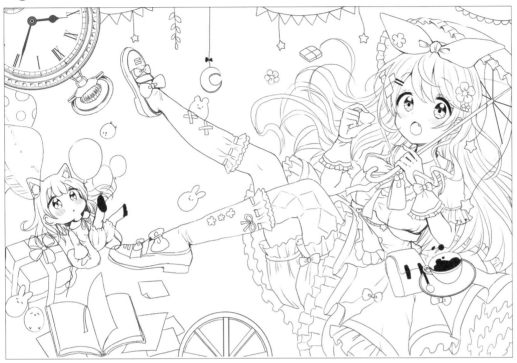

러프를 그린 레이어의 불투명도를 줄인 뒤, 합성 모드를 [표준]으로 설정한 신규 레이어를 만들고 [연필] 도구로 선화를
그려 나간다. 선화는 한곳을 한꺼번에 그려 넣지 않는다. 위에서부터 순서대로 머리, 몸, 발을 대략적으로 그린다. 맨 아
래까지 그렸다면 다시 머리부터 자세히 그려 나가는 과정을 여러 번 반복한다. 이런 방법으로 그려 나가면 전체적인 균
형을 유지하면서 그릴 수 있다.

2 실루엣 확인

선화가 90% 정도 완성된 단계에서 실루엣을 확인한다. 어디에 무엇이 있는지 한눈에 알 수
있도록, 덩어리별로 알아보기 쉬운 컬러를 칠해 나눈다. 신경 쓰이는 부분은 더 그리거나 지
우거나 배치를 조정하며 선화를 완성한다.

3 피부와 눈의 밑색 칠하기

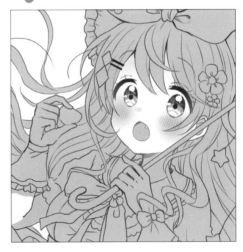

선화가 완성되면 밑색 칠하기로 들어간다. 중요한 부
분인 눈과 피부부터 칠해 나가며, 그림자도 이 단계
에서 가볍게 그려 본다. 특히 눈은 그림의 인상에 큰
영향을 주기 때문에 하이라이트도 그려 넣는다. 컬러
러프에서 [스포이트] 도구를 사용해 컬러를 가져오면
작업 시간을 단축할 수 있다.

 ## 4 머리카락 풍성하게 그리기

머리카락의 밑색을 칠하는 도중, 더욱 풍성한 느낌으로 표현하고 싶어서 머리카락에 볼륨을 주었다. 이때 중요한 것은 실루엣이기 때문에, 컬러를 면으로 칠하고 그 주위에 선을 그리는 방법을 사용했다.

5 배경 그리기

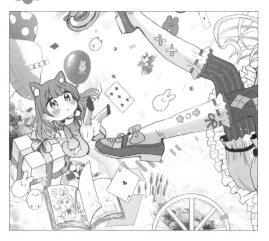

배경에도 컬러를 입힌다. 이때 책에는 그림책 느낌이 나도록 그림을 그려 넣거나 풍선에는 무늬를 넣는 등, 바로 추가할 수 있는 세세한 요소를 넣는다. 화이트컬러의 꽃 주변에는 계란프라이를 그려 넣어 재미있는 요소도 추가해 본다.

6 전체적인 배치 확인

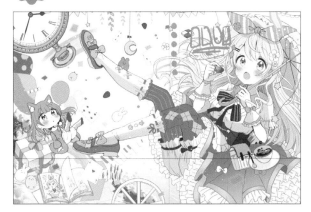

커버용 그림이기 때문에 제목, 띠지, 책등의 문구에 덮여 중요한 요소가 가려지지 않는지 선을 그어 확인한다. 이번에는 특별히 문제가 없어 보인다.

7 비 그려 넣기

 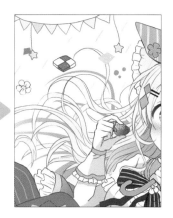

보조 도구의 [자] 중에서 [퍼스자]를 선택하고 가이드 선을 두 줄 긋는다. 그러면 신규 레이어가 자동으로 생성된다.

이때 생성된 레이어에서는 퍼스에 맞춘 선을 그을 수 있다. 그 상태에서 다채로운 컬러의 비를 그려 나간다.

8 밑색 칠하기 완성

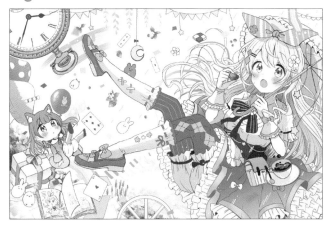

밑색 칠하기가 완성되었다. 화면 오른쪽은 책의 앞표지가 되므로 메인 캐릭터를 그려 임팩트를 주고, 뒤표지가 되는 화면 왼쪽에는 재미있는 요소를 가득 담았다. 아직 절반 정도가 진행됐지만, 언뜻 거의 완성된 상태로 보이는 단계까지 그렸다. 어중간하게 다음 단계로 넘어가면 나중에 수정해야 할 사항이 늘어나기 때문이다. 각 단계마다 납득이 갈 때까지 작업한 뒤에 다음 단계로 넘어가도록 하자.

우선 밑색 레이어를 전부 보이지 않게 설정하고,
채색할 부분부터 순서대로 보이게 설정해 작업한다.
빛과 그림자 표현을 중심으로 아날로그 느낌이 나도록 펜의 질감을 남기며 칠해 나간다.

❶ 피부에 그림자 그려 넣기

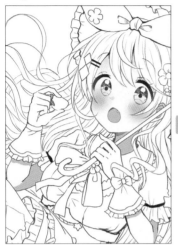

먼저 피부를 채색하고 이마, 목 아래, 팔 주변 등에 그림자를 추가한다. 팔뚝과 같이 조금 어두워지는 부분에는 기본 컬러와 그림자의 중간 농도로 부드럽게 그림자를 넣는다.

❷ 눈 채색하기

다음으로는 눈을 칠한다. 사용하는 컬러는 옅은 스카이블루컬러, 짙은 스카이블루컬러, 하이라이트에 사용할 화이트 컬러 정도로 심플하게 선택한다. 눈동자의 선화에서만 합성 모드를 [오버레이]로 설정한 레이어를 사용해, 브라운컬러 계열에서 블루컬러 계열로 변경한다.

❸ 머리카락과 옷에 그림자 그려 넣기

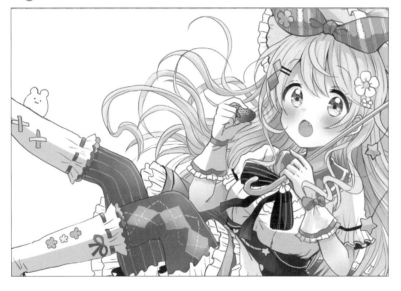

캐릭터 전체에 그림자를 대강 그려 넣는다. 대강 넣는 이유는 선화와 마찬가지로 균형을 유지하면서 그리기 위해서이다. 여기서부터 각각의 그림자와 빛을 더 섬세하게 표현해 나간다.

❹ 머리카락에 하이라이트 넣기

머리카락에 하이라이트를 넣는다. 이때 [에어브러시]를 사용해 그림자에 칠한 컬러를 살짝 깔아둔다. 그 위에 하이라이트를 넣으면 대비가 뚜렷해져 빛과 그림자가 강조된다.

5 그림자 섬세하게 표현하기

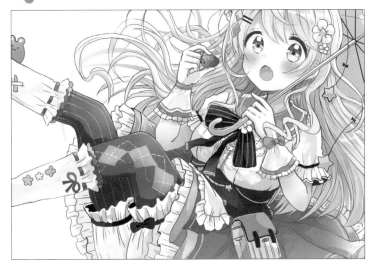

짙은 그림자를 넣거나 형태를 다듬어가며 전체적인 퀄리티를 높인다. 컬러는 기본적으로 옅은 그림자와 짙은 그림자, 두 단계로만 진행한다. 그림자를 넣을 때는 대부분 합성 모드를 [표준]으로 설정한 레이어에서 작업한다.

6 스커트에 빛 그려 넣기

스커트는 입체감을 강조하기 위해 바깥쪽으로 부풀어 있는 부분에는 화이트컬러 계열을 사용해 빛을 표현한다. 또 가장자리의 골드컬러 부분에는 그림자와 빛을 선명하게 넣어 딱딱한 느낌을 연출한다.

배경 채색

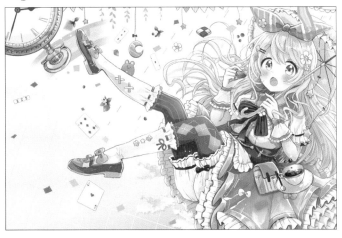

일러스트의 메인인 앨리스가 완성되었으므로 배경 채색에 들어간다. 밑색 레이어를 보이게 설정한 상태에서 빛과 그림자를 넣으며 그려 나간다. 예를 들면 스커트 주변에 구름을 더해 하늘에 떠 있는 느낌을 연출하거나, 모험하는 앨리스를 연상시키는 지도의 이미지로 격자 모양의 선을 넣을 수 있다. 여기에 딸기와 블루베리 꽃도 추가해 화사함을 더한다.

채색 완성

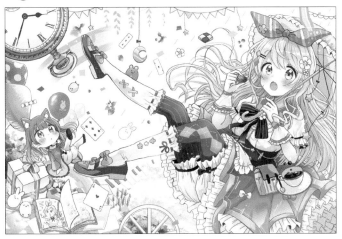

화면 왼쪽 아래에 있는 소품과 미니 캐릭터에도 색을 칠하면, 채색은 거의 완성이다. 전체적으로 펜의 질감을 남기면서 채색했기 때문에 아날로그 느낌이 나는 것 같다. 이렇게 하면 부드럽고 다정한 분위기가 연출된다.

 ## 고쳐 그리기 & 마무리

채색 단계가 끝나면, 전체적으로 다시 살펴보며 신경 쓰였던 부분을 수정하거나 더해 그린다.
이 단계를 거치면 일러스트의 퀄리티를 더욱 높일 수 있다.

1 전체적으로 그림자 추가하기

짙은 그림자를 추가해 인상을 뚜렷하게 만든다. 여기서는 합성 모드를 [곱하기]로 설정한 레이어를 하나만 만들어, 모두 같은 컬러로 칠한다.

2 그림자 어우러지게 하기

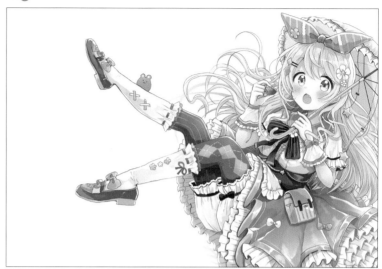

그림자의 컬러를 그대로 사용하면 색감이 너무 강해지기 때문에 [색조/채도/명도]에서 컬러를 조정해 자연스럽게 어우러지도록 한다. 컬러 대비가 뚜렷해지며 캐릭터가 더욱 돋보인다.

3 미니 캐릭터 그려 넣기

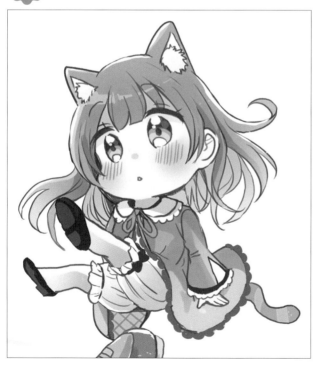

체셔 고양이도 그려 넣어 세밀한 부분까지 신경 쓴다. 머리카락을 풍성하게 만들고
눈의 반짝임과 헤어 액세서리도 추가했으며, 몸의 균형도 알맞게 잡아준다.

 시계의 글자 컬러 변경

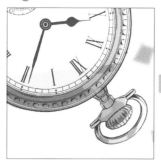 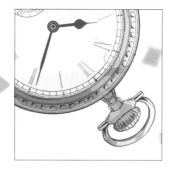

시계의 글자가 모두 블랙컬러이면 그림의 분위기와 어울리지 않기 때문에, 배경에 내리는 비에 맞춰 다채로운 컬러로 변경한다. 이와 같이 그림 전체의 통일감도 확인할 필요가 있다.

 섬세한 부분 표현하기

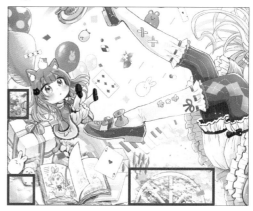

바퀴 위쪽에 식물을 추가하거나, 앞쪽에 잎을 흐리게 그려 원근감을 표현한다. 또 레드컬러의 나무 열매를 더해 컬러의 포인트를 늘리는 등, 섬세한 부분까지 그려 나간다.

⑥ 작은 동물 추가하기

먼저 화이트컬러로 타원을 그린다. 귀를 그리고 컬러를 입힌다. 가장자리를 그린다. 마지막으로 얼굴을 그려주면 작은 동물 완성!

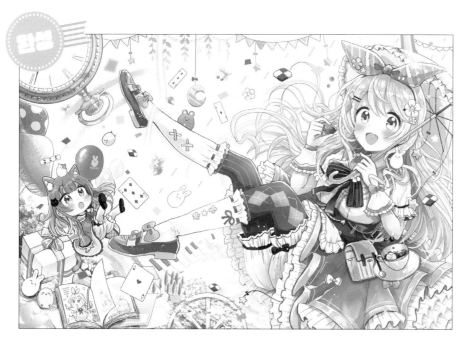

마무리로 스프레이 효과를 추가해 전체적으로 반짝이는 느낌을 준다. 배경에는 필자가 직접 만든 수채 텍스처를 더해 정보량을 늘렸다. 마지막으로 화집의 표지는 밝은 편이 좋을 것 같아서 소녀의 얼굴을 놀란 얼굴에서 웃는 얼굴로 변경한다.

배경으로 사용한 수채 텍스처

학생 때 제작한 수채 텍스처. 도화지에 컬러 잉크를 사용해 그림을 그린 다음, 포토샵으로 채도를 높이는 등의 작업을 거쳐 만들었다. 비교적 편리해서 지금도 가끔 사용한다.

Interview
사쿠라 오리코의 여정

사쿠라 오리코 씨와 함께, 일러스트레이터로서 활동을 시작하기까지
걸어온 여정과 대표작으로 자리 잡은 두 권의 저서에 대해 이야기를 나누었습니다.

◆ 좋아하는 것들이 모여 세계관이 만들어졌어요.

편집자: 사쿠라 선생님은 만화나 작법서 등에서 활약하고 계신데요, 그림은 언제부터 그리기 시작하셨나요?

사쿠라 오리코(이하 사쿠라): 철이 들기 전부터 그리기 시작했어요. 틈만 나면 전단지 뒷면에 그림을 그리곤 했죠. 유치원에 들어가기 전에 이미 여자아이와 동물을 그릴 줄 알았던 것 같아요.

편집자: 원래 그림을 좋아하셨군요.

사쿠라: 네. 그리고 초등학교에 올라가서부터는 소녀 만화잡지 『차오』(『ちゃお』, 小学館)를 읽기 시작했어요. 그 영향을 받아 소녀 만화 계열의 그림을 그리게 되었죠.

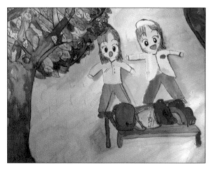

초등학교 3학년 때 그린 그림. 『차오』의 영향을 받아 눈을 조금 크게 그렸다.

사쿠라: 초등학교 3학년 때는 이 정도였는데, 고학년이 될수록 눈을 점점 더 크고 반짝반짝하게 그렸어요. 그때의 그림이 아직 남아 있다면 재미있을 텐데 아쉽네요…(웃음). 그래도 틈만 나면 소녀를 그리던 것은 기억하고 있어요. 당시에는 『미르모 퐁퐁퐁』(『ミルモでポン!』, 小学館)과 『라라의☆스타일기』(『きらりん☆レボリューション』, 小学館)에 푹 빠져있었지요. 다만, 그 작품의 등장 캐릭터를 그리지는 않았고 항상 저만의 오리지널 그림을 그렸어요. 캐릭터의 눈이나 옷 같은 부분만 비슷하게 했고 저만의 캐릭터를 그리는 일이 많았죠.

편집자: 어디까지나 오리지널 그림을 그리셨군요.

사쿠라: 네, 영향을 많이 받기는 했지요(웃음). 중학생 때는 RPG게임 『테일즈 오브』(『テイルズ オブ』, BANDAI NAMCO)시리즈에 빠져 있었어요. 서브 퀘스트 같은 것도 전부 클리어할 정도로 꽤 열심히 했습니다. 이 영향을 받아서 점점 판타지 계열의 그림을 그리게 되었는데, 이것과 소녀 만화의 분위기가 어우러져서 지금의 메르헨 판타지 분위기가 되어갔어요.

2007년에 그린 그림. 『테일즈 오브』 시리즈의 영향을 받아 무기를 든 소녀를 그렸다.

2008년에 그린 그림. 머리에 큰 리본을 다는 등, 메르헨 판타지 분위기가 나기 시작한다.

◆ '일러스트레이터가 되겠다'고 고등학교에 들어가 결심했죠.

편집자: 이때쯤부터 일러스트레이터가 될 생각을 하고 계셨나요?

사쿠라: 아니요, 중학생 정도까지는 그냥 취미로 그림을 그렸어요. '커서 일러스트 일을 할 수 있으면 좋겠다'라는 가벼운 마음은 갖고 있었지만, 장래희망이라고 말할 수 있을 정도는 아니었던 것 같아요. 그런데 고등학교에 올라가서 미술부에 들어갔더니 그림을 정말 잘 그리는 사람들이 많더라고요. 거기서 큰 자극을 받았고, 고등학교 1학년 후반쯤에는 진지하게 일러스트레이터가 되고 싶다는 꿈을 갖게 되었어요.

2009년에 학교 축제 포스터용으로 그린 그림

사쿠라: 그리고 당시에는 아르바이트를 꽤 많이 했었는데, 번 돈으로 코픽 마커를 한 번에 100개 이상 사서 열심히 그렸어요. 이때 쓰던 코픽 마커는 지금도 작업실에 있답니다.

2010년에 코픽 마커로 그린 그림

편집자: 아날로그로 그리셨군요. 언제부터 디지털로 그리기 시작하셨나요?

사쿠라: 고등학교 2학년 중반 무렵이에요. 이때 직접 컴퓨터를 구입했는데, 그때부터 점점 디지털로 그리는 일이 많아졌어요. 처음에 사용했던 프로그램은 'PaintTool SAI'였죠.

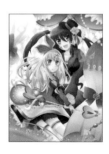

2011년에 그린 디지털 일러스트. 디지털로 그리기 시작한 지 반년 정도 된 시점이라고 한다.

편집자: 그림을 계속 그리셨던 건가요?

사쿠라: 아니요, 그렇지도 않아요. 그릴 시간도 없었거든요. 사실 부모님께서는 제가 고등학교를 졸업하면 바로 취직하기를 바라셨어요. 하지만 저는 일러스트 전문학교에 다니고

싶었기 때문에 아르바이트를 해서 학비를 모았죠. 일주일에 4~5일은 아르바이트를 했는데 평일에는 방과 후 4~5시간, 주말에는 5~8시간을 일했어요. 수면 시간을 최소 6시간은 확보하려고 했기 때문에 그림을 그릴 시간도 공부할 시간도 많지는 않았어요. 그래서 지금도 기억하는데, 시간적 여유가 있는 사람들이 무척 부러웠죠. 하지만 승부욕이 강한 성격이라 공부도 그림도 지고 싶지 않아서 이를 악물고 노력했어요. 그러다 고등학교 3학년 중반 정도에 전문학교 특기자 시험에 합격했고 학비의 일부는 장학금을 받게 되었어요. 그래서 드디어 아르바이트를 그만두게 되었고 시간이 생겼죠. 그 후 반년 동안은 참 즐거웠어요.

강한 승부욕이 지금의 저를 만들었답니다.

편집자: 고등학생 때부터 굉장한 노력가셨군요. 전문학교에 들어가고 나서는 어떠셨나요?

사쿠라: 처음에는 계속 기초를 공부했어요. 석고 데생을 하거나 사진을 보면서 사실적으로 그리기도 했죠. 그중에서도 힘들었던 것은 집에서 데생을 하는 과제였어요. '군고구마와 나무젓가락'같은 주제만 주어지고 나머지는 직접 구성이나 구도를 짜서 그리는 과제가 한 달에 여러 개 있었어요. 그런데 이 과제를 제출하면 모두가 보는 앞에서 점수대로 줄을 서게 되거든요. 게다가 제대로 된 평을 받을 수 있는 학생은 상위권뿐이었어요. 그래서 적당히 그린 그림은 낼 수 없었고, 항상 그때 그릴 수 있는 최고의 그림을 제출했어요. 저는 그림을 뛰어나게 잘 그리는 편은 아니었지만, 다른 사람에게 지는 것을 워낙 싫어했어요. 그래서 그려 넣는 양을 늘리거나 제출을 빨리하는 것으로 커버해서 평가를 받았답니다. 그리고 본가에서 통학을 하는 것이 조금 힘들었던 것 같아요.

편집자: 본가는 도치기(栃木)였죠?

사쿠라: 네. 도치기에서 도쿄에 있는 학교까지 매일 통학을 했는데 편도 2시간 반이 걸렸어요. 그래서 이동시간만 해도 매일 5시간이었죠. 그 시간은 구상이 필요한 과제를 하거나 기획을 메모하는 데 사용했어요. 힘들다고 느끼거나 스트레스를 받은 적은 없답니다. 고등학생 때에 비하면 그림을 많이 그릴 수 있어서 마냥 기뻤고, 과제 양도 상당했지만 무척 즐거웠어요.

'누구에게도 지지 않겠다'며 압도적인 졸업 작품 제작

편집자: 꾸준히 노력하셨다는 사실이 저에게도 전해지네요. 그러고 보니 졸업 작품이 대작이었다고 들었어요.

사쿠라: 반 친구들에게 지고 싶지 않아서 시간이 있을 때마다 만들어 나갔더니, 결과적으로 대작이 되어 버린 것 같아요(웃음). 졸업 작품은 자신이 만들고 싶은 것을 만드는 과제였어요. 하지만 제작할 수 있는 시간이 반년 정도는 있었기 때문에 달랑 그림 한 장만 그리면 너무 쉽게 끝내버리는 것 같았죠. 그래서 여러 게임을 참고하면서 게임 기획을 해 보았어요. 판타지 작품을 만들고 싶었기 때문에, 그런 내용을 생각하면서 제가 좋아하는 식물이나 메르헨 세계관을 결합시키며 상상을 펼쳐 나갔답니다.

졸업 작품인 '키 비주얼'

사쿠라: '키 비주얼'은 매장에 붙어 있는 포스터를 상상하며 그렸어요. 디자인도 제가 했고요. 아래쪽에는 애니메이션 일러스트도 그려 넣었어요. 등신대 소녀와 미니 캐릭터를 함께 그린 부분 등은 지금 그림의 분위기와 비슷하네요. 무지개가 드리워진 연출은 지금도 많이 쓰고 있어요. 이번 커버에서도 사용했답니다.

편집자: 맞아요. 우산과 다리에 드리워져 있죠.

캐릭터를 가득 그려 넣은 일러스트

사쿠라: 이 일러스트에는 게임의 등장 캐릭터를 한 장에 담았는데, 지금 보니 표정이 무척 생기 넘치고 재미있네요.

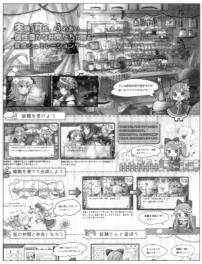
기획서. 디자인도 직접 제작했다.

사쿠라: 프레젠테이션이 연상되는 기획서도 만들었어요. 줄거리와 콘셉트, 게임의 요소를 써넣었죠. 주로 식물을 기르고 합성해서 도감을 완성하는 게임이었어요. 이것으로 끝낼 예정이었는데, 시간이 남아서 결국 에코 백, 마우스 패드, 반짝이 미니 거울, 호두 단추, 티셔츠, 깔개, 배지, 엽서 등 생각나는 대로 굿즈를 만들었어요. 이벤트 스틸 같은 것도 3장 정도 추가로 그렸답니다(웃음).

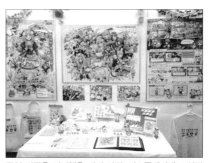
졸업 작품을 전시했을 때의 사진. 디스플레이에도 신경을 썼다고 한다.

편집자: 정말 대단하네요… 압도적이지 않았나요?

사쿠라: 이렇게까지 하는 학생은 별로 없었던 것 같아요. 그래도 친구들한테 지고 싶지 않았거든요. 정말이지 당시에는 승부욕이 강했어요(웃음).

회사원으로 일하면서 일러스트를 그렸어요.

편집자: 이렇게나 열정이 있었으니 역시 졸업 후에는 바로 일러스트레이터가 되셨겠죠?

사쿠라: 아니요, 그렇지 않았어요. 일러스트레이터가 되겠다는 결심은 변함이 없었지만, 그 전에 사회인으로서 경험을 쌓고 싶었어요. 당시에는 아직 실력이 부족하기도 했지만요. 그래서 졸업 후에는 평범하게 일반 기업에 취직해 한동안 웹 디자이너로 일을 했어요. 이 기간이 2년 정도였는데 덕분에 디자인 실력이 상당히 탄탄해졌죠.

편집자: 그랬군요. 이 기간도 역시 그림은 그리고 계셨네요.

사쿠라: 네. 이때는 사쿠라 오리코라는 이름으로 활동하기 시작했던 때라, 그린 그림은 대부분 pixiv에 올라가 있어요. 그중에 몇 개를 뽑아 보았어요.

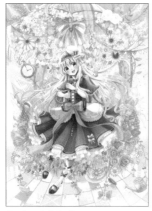

〈꽃과 무지개 우산〉
2014년경에 그려 『스몰에스』에 투고한 일러스트

사쿠라: 이맘때쯤 그린 일러스트는 대부분 『스몰에스(스몰에스)』에 투고했는데, 특히 이 〈꽃과 무지개 우산(花と虹のアンブレラ)〉은 한 페이지 전체에 게재해 주셔서 특별히 기억에 남는 일러스트예요. 지금은 담당 편집부에서 일까지 의뢰해 주셔서 감사하게 생각하고 있어요.

편집자: 이 책에도 『스몰에스』의 표지를 장식한 일러스트가 실려 있네요(119p). 다른 일러스트도 투고하셨나요?

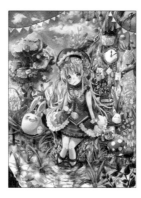

〈힐링의 장소〉
2015년에 그린 일러스트로 배경에 공을 들였다.

사쿠라: 네. 예를 들어 〈힐링의 장소(癒しの場所)〉 같은 경우에는 배경 그리기를 연습하려고 그린 일러스트인데, 컬러를 두껍게 입혔어요. 물을 표현하는 데 특히 공을 들였죠. 이때는 주로 파란 하늘이나 무지개만 그렸기 때문에 일부러 저녁이 배경인 그림에 도전했어요.

편집자: 최근 그리신 작품 중에는 〈힐링의 장소〉처럼 차분한 그림이 많은 것 같네요.

사쿠라: 네. 예전에는 전부 선명하게 그렸거든요. 〈무지개 걸린 날의 산책(虹の日の散歩)〉 같은 일러스트를 보면 알 수 있어요.

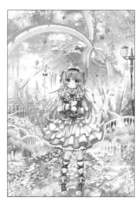

〈무지개 걸린 날의 산책〉
2015년에 그린 일러스트로 세세한 묘사도 거의 손으로 그렸다.

사쿠라: 이 일러스트에는 판타지 소녀와 꽃을 그렸는데, 묘사에 신경을 많이 썼어요. 구름을 제외하고는 특수 브러시 같은 것을 사용하지 않고 거의 손으로 그렸죠. 배경에 살짝 텍스처를 사용했는데, 커버 일러스트에서도 사용한 자체 제작 수채 텍스처예요.

편집자: 메이킹에서 학생 시절에 만들었다고 말씀하신 텍스처이죠?

사쿠라: 맞아요. 그리고 이맘때쯤 그린 그림을 나중에 리메이크한 일러스트도 있어요. 〈핫케이크 그네(ホットケーキブランコ)〉가 대표적이랍니다.

〈핫케이크 그네〉
2015년에 그린 일러스트로, 두 소녀가 핫케이크 그네를 타고 있다.

사쿠라: 이 일러스트는 2019년에 리메이크를 했어요. 이 책의 64페이지에 리메이크판이 실려 있으니 꼭 봐 주시면 좋을 것 같아요. 지금 보니 인상이 전혀 다르네요.

편집자: 그림의 인상은 조금 다르지만, 사쿠라 선생님의 개성은 잘 느껴지는 것 같아요.

사쿠라: 분위기는 변하지 않으니까요. 지금과 다른 점이라면 세계관을 만드는 방법이 아닐까요? 예전에는 저만의 오리지널 세계관을 만들기 위해 열심히 도전했거든요.

〈하늘에 떠 있는 마을〉
2015년에 그린 일러스트로 주제는 하늘이다.

사쿠라: 대표적으로 〈하늘에 떠 있는 마을(大空に浮かぶ街)〉을 보면 알기 쉬워요. 세계관 설정을 상당히 중시하면서 그렸거든요. 하늘에 떠 있는 마을과 그곳에 살고 있는 소녀예요. '이 세계는 어떤 세계일까'하고 상상의 나래를 펼치면서 풍력발전 기계도 그려 넣었어요.

편집자: 전환점이 된 작품이 있나요?

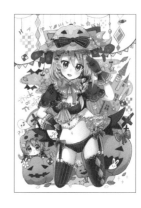

2015년에 그린 핼러윈 일러스트. 섹시함에 도전해 보았다.

사쿠라: 『pixivision』의 특집 기사 〈오늘 밤은 가상 파티!〉 핼러윈 2015 특집!(〈今夜は仮想パーティ!〉ハロウィン2015 特集!〉)에서 픽업되어 조회 수가 단숨에 증가한 핼러윈 일러스트예요. 모처럼 섹시한 일러스트에 도전해보았는데, 이 무렵부터 SNS 팔로워 수 등이 늘어나기 시작한 것 같아요.

작법서 제작의 비화

편집자: 다음으로 일러스트 작법서 제작에 대해 여쭤보고 싶어요. 먼저 작법서를 만들게 된 특별한 계기가 있었나요?

사쿠라: 프리랜서가 된 지 10개월 정도 되었을 때 받은 의뢰가 계기였어요. 실은 첫 미팅 때까지 제가 한 권을 통째로 담당하게 될 줄은 몰랐어요. 의뢰 이메일에는 한 권이라는 내용이 쓰여 있었지만, 당연히 일부만 담당하는 줄 알았거든요. 그런데 첫 미팅에 갔더니 한 권을 통째로 맡긴다고 해서 무척 놀랐어요. 솔직히 처음에는 제가 해낼 수 있을지 불안했죠.

편집자: 그렇군요, 첫 저서 제작은 어떠셨나요?

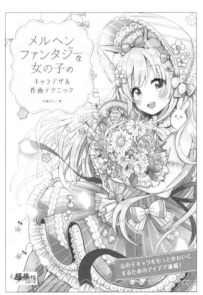

첫 저서인 『메르헨 판타지 같은 여자아이 캐릭터 디자인&작화 테크닉』

사쿠라: 처음에는 편집자분께 아이디어 구상에 관한 도움을 많이 받았어요. 하지만 작업을 해나가면서 익숙해지자 소재에 대한 고민은 점점 없어진 것 같아요. 가장 힘들었던 점은 문장을 생각하는 것이었어요. 발상 방법이나 포인트를 항목별로 쓰기만 하는 것이었는데도, 그림을 그리는 것보다 더 힘들었어요.

하지만 다시 글자로 써보면서 공부가 많이 되었죠.

편집자: 첫 번째 저서의 추천 포인트는 어디인가요?

사쿠라: 캐릭터 디자인을 많이 그려서 담았으니 잘 봐주셨으면 좋겠어요! 원래는 선화만 담기로 했는데, 제가 배색에 자신이 있어서 대부분 풀컬러로 그렸답니다. 분명 보는 것만으로도 즐거우실 거예요. 그리고 속표제지 그림이에요. 속표제지 그림까지 그리는 경우는 드문 것 같은데, 저는 제가 먼저 그리겠다고 했고 장마다 여러 캐릭터를 그려 넣었어요. 참 즐거웠죠. 그중에서도 달콤한 느낌의 그림이 마음에 들었어요.

편집자: 저서를 만들어 보니 어떠셨어요?

사쿠라: 첫 저서라서 저희 집에 샘플 도서가 도착했을 때는 무척 기뻤어요. 디자이너에게 직접 디자인을 해서 받은 적이 없었기 때문에 그 점도 기뻤고요. 감사하게도 좋은 평가까지 받아서 기쁜 일이 가득했던 것 같아요.

첫 번째 저서 발매 후, 바로 두 번째 저서 진행

편집자: 두 번째 저서는 어떻게 시작되었나요?

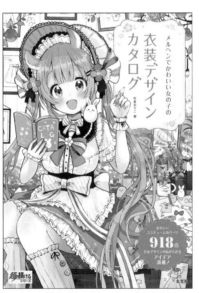

두 번째 저서『메르헨 귀여운 소녀 그리기 : 동화 속 캐릭터 패션 디자인 카탈로그』

사쿠라: 첫 번째 책이 호평을 받기도 해서, 발매 후 3개월쯤 뒤에 다음 저서를 만들지 않겠냐는 제의를 받았어요. 첫 미팅에서 '소품에 대해 다룬 일러스트집이 있다면 제가 갖고 싶

을 것 같아요'라고 이야기한 것이 계기가 되어, 카탈로그 책이 기획되었어요.

편집자: 두 번째 책 제작은 어떠셨어요?

사쿠라: 첫 번째보다는 편했어요. 진행 방법도 알고 있으니 익숙했고, 소품에 대한 아이디어가 많이 나왔기 때문에 대부분 고민하는 일 없이 진행할 수 있었어요. 다만 힘들었던 점은 번호 체크와, 카탈로그에 실은 소품과 캐릭터 디자인 예시의 의상 디자인을 맞추는 것이었어요. 의욕적으로 그랬기 때문에 비교적 디자인이 안 맞는 부분도 생겨서 나중에는 꽤 수정을 했답니다(웃음).

편집자: 이 책의 추천 포인트는 어디인가요?

사쿠라: 역시 소품 카탈로그 페이지예요. 자신만의 오리지널 디자인을 만드는 데 유용하게 사용하셨으면 좋겠어요. 일러스트를 염두에 두고 만들었지만 패션 디자인이나 인형 의상 등을 구상할 때 참고용으로 사용해 주시는 분들도 계셔서, 다양하게 사용될 수 있다는 것을 알았어요.

사쿠라 오리코, 앞으로의 계획

편집자: 일러스트 작법서는 앞으로도 만들어 가실 생각인가요?

사쿠라: 만들어가는 거죠?(웃음)

편집자: 네, 물론이죠. 앞으로도 잘 부탁드립니다.

사쿠라: 이미 이야기는 시작되었고, 시간이 나는 대로 만들어 나가고 싶어요. 앞으로는 좀 더 개성을 살릴 수 있는, 귀여운 요소가 넘치는 책을 만들 수 있으면 좋겠어요.

편집자: 마지막으로, 사쿠라 선생님은 앞으로 어떤 일을 해 나가고 싶으신가요?

사쿠라: 가장 하고 싶은 일은 귀여운 소녀가 많이 등장하는 애니메이션의 캐릭터 디자인이에요. 특히 아동용이나 여유 있는 분위기의 일상 일러스트를 그리고 싶어요. 또 개인전도 열어보고 싶습니다. 그림을 꾸미는 것 외에도 식물이나 소품을 적절히 배치해 공간을 하나의 작품으로 디자인하는 형태로요. 그리고 사인회도 해보고 싶어요!

※ 인터뷰어는 두 저서의 담당 편집자

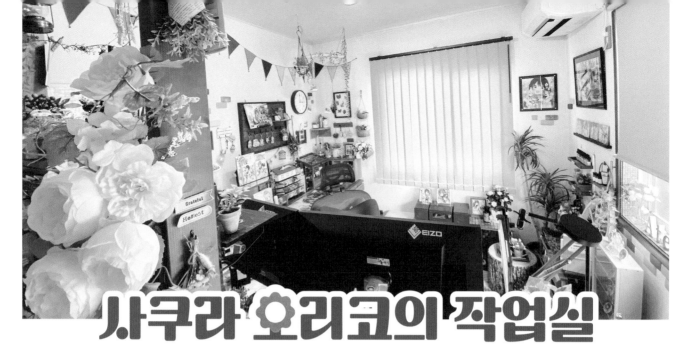

사쿠라 오리코의 작업실

SNS와 인터넷 기사 등에서 화제가 되고 있는 사쿠라 오리코의 작업실.
이 세련된 작업실이 어떻게 만들어졌는지 직접 들어보았습니다.

◇ 제가 집중할 수 있는
◇ 작업 공간이
◇ 자연스럽게 완성되었어요.

편집자: 어떻게 이런 세련된 작업실이 만들어졌나요?

사쿠라: 솔직히 말씀드리면, 처음부터 이런 방으로 꾸미려던 건 아니었어요. 일을 하기 편하게 조금씩 인테리어를 바꿔 나가다 보니 자연스럽게 만들어진 것 같아요. 제가 좋아하는 것들을 주변에 두면 자연히 집중하기 쉬워져서 작업도 잘 되더라고요. 그래서 좋아하는 식물이나 물건, 인테리어 소품으로 꾸미다 보니 어느새 이렇게 되었어요. 작업실에 좋아하는 물건들이 있으면 그림을 그릴 때도 편리해요. 놓아둔 식물이나 소품을 참고로 그림을 그리는 경우도 제법 있거든요. 예를 들어 작업실에 있는 바퀴는 이번 커버에도 등장해요.

편집자: 이런 물건이나 인테리어 소품은 어디서 구입하시나요?

사쿠라: 현지 마트나 천원숍 같은, 어디에서나 볼 수 있는 가게에서 사요. 전혀 특별한 가게가 아니에요. 반대로 세련된 잡화점 같은 곳에는 그다지 가지 않아요.

편집자: 정말이요? 그런데 어떻게 이런 세련된 분위기가 만들어질 수 있나요?

사쿠라: 통일감 있는 것들을 골라 놓아두어서, 작업실도 그럴듯하게 보이는 것 같아요. 작업실 분위기에 맞지 않는 것을 충동적으로 사 버리면, 분위기가 조화롭지 않겠지요.

◇ 모니터가 3대일 때는 1대를
◇ 세로로 거치하면 편리해요.

편집자: 그렇군요. 그럼 작업을 할 때 중요하게 생각하시는 부분이 있나요?

사쿠라: 일단 모니터예요. 3대를 사용하고 있는데 모두 같은 모델이죠.[1] 그중 2대가 메인 작업용 모니터이고, 세로로 거치한 1대는 작업 스케줄이나 LINE 등의 메신저를 띄워 두는 사무 처리용으로 사용하고 있어요. 이 세로 거치 모니터가 한 대만 있어도 상당히 편리해요. 작업의 효율이 향상되거든요. 그리고 의자[2]는 20만 엔 정도를 주고 구입했어요. 예전에 일러스트를 담당했던『도미의 콘셉트 아트 교실』(『トミーのコンセプトアート教室』, 玄光社)이라는 책에 보면, 저자 도미야스 겐이치로 선생님께서 의자만큼은 돈을 들이는 것이 좋다고 하셨거든요. 그 영향을 받아서 샀는데, 실제로 그 말이 맞아요. 아무래도 저처럼 장시간 앉아서 일하는 사람들에게 의자는 상당히 중요하죠.

편집자: 마지막으로 작업실에서 특별히 마음에 드시는 곳이 있나요?

사쿠라: 작품 선반이에요. 제가 지금까지 제작한 일러스트와 물건들로 꾸며져 있고, 그 종류가 점점 늘어나는 것을 보면 동기부여가 많이 되거든요. 저는 서적 일러스트 일이 많은 편이라 책이 점점 늘어나고 있어요. 최근에는 작품이 점차 많아져서 기쁘지만, 꾸밀 장소가 없어서 고민이에요(웃음).

※1 EIZO의 'FlexScan EV2451-RBK'
※2 허먼 밀러의 '에어론 리마스터드'

소품과 인테리어는 내추럴한 분위기로 통일

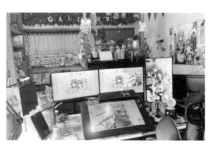
실제 작업 공간. 가장 앞쪽에 있는 것은 액정 태블릿

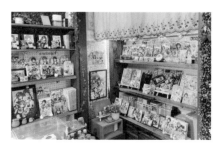
일러스트로 가득 차 있는 작품 선반

화집 발매에 앞서, 미리 SNS에서 팬들이 궁금해하는 질문을 받아 추렸습니다.
'사쿠라 오리코의 Q&A'

1

Q 일러스트레이터로서 처음 하셨던 일과 그때 어떤 생각을 하셨는지 궁금해요.

A 첫 번째 일은 '에밀 크로니클 온라인'이라는 온라인 게임의 이벤트에 사용되는 일러스트였는데, 일러스트 투고 사이트인 'TINAMI'를 통해 의뢰를 받았어요. 이때는 회사원으로 일하고 있었기 때문에 부업으로 맡은 셈이죠. 처음으로 받은 일이라 기합이 단단히 들어가 있어서, 묘사나 수정 등에 많은 시간을 들여 한 장의 그림을 완성했어요.

2

Q 작품을 제작할 때 '이 부분만큼은 양보할 수 없다'라고 생각하시는 부분이 있나요?

A 얼굴인 것 같아요. 소녀 캐릭터 그림은 얼굴이 생명이기 때문에 얼굴이 예쁘게 그려질 때까지 몇 번이고 확인과 미세한 조정을 반복해요. 그 밖에도 전체적인 분위기가 잘 정리되어 있는지, 색감이나 구조에는 문제가 없는지 많은 시간을 들여 꼼꼼하게 확인한답니다. 한번 완성했어도 조금이라도 신경 쓰이는 부분이 남아 있으면 나중에 수정할 때도 많아요.

3

Q 사쿠라 작가님의 그림에는 항상 작고 신비한 동물이 나오는데요, 이 동물들은 어떻게 만들어지게 되었나요?

A 제 그림을 거슬러 올라가다 보면 처음에는 인형이었던 것 같아요. 그림 속에 인형을 등장시킬 때가 많았는데, 그것이 점점 단순화된 결과 지금의 그림이 되었어요.

이때는 완전히 평범한 인형

인형과 미니 캐릭터의 중간 정도 디자인

조금 크지만 현재의 미니 캐릭터와 흡사한 형태

4

Q 일러스트 한 장을 그리는 데 시간이 얼마나 걸리시나요? 빨리 작업하시는 비결도 궁금해요.

A 캐릭터가 메인인 경우는 대략 10시간 전후, 배경이 제대로 들어가는 경우는 15~20시간 정도 걸려요. 빨리 그리는 비결은 자세히 그려야 하는 부분과 힘을 빼고 그려야 하는 부분을 잘 조절하는 것이에요. 다만, 그동안 그림을 많이 그려왔기 때문에 습관적으로 그리게 되는 소품이 꽤 많아요. 그래서 전체적인 작업 속도가 빨라지는 것 같아요.

5

Q 화면의 밀도나 구도를 결정할 때 주의하시는 점이 있나요?

A 솔직히 감각적으로 결정할 때가 많은데요. 화면 전체에 너무 많이 그려 넣지 않는 것, 빛이 닿는 곳은 요소를 덜어내는 것. 이 두 가지는 항상 주의하고 있어요. 실루엣 확인도 늘 신경 쓰고요. 러프와 선화 단계에서 각각 밑색을 칠한 뒤에, 실루엣을 보고 괜찮게 완성되었는지 확인해요.

8

Q 실력이 향상되었던 연습 방법을 알고 싶어요!

A 크게 두 가지가 있어요. 하나는 풀컬러의 그림 한 장을 몇 장이든 완성시켜 보는 것이에요. 도중에 포기하지 말고 반드시 완성하는 것이 중요해요. 완성할 때까지 분명 고민을 하게 될 거예요. 왠지 그림이 이상하게 보인다거나, 얼굴이 예쁘지 않다거나 말이죠. 어쨌든 그것을 어떻게 하면 해결할 수 있을지 고민하는 과정이 중요하고, 그 과정에서 겪게 되는 시행착오가 가장 큰 성장으로 이어질 거예요.

또 하나는 반드시 달성할 수 있는 작은 목표를 세워, 매일 거르지 않고 실행하는 거예요. 저는 일러스트 작법서를 매일 5페이지씩 복사용지에 모사했어요. 분량은 더 적어도 상관없어요. 반드시 하는 것이 포인트예요. 하루라도 못하는 날이 생기면 거기서 그만두기 쉽거든요. 하지만 거르지 않고 하면 매일 성취감이 생기고, 한 페이지라도 더 많이 그린 날은 기쁘기 마련이죠. 꾸준히 연습하는 것이 중요해요.

6

Q 의상이나 소품 디자인에 대한 아이디어는 어디서 얻으시나요?

A 절반은 제 서랍 속에서 꺼내고 절반은 인터넷 검색을 통해 얻고 있어요. 일단 그림을 그려 보고, 세밀한 부분은 인터넷에서 검색해 좋은 부분을 얻어 디테일을 완성해 나가요. 주로 'Pinterest'라는 이미지 검색 사이트를 이용하는데, 검색을 하고 스크롤을 내리면서 눈에 띄는 사진이나 그림을 참고해요.

7

Q 만약 그림을 그리지 않으셨다면 지금은 무엇을 하고 계셨을까요?

A 저는 철이 들기 전부터 그림을 그렸기 때문에 이 질문은 상당히 어렵네요…(웃음). 초등학생 때는 유치원 선생님이나 안내견 훈련사가 되고 싶다고 생각한 적도 있었으니까, 그 길로 갔을지도 모르겠어요. 그래도 지금 아동을 대상으로 한 일러스트나 작은 동물 그림을 그리고 있으니까, 현재와 이어지는 부분도 있긴 하네요.

동인지 표지 디자인집

GIRLS*ANIMALS

[첫 게재 : COMITIA108]

처음으로 만든 동인지로, 소녀와 동물을 주제로 한 일러
스트집. 표지는 두껍게 칠했다. 인쇄 종이를 잘못 선택
하는 바람에 책이 반짝반짝한 팸플릿처럼 되어버렸지
만, 이것 또한 좋은 추억으로 남아 있다.

Mondo Fiore

[첫 게재 : COMITIA110]

제목은 '꽃의 세계'라는 뜻의 이탈리아어. 표지 일러스트
는 부드러운 분위기를 자아내도록 그렸다. 디자인은 심
플하게 제목만 넣었다.

Mondo Fiore 2

[첫 게재 : COMITIA112]

처음으로 펼친 면의 일러스트를 표지로 삼은 책. 전작에
이어 주제는 꽃이다. 칵테일 잔을 상상하며 그린 꽃병은
지금 봐도 재미있다.

Mondo Fiore 3

[첫 게재 : COMITIA114]

『Mondo Fiore』의 세 번째 시리즈. 이때쯤
부터 조금씩 팔리기 시작했다. 웹 디자이
너로 일하고 있었기 때문에 폰트 같은 것
에도 다소 공을 들였다.

ANIMAL×GIRLS

[첫 게재 : 코믹마켓89]

책 전체를 한 달 만에 만들었다. 급하게
그리느라 그림의 그림자는 하나로 통일
했다. '12페이지 정도면 괜찮겠지'라고 생
각하면서도, 결국에는 20페이지 분량의
책을 만들게 되었다.

Mondo Fiore 4

[첫 게재 : COMITIA116]

심플하고 폭신하면서 부드러운 분위기의
그림을 그리고 싶어 이런 표지를 만들게
되었다. 『Mondo Fiore』시리즈의 첫 작
품 표지를 오마주했다. 제목을 넣은 방법
도 거의 똑같다.

Mondo Fiore 5

[첫 게재 : COMITIA118]

화이트 원피스로 청초한 느낌을 살린 표
지. 화사한 컬러의 꽃이 특히 돋보인다.
이 그림을 리메이크해 이 책의 28페이지
에 실었다. 두 그림을 비교해 보는 것도
재밌을 것 같다.

일곱 빛깔

[첫 게재 : COMITIA120]

지금까지 낸 책의 총괄편. 제목에 맞게 일
러스트는 컬러풀하게 그려 눈길을 끌도
록 했다. 그림이 돋보이도록 제목 디자인
은 네이비블루컬러로 심플하게 나타냈다.

COLOR!

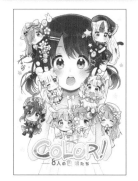

[첫 게재 : 코믹마켓92]

여기서 지금의 분위기가 완성되었다. 이
때쯤부터 책별로 공부할 테마를 정했는
데, 이 책에서는 한 장 한 장의 메인 컬러
를 정해서 그리는 것에 도전했다.

NATURE

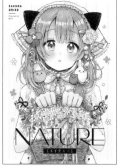

[첫 게재 : 코믹마켓93]

전작 『COLOR!』까지는 컬러풀한 그림이
많았지만, 이때쯤부터는 차분한 컬러의
그림이 많아졌다. 자연을 주제로 한 책이
기 때문에 내추럴한 느낌이 나도록 그렸
다.

Delicious!

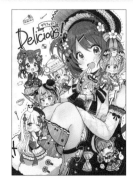

[첫 게재 : COMITIA124]

음식을 의인화한 책. 아날로그적인 느낌
과 부드러움을 표지에 담기 위해 제목을
손으로 쓰고, 러프한 터치로 배경을 그려
보았다. 의인화를 공부하기 위해서 그렸
다.

사쿠라 오리코의 성장 기록이라고도 할 수 있는 19권의 동인지 표지를
저자의 코멘트와 함께 살펴봅니다. 모두 2차 창작이 아닌 오리지널 작품입니다.

Moment

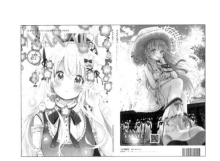

〔첫 게재 : 코믹마켓94〕

일상의 한순간을 그린 일러스트집. 배경의 식물은 직접 찍은 사진을 가공하거나 고쳐 그려서 일러스트 느낌이 나도록 만들었다. 배경이 밝기 때문에 역광으로 그려서 소녀에게 시선이 집중되도록 했다.

일곱 빛깔 2

〔첫 게재 : 코믹마켓95〕

첫 번째 『일곱 빛깔』의 표지는 금발에다가 밝았기 때문에, 이번에는 블루컬러를 선택해 차분한 느낌으로 만들어 보았다. 디자인은 잡지의 표지라는 것을 염두에 두고 작업했다. 잡지라서 바코드가 표시되어 있다.

Swing!!

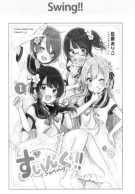

〔첫 게재 : COMITIA126〕

처음으로 동인지에서 만화를 그렸다. 필자가 판권을 갖고 있는 작품이라 공식 동인지 같은 느낌이 든다. 만화 단행본이라는 느낌으로 디자인해 보았다.

Swing!! 2

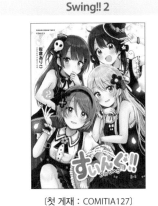

〔첫 게재 : COMITIA127〕

『Swing!!』의 첫 번째 책이 화이트 계열이었기 때문에, 대비 효과를 내기 위해 블랙컬러로 만들었다. 그래서 조금 성숙한 느낌이 든다. 고딕풍의 디자인으로 연출했으며 소파에 레드컬러와 골드컬러를 넣어 화려한 느낌을 나타냈다.

PASTEL

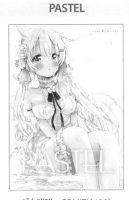

〔첫 게재 : COMITIA128〕

인물이 서 있는 그림을 잘 못 그렸기 때문에 그것을 극복하려고 만든 책. 안에 수록된 그림이 모두 컬러풀해서, 표지는 어떤 컬러로든 물들 수 있다는 의미를 담아 화이트 계열로 표현했다.

낙서장

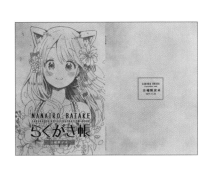

〔첫 게재 : COMITIA130〕

부록으로 제공되던 낙서장을 모아서 만든 책. 항상 복사용지에 인쇄했었는데, 하나의 책으로 제본했다. 낙서장이기 때문에 표지도 스케치북의 느낌이 나도록 디자인했다.

Season

〔첫 게재 : 코믹마켓96〕

계절을 주제로 한 책. 표지에는 고양이 귀를 한 소녀와 그 배경에 꽃을 그려 넣어 『일곱 빛깔 2』의 구성과 동일하게 했고, 여름 느낌이 나는 색감으로 그렸다. 블랙컬러와 옐로우컬러가 대비를 이뤄 눈길을 끈다.

Yummy!!

〔첫 게재 : 코믹마켓97〕

음식을 의인화한 책. 표지는 예전에 그린 〈핫케이크 그네〉를 리메이크했다. 로고는 선명하고 귀여우면서도 맛있어 보이는 느낌으로 만들어 보았다. 실제 책의 표지에는 전면에 홀로그램으로 가공 처리가 되어 있다.

처음 만들어본 작품 가격표

이벤트가 있을 때는 책 이외에도 굿즈나 낙서장 등을 만드는 경우가 많아서, 반드시 가격표를 준비해 두고 있다. 이 가격표는 처음 참가할 때 사용한 것이다. 첫 참가였는데 굿즈를 꽤 많이 만들었다.

INDEX

오리지널 일러스트

p.002-003

고양이 카페 개점 준비 중♪ (2020년)

이번 화집에서만 볼 수 있는 일 러스트. 개인적으로 마음에 드는 고양이 카페 시리즈를 그렸다. 캐 릭터들이 귀여운 세계관 속에서 자유롭게 돌아다니는 모습을 그 리는 걸 좋아한다.

p.004

Happy clover (2020년)

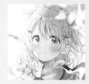

이번 화집에서만 볼 수 있는 두 번째 일러스트. 소녀가 클로버에 행복을 기원하고 있다. 다정함이 느껴지는 분위기로 그렸으며, 빛 의 표현에도 신경 썼다.

p.005

일곱 빛깔 (2017년)

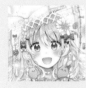

동인지 총괄편 1권의 표지. '일곱 빛깔'이라는 제목처럼 무지개의 선명한 배색으로 그렸다. 어깨에 작은 동물을 얹는 것을 좋아해서 지금도 자주 그린다.

p.006-007

아침의 한때 (2018년)

아침 햇살을 받으며 공부를 하다 가 꾸벅꾸벅 조는 동생과 그것을 지켜보는 언니의 모습을 그렸다. 식물이 많고 부드러움이 넘치는 세계관을 좋아한다.

p.008

소다 소녀 (2018년)

소다수 위에 누워 있는 소녀. 투 명감이 넘치는 블루컬러와 레몬 의 옐로우컬러, 키위의 그린컬러 가 어우러진 선명한 배색 조합이 마음에 든다.

p.009

Summer!! (2017년)

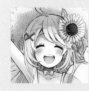

동물들과 함께 카메라를 향해 포 즈를 취하고 있는 소녀. 밝은 분 위기의 일러스트이지만 왠지 허 전함도 느껴진다. 사진은 누가 찍 고 있는 걸까…?

p.010-011

그림 그리는 소녀의 작업실 (2019년)

매년 그리고 있는 작업실 일러스 트. 필자의 작업실을 모델로 삼아 '이런 벽지라면 좋겠다'라거나 '고 양이가 있으면 좋겠다' 라는 소망 을 더했다.

p.012

꽃다발 (2017년)

한동안 SNS의 프로필 사진으로 사용하던 일러스트. 트위터 팔로 워 1만 명 기념으로 그렸다.

p.013

하얀 토끼 소녀 (2017년)

화이트를 주제로 그린 일러스트. '꽃다발'에서 그린 캐릭터와 동일 하다. 화이트컬러를 살릴 수 있도 록 그림자와 소품을 부드러운 컬 러로 표현했다.

p.014

겨울 컬러의 동물귀 소녀 (2018년)

동인지 총괄편 2권, 『일곱 빛깔 2』 의 표지. 지난 편에서는 밝고 따 뜻한 계열의 컬러였기 때문에 이 번에는 차가운 컬러로 그렸다. 블 루컬러의 꽃은 네모필라이다.

p.015

여름 컬러의 동물귀 소녀 (2018년)

계절이 주제인 동인지 『Season』 의 표지 그림. 여름이 연상되는 옐로우컬러 계열의 동물귀 소녀 이다. 사계절 중에서 가을 색감만 아직 그리지 않았기 때문에 기회 가 되면 그리고 싶다.

p.016

Natural room (2018년)

식물로 둘러싸인 방에서 책을 읽 는 동물귀 소녀. 집중해서 책을 읽다가, 누가 자신을 바라보는 것 을 알고 놀라는 표정이다.

p.017

한여름의 힐링 (2017년)

발을 물에 담근 채 빵을 먹고 있 는 소녀. 지금은 차분한 색감의 배경을 자주 그리는데, 화집을 만 들면서 이때 그린 선명한 색채의 배경도 그리고 싶다는 생각이 들 었다.

p.018

Color! (2017년)

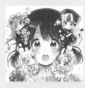

컬러가 주제인 동인지 『Color!』의 표지. 책 속에 등장하는 캐릭터들 을 미니 캐릭터로 만들어 소녀 주 변에 집중적으로 배치했다.

p.019

delicious! (2018년)

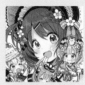

음식 의인화가 주제인 동인지 『delicious!』의 표지. 실제 사람과 비슷한 키의 소녀와 미니 캐릭터 를 조합한 구도를 좋아해서 자주 그린다.

p.020-021

비밀의 고양이 카페 (2019년)

고양이 카페 시리즈는 앞으로도 그려 나가고 싶은 주제이다. 고양 이 귀에 메이드 의상 + 내추럴한 세계관은 최강의 조합이다…! 정 말 좋아한다.

p.022

식물 채집 소녀 (2017년)

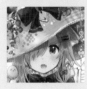

23페이지의 일러스트에 나오는 소녀를 그렸다. 방에 장식하기 위 한 식물을 한가득 채집해 온 참이 다. 모자에 매달려 묶여 있는 병 아리는 이곳에서 태어났다.

p.023

식물과 나 (2017년)

현재 필자가 그리는 내추럴한 배 경의 원점이 된 작품. 그동안은 선 명한 배경을 그릴 때가 많았지만, 이 그림 이후에는 차분한 분위기 의 배경을 자주 그리게 되었다.

p.024

눈 오는 날의 만남 (2018년)

눈 오는 날에 만난 소녀. 소녀가 위에서 내려다보고 있어서, 작은 생물을 발견한 건지 아니면 쓰러 져 있는 사람을 발견한 건지… 다 양한 상상을 하게 된다.

p.025

눈 오는 날 밤에 (2018년)

이 각도에서의 얼굴 일러스트는 거의 그린 적이 없었는데, 연습 삼 아 그린 것이 계기가 되었다. 울고 있는 표정은 좀처럼 그리지 않기 때문에 또 도전해 보고 싶다.

p.025

비 오는 날과 소녀
(2017년)

'두고 가지 마…'라고 울면서 누군가에게 호소하고 있는, 고양이 귀를 한 소녀. 이 일러스트를 데포르메해서 이벤트 굿즈로 아크릴 스탠드를 만들었다.

p.026

쇼트케이크 소녀
(2018년)

쇼트케이크를 의인화한 그림. 헤드 드레스의 윗부분에는 딸기를 그려 넣었다. 생크림은 화이트컬러로, 빵 부분은 옐로우컬러로 표현했다. 반짝반짝 빛나는 눈동자가 사랑스럽다.

p.027

순백 소녀
(2019년)

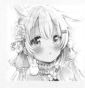

캐릭터 디자인이 주제인 동인지 『PASTEL』의 표지 그림. 내용이 컬러풀한 책이어서 표지는 어떤 컬러로도 물드는 화이트컬러를 선택해 새하얗게 표현했다.

p.028

Winter girl
(2016년)

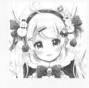

예전에 그린 그림 중에서도 좋아하는 그림이다. 스커트의 그러데이션과 머리에 달린 눈사람 장식이 깜찍하다.

p.028

일본풍 로리타 소녀
(2017년)

일본풍과 메르헨 디자인을 조합해 옐로우컬러 계열로 표현한 작품이다. 머리에 달린 계란프라이와 곰돌이 장식이 포인트.

p.028

아가씨
(2017년)

핑크컬러가 주제인 일러스트. 핑크에 들어 있는 달콤한 이미지로 다정한 분위기의 아가씨를 표현했다.

p.028

꽃과 소녀
(2018년)

2016년에 만든 동인지 『Mondo Fiore 5』의 표지 일러스트를 리메이크한 것. 리메이크를 하면 달라진 부분을 잘 파악할 수 있기 때문에 가끔 도전해 보고 싶어진다.

p.029

Summer tea time
(2018년)

일상의 한순간이 주제인 동인지 『Moment』의 표지. 프릴이 풍성하게 달려있는 큰 모자를 좋아해서, 다른 곳에서도 몇 번인가 그린 적이 있다.

p.030

비밀 이야기
(2018년)

꽃들 사이에 숨어 비밀 이야기를 소곤거리는 두 소녀. 처음으로 사랑과 친밀한 우정을 살짝 넣어서 그린 작품이다.

p.031

문학 소녀
(2018년)

도감을 보거나 독서를 좋아하는 소녀가 느긋하게 낮잠을 자고 있는 장면. 토끼처럼 보이는 동물이 소녀의 허벅지에 바짝 붙어 있다.

p.032-033

가을의 한때
(2018년)

지금 봐도 무척 마음에 드는 일러스트. 창문 밖에서는 곰이 안을 들여다보고 있고, 액자에는 일러스트의 메인인 소녀의 사진이 들어 있다. 이처럼 재미있는 요소를 넣는 것을 무척 좋아한다.

p.034-035

캐릭터 디자인
(2019년)

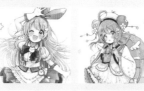

캐릭터 디자인이 주제인 동인지 『PASTEL』에 수록한 캐릭터들. 왼쪽 위부터 순서대로 앨리스, 마카롱, 눈, 핫케이크, 백곰, 장미다. 백곰 소녀 이외에는 작법서에 등장한 캐릭터를 다시 한번 그렸다. 디자인은 핫케이크 소녀가 특히 마음에 든다. 캐릭터가 서 있는 그림을 잘 못 그렸는데, 많이 그려 보면서 공부가 되었다.

p.036

오세치 소녀
(2017년)

오세치※를 의인화한 그림. 2018년 연하장에도 사용했으며, 개해(戌年)였기 때문에 강아지 귀를 그려 넣었다. 연근 장식이 마음에 든다.

p.037

근하신년 2019년
(2018년)

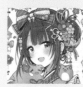

2019년의 새해 축하 일러스트. 멧돼지해(亥年)였기 때문에 새끼 멧돼지를 안고 있는 소녀의 모습을 그렸다. 옅은 컬러 배색으로 표현했다.

p.038

밸런타인 소녀
(2019년)

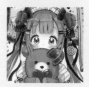

밸런타인데이가 주제인 일러스트. 배경에 초코케이크를 먹음직스럽게 그리고, 입 부분을 곰 인형으로 가려 소녀의 수줍음을 표현했다.

p.039

초콜릿 하나 드실래요?
(2020년)

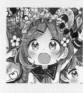

이것도 밸런타인데이 일러스트. 초콜릿 상자의 초콜릿 하나하나를 의인화했다. 오른쪽 아래에서 빼빼로 게임을 하고 있는 두 사람이 특히 마음에 든다.

p.040

Happy Halloween
(2019년)

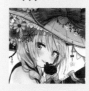

모처럼 그려 본. 섹시함이 묻어나는 일러스트. 핼러윈 때는 이 소녀를 자주 그리곤 했다. 핼러윈의 어두운 분위기도 좋아하기 때문에 앞으로도 계속 도전하고 싶다.

p.041

마녀 소녀
(2019년)

이 일러스트도 어둡고 쿨한 분위기로, 블랙컬러의 의상과 옐로우컬러의 별이 돋보이는 일러스트이다. 핼러윈이 주제인 일러스트는 노출이 많아진다(웃음).

p.042-043

핼러윈 행사장에 초대!
(2017년)

마녀 견습생 소녀가 핼러윈 행사장으로 향하고 있다. 놀란 표정을 짓고 있는 것으로 봐서, 도착지에 굉장한 경치가 펼쳐져 있는 것이 아닐까 상상하게 된다.

※ 일본에서 주로 정월에 새해를 축하하며 먹는 음식

169

p.044
매실주 소녀
(2019년)

매실주를 의인화한 일러스트. 매실에 들어간 옐로우컬러와 그린 컬러의 그러데이션이 조화로워서 마음에 든다. 술의 의인화라서 시간대는 밤으로 설정하고 성숙한 느낌으로 표현했다.

p.045
저를 받아주시겠어요?
(2019년)

자신이 선물이라며 함께 데려가 달라고 조르는 소녀. 크리스마스 의상에 순록 뿔을 달았다.

p.046-047
민트초코 소녀
(2018년, 2019년)

산뜻한 계열의 그린컬러와 브라운컬러의 조합도 좋아한다. 마음에 드는 캐릭터 디자인이라서 앞으로도 여러 번 그리고 싶다.

p.048-049
고딕 로리타 소녀
(2017년, 2019년)

모처럼 그린 고딕풍의 일러스트. 한 장짜리 일러스트의 머리카락 그러데이션이 특히 마음에 든다. 이 캐릭터의 디자인도 여러 번 그리고 싶을 정도로 좋아한다.

p.050-051
쌍둥이 과자 소녀
(2019년)

막대 과자를 의인화한 팬아트. 평소에는 밝은 레드컬러의 옷을 좀처럼 그리지 않기 때문에 신선한 느낌이 들었다. 이 컬러를 사용하면 아이 같은 느낌과 함께, 때로는 멋스러움도 표현할 수 있는 것 같다.

p.052
꿀 소녀
(2018년, 2019년)

꿀을 의인화한 소녀. 꿀벌이 찾아올 것만 같은, 커다란 꽃이 달린 머리 장식이 포인트다. 양옆으로 묶은 머리 스타일이 무척 사랑스럽다.

p.053
말차 소녀
(2018년, 2019년)

일본풍 로리타로, 말차를 의인화한 일러스트. 일본풍 의상을 메르헨 계열로 연출했다. 스커트 아래로 살짝 보이는 허벅지가 포인트다.

p.054
행인두부※ 소녀
(2018년, 2019년)

중국풍 소녀. 판다를 닮은 작은 동물을 짝꿍으로 선택했다. 당시에는 섹시한 스타일을 잘 그리지 않아서 도전한다는 생각으로 그린 그림이다.

p.055
어느 마을의 소녀
(2018년, 2019년)

시골 마을에서 조용히 살고 있는, 식물 채집이 취미인 소녀. 이 캐릭터 디자인도 좋아하기 때문에 〈아침의 한때〉(p.006-007)의 일러스트에도 등장시켰다.

p.056
빨간 마녀
(2017년, 2019년)

 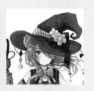

멋진 느낌의 일러스트를 위해서 도전한 캐릭터. 보이시 계열은 좀처럼 그리지 않지만, 보는 것은 상당히 좋아한다.

p.057
파스텔풍의 귀여운 소녀
(2017년, 2019년)

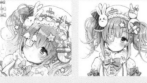

그리고 있을 것 같지만, 의외로 그리지 않았던 '파스텔풍의 귀여운' 소녀. 많은 부분을 비대칭으로 그려 신비로운 느낌을 연출했다.

p.058
스트로베리 초콜릿
(2019년)

막대 과자를 상상하며 그린 팬아트. 로리타풍으로 리본을 입에 문 모습이 섹시하게 표현된 것 같다.

p.059
타피오카 밀크티 소녀
(2019년)

 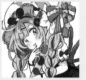

타피오카를 좋아하는 활기찬 성격의 어린 소녀. 세 갈래로 땋은 머리는 타피오카 알갱이를 연상하며 그렸다.

p.060-061
그림 그리는 소녀의 작업실
(2020년)

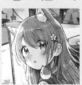

필자의 작업실을 모델로 한 세 번째 작품. 지금까지 그린 일러스트를 화면 곳곳에 그려 넣는 것도 제법 즐겁다. 다양한 각도에서 작업실 일러스트를 그려보고 싶다.

p.062
장난꾸러기 아가씨
(2018년)

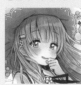

S성향의 분위기가 감도는 여성 캐릭터를 그렸다. 위에서 내려다보는 듯한 구도와, 싱큼한 블루컬러와 화이트컬러의 배색이 인상적이다.

p.063
모히토 소녀
(2019년)

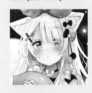

모히토를 의인화한 일러스트. 술이 주제이기 때문에 밤의 분위기로 설정했다. 토끼 한 마리가 라임을 먹고 있다.

p.064
핫케이크 그네
(2019년)

음식 의인화가 주제인 동인지 제2탄 「Yummy!!」의 표지 그림. 2014년에 그린 일러스트를 리메이크한 작품이다. 꼬마 캐릭터는 굿즈와 뒤표지에 사용했다.

※ 두부와 비슷한 색이 나는 중국식 젤리의 일종

p.065

치즈케이크 소녀
(2018년)

치즈에서 쥐가 연상되어 쥐의 귀를 그려 넣었다. 리본과 호박 팬츠의 검게 눌은 부분은 불에 구운 치즈를 표현했다.

p.066-067

과거에 그린 일러스트
(2014년~2016년)

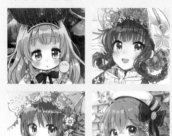

프리랜서가 되기 전에 그린 일러스트. 당시에는 차분한 컬러보다 채도가 높은 선명한 컬러로 그림을 그리는 경우가 많았다. 이때의 느낌도 좋아하기 때문에 리메이크 등을 통해 지금의 그림에 녹아들게 하는 것도 재밌을 것 같다. 예전에 그린 일러스트를 다시 훑어보니, 메르헨 세계관은 이 시점에 이미 완성되었던 것 같다.

p.068

달콤한 싸움
(2019년)

막대 과자를 의인화한 팬아트. 흔히 '서로 친하니까 다툰다'고 하는데, '이 두 사람도 그런 느낌이려나'하고 상상해 보았다.

p.069

커피우유 소녀
(2018년)

커피우유를 모티프로 그린 차분한 소녀. 이마에 수건을 올려놓고 커피에 잠겨 있는 작은 동물들이 깜찍하다.

p.070-073

러프 스케치집
(2017년~2019년)

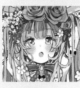
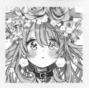

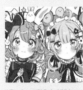

러프를 그릴 때는 채색과 가공까지 진행하고 있다. 러프에는 그 나름의 따뜻함이 있어서 개인적으로 좋아한다. 완성된 그림과 비교해 보면 좋을 것 같다.

p.074-077

펜화 스케치집①
(2017년~2018년)

펜화를 그리기 시작한 계기는 그때까지 거의 컬러만 그렸기 때문에 흑백 연습을 하기 위해서였다. 이 연습을 한 덕분에 흑백 만화에도 활용하거나 러프 없이 바로 그릴 수 있게 되었다. 펜화의 원화는 이벤트에서 추첨을 통해 배포했다.

p.078-079

캐릭터 스케치집
(2018년~2019년)

캐릭터의 표정을 연습한 것으로, 다양한 표정을 그리는 것을 좋아한다. 한 장의 그림으로는 좀처럼 표현하기 힘든 얼굴을 그릴 수 있어서 즐거웠다.

p.080-083

펜화 스케치집②
(2017년~2018년)

펜의 종류는 '스테들러 피그먼트 라이너'나 '코픽 멀티 라이너'를 사용하고 있다. 사이즈는 0.4mm를 주로 사용하고, 밑색 작업을 할 때는 붓펜을 사용한다. 이 펜화의 원화도 이벤트에서 추첨을 통해 배포했다.

p.084-085

그림 그리는 소녀의 작업실 (2018년)

작업실 일러스트는 여기서부터 시작되었다. 지금도 마음에 드는 작품이다. 작업 중에 예쁜 풍경을 볼 수 있으면 좋겠다고 생각해 모니터 뒤에 창문을 달았다.

Swing!!

사쿠라 오리코 지음
『Swing!!』시리즈
(『すいんぐ!!』シリーズ，実業之日本社)

p.086-087

Swing!! (2020년)
단행본 1, 2권 표지 일러스트

캐릭터의 관계성을 표현하기 위해 두 사람씩 구성했다. 서로 바라보는 형태로 그려서 소녀 간의 사랑과 친밀한 우정을 표현했고, 골프웨어도 교복같이 귀여운 원피스형으로 그려 보았다. 많은 추억이 깃든 작품이라서 책으로 발매될 때 정말 기뻤다.

p.088-089

Sweet Lily (2020년)

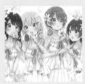

『Swing!!』 단행본 1권의 라쿠텐 북스 특전인, 아크릴 보드와 포스트 카드의 일러스트. 사실은 동인지의 표지와 뒤표지용으로 그렸는데, 이벤트가 중단되면서 특전으로 사용하게 되었다.

p.090-091

Märchen girls! (2019년)

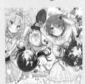

『Swing!!』 4화의 속표제지 그림. 캐릭터 모두에게 예쁜 의상을 입히고 싶어서, 속표제지 그림은 본편과 관계없이 항상 자유롭게 그리고 있다.

p.092

메이드 소녀 (2020년)

『Swing!!』 단행본 1권의 서점 특전으로 그린 일러스트. 본편과 취미로 그린 그림에서도 가끔 등장해서 눈치채셨겠지만, 메이드 의상을 좋아한다!

p.093

속옷 소녀 (2018년)

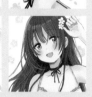

잘 그려지지 않는 섹시한 캐릭터에 도전한 일러스트. 코미티아(COMITIA)에서 엽서도 만들었다. 살짝 섹시한 캐릭터는 앞으로도 도전해 보고 싶다.

p.094

Summer girls! (2018년)

과거에 그린 일러스트를 모아봤는데 의외로 수영복 그림을 자주 그리지 않은 것 같다… 앞으로 캐릭터들에게 예쁜 수영복을 입혀주고 싶다.

p.094

Swing!! 꽃 캔 배지 (2019년)

이벤트에서 배포한 캔 배지. 캐릭터 전부 헤어스타일을 변경해 보았다. 나쓰히*는 길게, 이부키는 짧게 그려 이미지 변신을 했는데, 바뀐 스타일도 마음에 든다.

p.095

Happy Halloween (2019년)

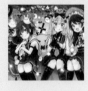

『Swing!!』 5화의 속표제지 그림으로 만든 일러스트. 마침 업데이트하는 달에 핼러윈이 있기도 해서 핼러윈 의상을 입혔다.

p.095

Swing!! (2019년)
고딕풍 캔 배지

고딕풍의 멋진 의상을 입힌 캔 배지. 이것도 이벤트에서 배포했다.

p.096

잘 자 (2018년)

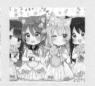

크라우드 펀딩으로 양면 프린팅 베개 커버를 만들 때 사용한 일러스트. 필자는 지금도 이 베개 커버를 애용하고 있다 (웃음).

p.097

메르헨 소녀 미니 (2018년)

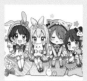

큼지막한 아크릴 스탠드에 넣은 일러스트. 파자마 파티가 떠오르는, 살짝 푹신한 느낌의 의상으로 그렸다.

p.097

Swing!! (2020년)
무당 캔 배지

이벤트에서 배포한 무당 의상의 캔 배지. 가지고 있으면 효력이 있을 것 같은 굿즈로 만들었다.

p.097

메르헨 의상의 (2018년)
아크릴 스탠드

크라우드 펀딩으로 만든 굿즈인 아크릴 스탠드. 필자가 지금까지 그린 역대 의상을 『Swing!!』 캐릭터에 입혀보았다. 어느 의상인지 알까…?

p.098

Swing!! (2020년)
단행본 1, 2권 뒤표지 일러스트

뒤표지에는 표지에서 그리지 않은 소녀를 두 명씩 그렸다. 표지에서는 골프웨어를 입고 있어서, 뒷면은 교복으로 그려보았다.

p.099

Swing!! (2019년)
메인 비주얼

『COMIC Jardin』에 게재 중인 메인 비주얼. 『Swing!!』 본편의 스토리에서는 현대의 느낌을 표현하고 싶어서, 실제로 어느 학교에 있을 것 같은 교복을 그려 넣었다.

p.100

뭐하고 놀까? (2020년)

하루카의 섹시 계열 일러스트. 청초하면서도 살짝 보이는 가슴으로 섹시함을 표현했다. 토끼가 스커트 속을 들여다보고 있다.

※ 작가가 설정한 캐릭터의 이름으로 나쓰히(夏陽)는 여름 햇살, 이부키(冬姫)는 겨울 공주라는 뜻

p.101

맨발의 아가씨 (2020년)

이부키의 섹시 계열 일러스트. 맨발바닥을 보여주는 그림을 그리는 건 처음이었지만, 앵글도 포함해 좋아하는 작품이다. 하늘의 컬러도 마음에 든다.

p.102

메이드 소녀! (2018년)

드라마 CD의 재킷용으로 그린 일러스트. 내용에 메이드복을 입은 장면이 어울렸기 때문에 그것을 상상하며 그렸다.

p.102

Swing!!
메이드 소녀 캔 배지 (2018년)

이벤트에서 배포한 메이드복 배지. 메이드복은 현대 작품은 물론이고, 메르헨 세계에서도 그리기 쉽다는 장점이 있다.

p.103

Swing!! 단행본 1권 표제지 그림 (2020년)

1권의 컬러 표제지 그림. 하루카가 이부키에게 '같이 돌아가자'라고 이야기하는 장면. 두 사람을 표지에 그렸기 때문에, 이에 맞춰 표제지에도 하루카와 이부키를 그렸다.

p.104-105

휴일의 티타임 (2020년)

『Swing!!』 단행본 1권의 게이머즈 한정 특전 브로마이드 일러스트. 메르헨 계열의 의상을 입고 사이좋게 티타임을 즐기고 있는 장면이다.

p.106

굿즈용 일러스트 (2018년~2019년)

『Swing!!』 캐릭터의 동물귀 버전. 위 그림은 만년 달력과 토트백에 사용했고, 아래 그림은 pixiv FANBOX 내에서 특대 캔 배지 선물을 기획할 때 사용했다.

p.107

복제 색종이 일러스트 (2019년)

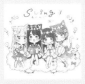

『Swing!!』 크라우드 펀딩에서 답례품으로 제작한 복제 색종이 일러스트. 그린컬러의 배경에 화이트컬러의 의상은 내추럴한 느낌이 나서 좋아한다.

p.108

세일러 원피스! (2018년)

동인지판 『Swing!!』 첫 번째 권의 표지 그림. 처음으로 흑백 만화를 완성했을 때의 작품이 수록되어 있다. 세일러 원피스를 좋아해서, 이 옷을 기본으로 단행본의 골프웨어를 만들었다.

p.109

블랙 소녀 (2019년)

동인지판 『Swing!!』 두 번째 권의 표지 그림. 이 동인지를 배포한 코미티아(COMITIA)에서 담당 편집자분이 동인지판에 관심을 가져주신 덕분에, 상업적으로 연재 의뢰를 받을 수 있었다.

p.110-111

Swing!! 러프 스케치 (2018년)

연습용으로 그린 낙서. 만화에는 한 장에 그려 넣는 그림보다 표정의 종류가 많기 때문에, 캐릭터마다 다양한 표정을 연습했다. 만화에서는 표정 그리기가 가장 재미있는 작업이라고 느낄 때도 있다.

네쌍둥이의 생활

『네쌍둥이의 생활』시리즈
(『四つ子ぐらし』シリーズ, KADOKAWA)
©Himari Hino 2018-2020

p.112

네쌍둥이의 생활①
네쌍둥이 자매의 생활이 시작되다! (2018년)

당시 담당 편집자분이 필자가 그리는 화이트컬러의 의상을 좋아한다고 하셔서, 화이트컬러의 원피스를 제안했더니 채택되었다. 사실, 1권 커버의 날개에 들어간 교복 차림의 네 자매도 표지 후보 중의 하나였다.

p.113

네쌍둥이의 생활②
세쌍둥이 탐정, 이치카를 쫓다! (2019년)

개성을 살리기 위해 헤어스타일을 바꾸고 사복을 입은 자매를 표지에 그렸다. 『네쌍둥이의 생활』의 표지는 비교적 필자가 좋아하는 느낌으로 제안하는 경우가 많았다.

p.114

네쌍둥이의 생활③
학교생활은 소문투성이! (2019년)

학교 이야기라서 교복 차림으로 그렸다. 처음에는 블레이저를 제안했는데, 그 후 여러 교복의 베리에이션을 추가로 제시해서 결국 이 세일러복으로 결정되었다.

p.115

네쌍둥이의 생활④
재회의 놀이공원 (2019년)

옷을 맞춰 입은 자매. 복장은 저자가 지정한 의상인 티셔츠와 데님 바지로 그렸다. 전권을 좋아하지만, 개인적으로 이 4권과 2권의 이야기를 특히 좋아한다.

p.116-117

네쌍둥이의 생활⑤ 상
첫사랑의 정체
네쌍둥이의 생활⑤ 하
엄마와 펜던트의 비밀 (2020년)

상하권으로 나뉘어있어서 표지를 나열했을 때 이어지도록 그렸더니, 아이들에게 호평을 받아 무척 기뻤다. 남성 캐릭터가 많이 등장한 권이라 '공부 좀 해야겠다…!'라고 생각했다(웃음).

p.118

네쌍둥이의 생활⑥
여름 캠프는 사랑의 예감 (2020년)

여름에 어울리는 즐거운 분위기를 담아냈다. 『네쌍둥이의 생활』은 해당 권마다 이야기의 중심이었던 캐릭터를 메인에 배치하는 구도로 그렸다.

SS(스몰에스) 57호
표지 일러스트

p.119

봄 컬러의 동물귀 소녀 (2019년)

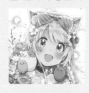

『스몰에스』의 표지. 일러스트레이터가 되기 전에 『스몰에스』에 자주 투고했기 때문에, 표지 제의를 받았을 때 매우 기뻤다.

p.120-121

고양이 귀 공주님

(2018년)

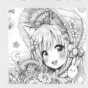

필자에게 전환점이 된 첫 저서 『메르헨 판타지
같은 여자아이 캐릭터 디자인 & 작화 테크닉』의
표지 그림. 표지 패턴도 다양하게 제안하며 아이디
어를 정해 나갔다. 책의 디자인도 정말 멋지게 완
성해 주셔서 기뻤다.

p.122-123

그림 그리는 소녀

(2019년)

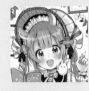

두 번째 저서 『메르헨 귀여운 소녀 그리기 : 동화
속 캐릭터 패션 디자인 카탈로그』의 표지 그림. 전
작은 스카이블루컬러와 옐로우컬러가 메인이었기
때문에 이번에는 핑크컬러와 그린컬러를 메인으로
정했다. 세 번째 저서는 무슨 컬러로 할까…?

p.124-125

앨리스의 다과회

(2018년)

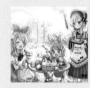

첫 번째 저서의 메이킹용으로 그린 일러스트. 캐릭
터 디자인과 배경에서 메르헨 판타지의 분위기가
전해지도록 표현했다.

p.126-131

첫 번째 저서의 속표제지 그림

(2018년)

첫 번째 저서의 속표제지 그림 모음. 책에 등장한 캐릭터를 각 장별로 정리했
다. 개인적으로는 스위트 계열이 특히 마음에 든다. 일정도 고려해야 했기 때
문에, 전체적으로 평소보다 담백하게 채색해 통일감을 주며 정리했다.

p.132-135

두 번째 저서의 캐릭터 디자인

(2018년~2019년)

 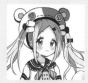

 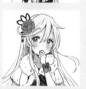

저서에 수록한 일러스트 중 특히 마음에 드는
캐릭터 디자인을 모았다. 의상이 겹치지 않도
록 주제에 맞춰 캐릭터 디자인을 구상하는 게
쉽지 않았지만, 집필하면서 스스로 많은 공부
가 되었다.

p.136-137

두 번째 저서의 속표제지 그림

(2019년)

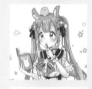 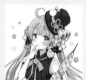

두 번째 저서의 속표제지 그림 모음. 첫 번째 저서 때와 마찬가지로, 등장한
캐릭터 중 마음에 드는 캐릭터를 담백하게 채색해 통일감을 주며 정리했다.

174

『의인화 캐릭터 디자인 메이킹』

.suke/Lyon / 모쿠리 / 사쿠라 오리코 지음
©2020 GENKOSHA Co.,Ltd.

p.138-141

파르페 의인화 소녀 (2020년)

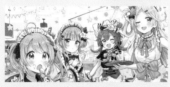

작법서 『의인화 캐릭터 디자인 메이킹』에서 그린 캐릭터 디자인. 나열해 놓고 보니, 색감만으로도 맛있어 보인다. 그중에서도 과일 파르페 소녀가 특히 마음에 든다.

『클립 스튜디오로 제작하는
동물귀 캐릭터 일러스트 테크닉』

슈가오 / 호시 / 사쿠라 오리코 / 리무코로 / 마키 히쓰지
/ jaco 지음
©2020 GENKOSHA Co.,Ltd.

p.142-143

강아지 귀 소녀 (2020년)

작법서 『클립 스튜디오로 제작하는 동물귀 캐릭터 일러스트 테크닉』에서 그린 그림. 당시에 강아지 귀를 담당하고 있었는데, 두 종류의 귀를 그리기 위해서 메르헨 계열의 동물귀 소녀를 두 명 그렸다.

주식회사 트리니티

©사쿠라 오리코 / TRINITY Co.,Ltd.

p.144-145

고양이 귀 메이드와 뒷골목 산책 (2020년)

지금까지 그린 그림 중에서 상당히 마음에 드는 일러스트 중 하나. 다정한 세계관이 가득 담긴 귀여운 그림이 된 것 같다. 다양한 굿즈로 만들어지기도 했다.

p.146

첫 데이트 약속 (2018년)

굿즈용으로 그린 일러스트. 그린컬러의 식물이 풍성하게 놓여있는 배경과 그린컬러의 의상을 입은 소녀가 매치되어 마음에 든다.

p.147

잠깐 시간 있어요? (2019년)

소녀 간의 사랑과 친밀한 우정을 살짝 넣은 작품. '이제 두 사람은 어떻게 될까' 하고 상상을 불러일으키는 일러스트가 된 것 같다.

하쓰네 미쿠 12th Anniversary
굿즈용 일러스트
(2019년 8월/모빅)

Art by 사쿠라 오리코 © CFM

p.148-149

하쓰네 미쿠 12th Anniversary (2019년)

하쓰네 미쿠 12주년 기념으로 애니메이트에서 다양한 굿즈로 만들어진 일러스트. 필자가 평소에 그리는 세계관의 의상을 미쿠에게 입혀 보았다. 실제로 이 의상을 코스프레해 주신 분들이 계셔서 기뻤다.

『사쿠라 오리코 화집 Fluffy』

사쿠라 오리코 지음
©2020 GENKOSHA Co.,Ltd.

p.150-151

어서 오세요, 메르헨 세계에 (2020년)

화집의 표지용으로 그린 일러스트. 마치 그림책 같은 사랑스러운 디자인으로 만들어 주셔서 기뻤다. 앞표지와 뒤표지 그림 전체에 필자가 그리는 세계관이 응축된 것 같다.
최근에는 컬러풀한 메르헨 세계뿐만 아니라 차분하고 내추럴한 계열도 자주 그려서 어떤 느낌으로 진행할지 처음에는 조금 고민했는데, 첫 화집이니만큼 밝고 선명한 분위기로 만들기를 잘 한 것 같다. 만약 화집을 만들 수 있는 기회가 또 온다면 내추럴한 느낌의 표지도 그려 보고 싶다.

사쿠라 오리코

메르헨 판타지 세계관이 주특기인 일러스트레이터 겸 만화가. 아동용 서적, 캐릭터 디자인, 커버 일러스트, 게임 일러스트 등 폭넓은 영역에서 활동하고 있다. 저서로 『메르헨 판타지 같은 여자아이 캐릭터 디자인 & 작화 테크닉』, 『메르헨 귀여운 소녀 그리기 : 동화 속 캐릭터 패션 디자인 카탈로그』가 있으며, 만화 『Swing!!』*과 『네쌍둥이의 생활』*의 커버 일러스트 시리즈 등 많은 작품을 그렸다.
〈Twitter〉 @sakura_oriko
〈홈페이지〉 https://www.sakuraoriko.com/

※ 『すいんぐ!!』 (実業之日本社)
※ 『四つ子ぐらし』 (KADOKAWA)

사쿠라 오리코 화집

Fluffy

초판인쇄 2023년 03월 10일
초판발행 2023년 03월 10일

지은이 사쿠라 오리코
옮긴이 일본콘텐츠전문번역팀
발행인 채종준

출판총괄 박능원
국제업무 채보라
책임번역 김예진
책임편집 정재원
디자인 홍은표
마케팅 문선영 · 전예리
전자책 정담자리

브랜드 므큐
주소 경기도 파주시 회동길 230 (문발동)
투고문의 ksibook13@kstudy.com

발행처 한국학술정보(주)
출판신고 2003년 9월 25일 제406-2003-000012호
인쇄 북토리

ISBN 979-11-6983-051-5 13650

므큐는 한국학술정보(주)의 아트 큐레이션 출판 전문브랜드입니다.
무궁무진한 일러스트의 세계에서 가치 있는 정보를 수집하고 선별해
독자에게 소개한다는 뜻을 담고 있습니다.
'예술'이 가진 아름다운 가치를 전파해 나갈 수 있도록,
세상에 단 하나뿐인 책을 만들고자 합니다.

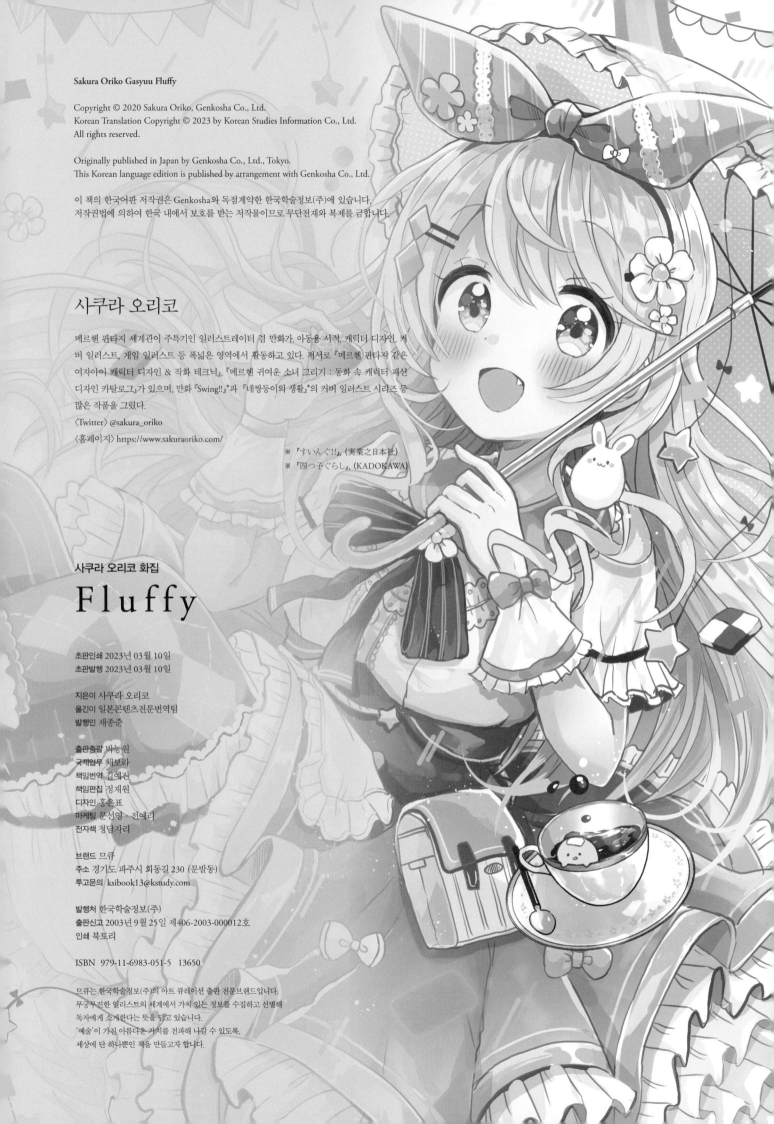